世界美術全集

法蘭西學院派繪畫

陳英德　著

藝術家雜誌社策劃

藝術家

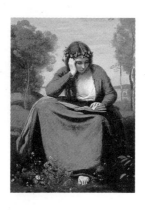

關於本書

十九世紀中葉,「法蘭西學院派繪畫」的聲勢如日中天,任誰也沒有想到,當十九世紀末印象派繪畫興起後,這個畫派會毫不留情的被打入冷宮,當時無人敢為他們的作品辯駁,藝術史家甚而刻意遺忘或輕視他們的存在,這到底是什麼原因?

一九八四年超現實大畫家達利曾獨排眾議,大膽說過「梅松尼爾比塞尚偉大!」梅松尼爾正是該畫派的代表人物之一。這又是為了什麼?

西洋美術史上僅見的這段不公平待遇,如今已呈現平反的態勢,該畫派重要畫家的作品也陸續再度受到重視,且有逐漸加溫跡象。想要貫通理解影響過世界美術的西方繪畫,實有必要先清楚繪畫史上這段隱藏的時代。本書作者陳英德先生,以誠懇之筆重現「法蘭西學院派繪畫」的真相。同時,本書蒐集了十九世紀前後有關法蘭西學院派繪畫名作兩百多幅,提供真實的視覺感受。

歷史往往十分詭譎,誰知今天最受寵的藝術家明日又會怎樣呢?

[上圖]
柯勒
戴花冠讀書的少女
油彩畫布
1845
巴黎羅浮宮美術館藏

[右頁]
古圖爾（Thomas Couture 1815～1879）
洗澡的少女
油畫畫布　117×90cm
1849
聖彼得堡艾米塔吉美術館藏

序章

　　多年來看展覽觀美術館逛書店，案頭書架上也積累了一些有關法國十九世紀繪畫的書。十九世紀的末期，正是學院派從得意的高峰到失寵；印象派則漸自失意中出頭。印象派成功後，美譽不斷，已人盡皆知，有關他們的書畫冊中文本也不少。而學院派在失勢以後，不僅在他們的母國法蘭西被奚落，甚至與學院派毫無瓜葛的台灣畫壇，有些人也動不動挪用這個詞來輕視其他人以調高自己的品味。其實大家對「學院派」所知多少？是個問題。

　　什麼是法國的學院派繪畫？我想寫這麼一本書或許有助中文讀者認識一點此中眞相。欲談此問題，最好能先釐清古典繪畫傳統與學院派的區別，不宜混爲一談。法國的傳統繪畫在十六世紀是個重要的起點，當時的法王法蘭沙瓦一世曾二度從義大利聘請畫家到法宮廷裝飾作畫和授藝，有所謂「楓丹白露派」的出現。可以見到義大利以其文藝復興的人文主義精神影響法國的繪畫，法國畫家不僅從容地接納其技法，也把民族性充分融化在作品中。

　　十七世紀法國在歐洲畫壇，傑出享譽的畫家普桑（A. N. Poussin 1593/4-1665），他一生長住羅馬，接受義大利古典繪畫的長期薰陶，而不忘其法蘭西人的風貌，他的歷史性主題繪畫，歷史風景繪畫等隨後影響法國畫家至深且大。新古典主義的奠基者大衛（J. L. David 1748-1825），即繼續光大了普桑繪畫的理想。大衛活動在十八世紀下半至十九世紀上半的法國藝壇。年輕時曾得羅馬大獎旅義六年，勤臨古代希臘、羅馬留下的藝術品，以深入認識古代人物的典型和神韻。普桑的歷史人物繪畫在大衛的筆下，成爲沙龍中最重要的表現畫題。大衛的畫作睥睨當時，他又參與政治運動，在大革命時期居高位，在拿破崙時代是第一畫家，在美院他是無人可比的大師，受所有人的尊崇。古典教諭遂成畫壇的一種信仰，他的門下有傑拉（F. Gérard）、吉羅德（A. L. Girardet）、格羅（A. Gros）、葛耶蘭（P. Guérin）、安格爾（J. A.D. Ingrès）等幾位大畫家，他們都能奉行大衛所堅定的古典主義繪畫理想，又因個性強而有了個人的面貌，皆在畫史上佔一席重要的位置。

　　新古典主義到上述大衛諸門生以後，特別是安格爾，經其嚴謹的教學，把原有的古典主義理想逐漸形成一種作畫的規範，他強調線條、素描是繪畫的基礎，用以對抗浪漫派在形色上的不同表現。安格爾在十九世紀中的法國畫壇居領導地位。他自己的門生與其他大衛門生的弟子，到十九世紀後半葉，差不多把古典主義的原有精髓引到僵滯怠化的地步，而他們又控制著整個畫壇，與他們想法、畫法相左的畫家成爲其打擊的對象，先是寫實主義的庫爾貝，接著是馬奈，以及稍後的一群印象派畫家。關於這些，我們在書中都有了一些交代。

　　本書側重在十九世紀中葉的一段，也是學院派繪畫高峰時的畫壇狀況。當時一位畫家要成功也非易事，除了繪畫天分，還要能經得起艱苦的技術磨練。其特徵是年輕時通過羅馬大獎的第一獎競試，以證明出類拔萃。接著要在沙龍中得一等獎二等獎。如此畫作立即得到私人收藏家的青睞，國家的訂件，不僅使生活有了保障，也迅速獲得社會名聲。他們的成果積累到相當程度時，國家就進行獎賞，給予騎士、軍官、司

令官等文藝榮譽勛章，受眾人矚目。有更突出表現者又獲選入法蘭西學院當院士，或研究院院士。他們又都是沙龍展的審查，美術學院的大教授，而國家有關美術事物無不要向他們諮詢。十九世紀法國美術的蓬勃，使國家設有美術部專司相關工作。當時一位成功的畫家地位崇高，受人景仰，社會給他們的報酬也極豐厚，報紙更以頭條新聞來報導他們，可謂榮耀備至。事實上他們也的確為國家留下了一批文化遺產，今天在法國許多大型的古典建築都可見到他們的精美裝飾和藝術品，也非僅是浪得時名而已！

　　十九世紀法國寫實主義小說家莫泊桑（Guy de Maupassant, 1850-1893），想是中文讀者頗不陌生的。他有一本名叫《如死般強烈》（Fort Comme la Mort，早期中譯本以《愛的灰燼》名）的小說。故事中的主人公奧利維・貝譚（Olivier Bertin）就是當時一位著名學院派畫家的寫照。莫泊桑敘述貝譚因畫享受著所有的成功。他的一幅〈浴女〉就可賣十萬法郎的高價（而那個時代莫內的畫只幾百法郎），只要大筆一揮就財源滾滾。他生活富裕，在社會上有聲望，獲得一切榮銜，群眾崇仰他，像一顆明星浮現在巴黎畫壇。不久他就成了巴黎上流社會貴族或富豪沙龍中的寵兒，尤得女性的鍾愛，而他又是最能以畫來表現女性的優美者，許多巴黎的婦女都渴望有被他畫的榮幸，而代價是不論的。這樣，他就在畫像時與一年輕的伯爵夫人墜入愛河。十幾年過去，畫家又被伯爵夫人的女兒所迷戀。故事最後以悲劇結束。小說當然有許多杜撰，但莫泊桑在寫這位畫家時確有所依據，至少活生生地道出當時一位成功的學院派畫家生活的一般情況，有助於我們認識那個時代的畫家。

　　學院派畫家後來的災難似乎與他們輕侮壓制過印象派有關，但這只是表面因素。真正的問題應是十九世紀中葉以後法國正步入現代化，社會整體也面臨變革，藝術創作與活動更難避開傳統與當代的競鬥。此外，西方從工業革命以後，出現了不少富有的工業家和大商人，他們逐漸取代舊時貴族的專龍藝術，兼也操縱了藝術的品味，而其收藏的傾向也決定了畫派的起落。十九世紀法國畫壇所蘊藏的變動因素，評論家們也一時難察明其走向，大部分人仍羈絆在大傳統的格局中。詩人波特萊爾（C. Baulaire, 1821-1867）算是很重要的一位，寫過不少評論沙龍展的文章，十分有慧眼和見地，而他自己的詩風也進入了象徵主義；但對繪畫的欣賞似乎也僅止於德拉克洛瓦的浪漫派，再超越一步就有點為難了。至於稍晚於波特萊爾的作家左拉（E. Zola, 1840-1902）他從青少年時就與塞尚相知，當印象派正與舊學院勢力戰鬥時他曾在評論上助一臂之力，很遺憾最後卻以一本小說把他的老友塞尚大大地諷刺了一番，致使塞尚與之斷交。左拉本人是自然主義文學上的代表，也無能理解印象派。這兩位敏感的文人都如此，其他的評論家們就不必說了。大多數屬於後知後覺者，而讓畫家們在沙龍中傾軋。印象派既被拒於沙龍，當然要自立門戶，而當收藏家們（特別是美國方面的工業家）開始轉向印象派時也就注定學院派不再受到專寵。不久他們開始失勢，立刻就成了新興繪畫勢力的打擊對象，幾乎是毫不留情面的。至此，再也沒有人敢為他們的作品辯白了，這種一隻槳打翻了整條船的全面倒現象，似乎也是畫史上所

僅見。

更難叫人明白的是，以往捧他們上天的官方美術界人士，轉眼間也見風轉舵，竟判定他們的畫無價值。如此我們就看到學院派末期繪畫的流失、塵封，命運稍好的從巴黎被遣往外省二流的美術館中冷藏，好像他們的畫見不得人，是繪畫上的羞恥！再則廿世紀中葉所謂權威藝評家，像龔勃利屈（Gombrich）者，以自詡識畫者的身分批評學院派，他說：「我們不會降低格調來欣賞這等東西，這些對粗俗的人是夠的，但對我們熟知藝術細微奧妙的人來說就不夠婉轉精妙了。」這等論調無異又讓他們整體的作品不得翻身。此外，自命在行的藝術學者更用些冷嘲熱諷的刻薄字眼當書名，出版諸如《消防員畫家們》、《資產階級畫家》、《壞格調繪畫》、《低俗趣味繪畫》，客氣者以《唯美主義時代大師們》算是十分尊敬的了。由於史家們稱他們是「消防員」畫家，「消防員」這個名詞也移用成形容詞，作為指陳文藝上最糟的東西，如：「矯飾的」、「造作的」、「浮誇的」、「因襲的」、「陳腐的」等等含意。「消防員」自此成了文藝上的貶詞。十九世紀中葉風光一時的學院派大師有些活到廿世紀初，眼看新一代的史家在編寫法國繪畫史時將他們除名。世態炎涼可見一斑！

十九世紀法國學院派末期繪畫再度引起關注是一九七○年代以後的事，但初始仍以負面觀點為多。一九八四年超現實畫家達利（Dali）在巴黎龐畢度文化中心開回顧展時，把他崇仰的一位學院派大師梅松尼爾（Meissonier,1815-1891）的大塑像擺在入口前，他曾獨排眾議，大膽說過「梅松尼爾比塞尚偉大」，這也真要像達利這樣的人才能講，換成另一人怕又要被嗤之以鼻！一九八○年中對長期被置於歷史陰影裡的學院派末期畫家應是翻身之時。那即是專藏十九世紀美術品之巴黎奧塞美術館的成立，幾位名重當時的學院派畫家，如：布格羅（W. Bouguereau，1825-1905）、卡巴內爾（Cabanel）、科爾蒙（Cormon）、古圖爾（Couture）、德拉羅須（Delaroche）、福羅蒙坦（Fromentin）、傑羅姆（Gérôme）、艾貝爾（Hébert）、德‧那維爾（A.-M. de Neuville, 1835-1885）、亨利‧雷紐奧（Henri Regnaut）、勒帕熱（J. B. Lepage，1848-1884）、雷密特（J. Lhermite 1844-1925）等等畫家的作品又被尋出掛展。布格羅的回顧展也在一九八四到八五年展於巴黎的小皇宮美術館，接著又巡展於美國、加拿大。巴黎美術學院也出版了早被遺忘的羅馬大獎得獎人作品的大畫冊。這在此前數十年，是難以想像的。當然近年來就整個展出份量上說仍難和印象派對等，但作品能重被人看到，不論正負面，對他們說還是好的。

寫書當中有一部分提到法國學院派畫家的「戰爭畫」。使我想到，在中學讀到一篇晚清薛福成（1838-1894）於光緒十六年（1890年）出遊巴黎時寫的「觀巴黎油畫記」的記述文。這短文因作者當時看一幅〈普法戰爭〉的油畫而深深被觸動，激起他以精鍊的文字記下觀感，他說：「人在室中，極目四望，則見城堡、崗巒、溪澗、樹林，森然布列。兩軍人馬雜遝，馳者、伏者、奔者、追者、開槍者、燃砲者、搴大旗者、挽砲車者，絡繹相屬。每一巨彈墜地，則火光迸裂，煙焰迷漫；其被轟擊者，則斷壁危樓，或黔其廬，或赭其垣。而軍士之折臂斷足，血流殷地，偃仰僵仆者，令人

目不忍睹。仰視天，則明月斜掛，雲霞掩映，俯視地，則綠草如茵，川原無際。幾自疑身外即戰場，而忘其在一室之中者。」作者薛福成是一位看慣中國輕淡簡筆水墨的文士，轉觀西人如此描繪戰場的寫實油畫，深爲其絕技所傾倒。當時的印象經他一記，成了古文中的佳作。可惜他未記下畫此戰畫的作者。寫作中知戰爭畫原是十九世紀法國學院派繪畫重要的一環。拿破崙時代法國極力擴張版圖，從歐洲大陸，到北非，所發動的陸戰、海戰不少。每一重要戰役都有大師級的隨軍畫家參與。此中記繪過拿破崙軍功的大畫家者有：大衛、格羅、維爾內（Vernet）等。十九世紀中葉，梅松尼爾也以拿破崙的征戰爲題，畫有〈芬德蘭戰役〉、〈法國戰役〉等兩幅戰畫名作。拿破崙三世也有重大戰爭，他再畫〈拿破崙三世於索非利諾戰役〉。一八七〇年法德交戰，即著名的「普法戰爭」，法敗於普魯士的德國，這對法國是奇恥大辱。學院派畫家不少起來捍衛國家，年大者參加民防役，年壯者服正規軍役，也有沙場捐軀者。普法戰爭因之成了畫題。有兩位十分著名的戰畫家，一是德泰耶（Detaille, 1848-1912），另一是德·那維爾，他們都有戰畫收藏於巴黎的軍事美術館和凡爾賽宮的歷史美術館中。兩位畫家也合畫過巨幅的〈雷宗城戰役〉和〈香匹尼戰役〉。薛福成所記或許就是兩者之一。

　　這本書雖以《法蘭西學院派繪畫》爲名，主要還是側重在十九世紀中葉以後的一段。此時學院派由其高峰而漸傾頹，過程中的演變，都在書中有了交代，至廿世紀初，學院的影響力已爲藝壇的新主流所取代。一度輝煌的沙龍已過時，而由更多元的個展、團體展取代其重要性，至於獎和榮譽勛章也不再成爲藝術家夢寐以求的目標。藝術家已在創作上獲得更大的自由，空前的解放。然而，人們要理解影響過世界美術的法國繪畫，實有必要先清楚他們繪畫史上有過這麼一段嚴格的學院時代。那時的畫家對有關人物主題的詮解能力，所練就的嚴謹的繪畫技巧，在後來雖有流於僵化之嫌，但整個時代畫家們的敬業精神是令人欽佩的，而他們所留下的作品，以表現人類精神的正面價值爲多數。藝術史家，藝評家一度刻意遺忘或輕視他們，是不公平的。今天人們的視野比舊時代廣闊，不應再以二分法看作品流派，應該學會自行判斷藝術品的價值，藝評家的言論僅作參考，喜不喜歡一件藝術品應由自己的感受來決定。歷史往往十分詭譎，誰知今天最受寵的藝術家明日又會怎樣呢？

　　走筆至此，想到前不久法國新聞台訪問一位藝術史學者，他說目前是有藝術家之名而無作品的年代，一個十分有名的藝術家三十年來所做的作品只是相同的幾條線，幾片色面，幾塊瓷磚！美術教學界與評論界當權派互動，多年來蓄意削減傳統的技術訓練。舊學院是沒有了，由另一種沒有學院根基的新八股所取代。藝術家們強調的是觀念，什麼是觀念呢？誰也不清楚。我想百年後看當代藝術家爲這個世代留下什麼具體可觀的精神遺產！

　　這本書的完成不能說是完美的，祈望出版後得到識者的指正。寫書過程中我要感謝彌彌爲我在搜尋整理資料的費心費神，沒有她的從旁協助，我或難在作畫之餘，將此書完成。我同樣要感謝政廣兄，多年來始終在文稿上放任我，讓我暢所欲言，恣意發揮，沒有他廣開園地給我，大概我也無法陸續推出一篇篇的藝術文稿！

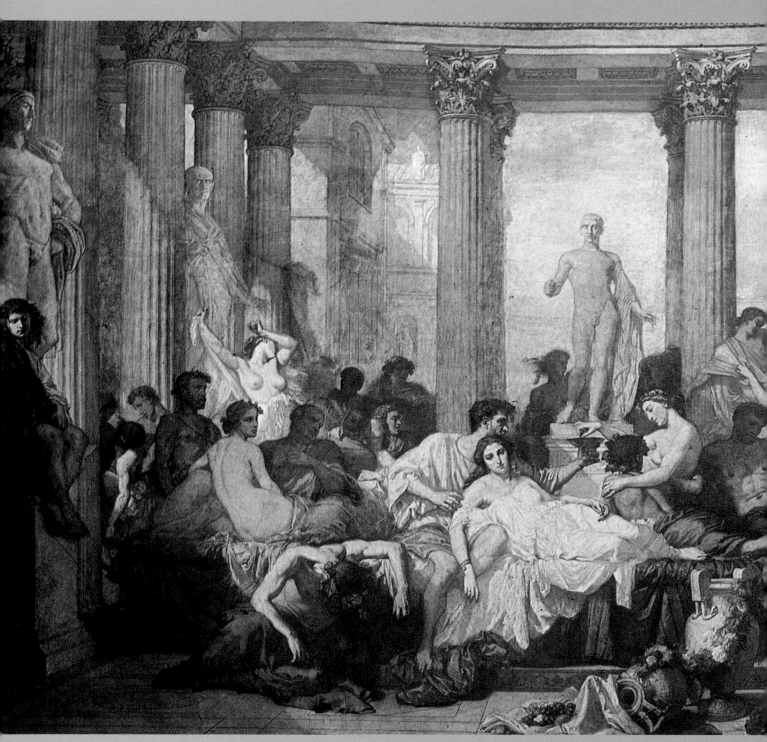

古圖爾（couture）
頹廢時代的羅馬人
油彩畫布　466×775cm
1847　巴黎奧塞美術館藏

沙龍繪畫的全盛時期

布格羅
少女與水瓶
油彩畫布
133×85.5cm
1891
舊金山美術館藏

法國繪畫沙龍興辦數百年，到十九世紀中葉，達到其全盛時期，群眾等待一年一度的巴黎繪畫沙龍。沙龍有如所有熱愛藝術者們的嘉年華會，展覽未演先轟動，當時的報紙以頭條新聞渲染一些最有爭議性的作品。一經開幕，焦急的群眾

巴黎奧塞美術館陳列的1880-1890年沙龍展作品

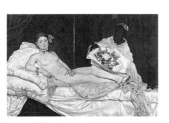

馬奈　奧林匹亞
油彩畫布　130×190cm
1863
巴黎奧塞美術館藏

庫爾貝　浴女
油彩畫布　227×193cm
1853沙龍展
法國蒙彼利埃法布爾博物館藏

湧向那些最被輿論譁談的畫。沙龍上成功的畫家備受群眾的尊崇，聲名更響亮的在達官貴人的客廳中是上賓。藝術家像明星，他們的行舉備受社會的注目。而沙龍繪畫的全盛時期也正是法國學院派達到巔峰之頂。史家認為沒有一個時代的繪畫像學院派作品那樣引人趨之若鶩。

人們知道，藝術在十九世紀以前是官廷與貴族的專有，他們是藝術家們唯一的贊助者和保護人，也是時尚趣味的抉擇對象。十九世紀以後，產業的結構改變，興起了一批財力雄厚的工業家和富商，他們對藝術的愛好，支持維護與宮廷和貴族不相上下。藝術家們的雇主和守護神逐漸移轉到這些新興的資本家身上。他們形成了一個特殊品味的藝術勢力。有人認為宮廷貴族階級富有教養，藝術的品味高尚，而資本家們多金卻口味粗糙庸俗。總之，繪畫的欣賞層次正在擴大也變得複雜。十九世紀中不流行現代式的個展和各式各樣的團體展。所有取捨藝術的標準都在沙龍中決定。沙龍因此又主宰了藝術家的生涯和

命運。社會各階層也同來關注沙龍的展情，對其花絮消息往往表露無比的興趣。社會瀰漫一股對沙龍的熱潮。

「沙龍」（Salon）的源起來自十七世紀的法蘭西皇家繪畫和雕塑學院，當時只展學院的院士和教授們的作品。最初的沙龍展一六六七年在巴黎羅浮宮內的阿波羅沙龍舉行，自此「沙龍」被沿用為相關集體展覽的總稱。一七九八年以後，參展沙龍的組織開始變化。所有要參展沙龍的作品需由一個十五人組成的評審團決定，而獲沙龍評審團揀選展出的藝術家在生涯上從此就有了保障。十九世紀以前的人沒有像我們時人那麼多文化娛樂，因此許多人把焦點置於沙龍展。當沙龍的開幕才揭起，浩大的群眾就進入會場。最受輿論談論的畫往往受到熱情群眾的圍擠擁觀，為免受損壞，要設圍欄保護，而損壞作品是違法的。十九世紀中人們最喜歡談論的一件事是拿破崙三世（註1）在一八五三年參觀沙龍展時用他的馬鞭抽了庫爾貝的〈浴女〉（註2）或是一八六三年歐琴妮皇后參觀沙龍時曾以扇子敲打了馬奈的〈奧林匹亞〉。國王與王后是否真的如此？並無確切的實據，虛構是可能的，但足以反映出大家對沙龍的興趣。其實觀眾對他們畫那種真實性所現出的異常興奮才令展出單位憂慮，因這熱情可能引發破壞，比心懷敵意、伺機攻擊者要危險得多。

沙龍有如此的權威和重要性，藝術家們當然不能等閒視之。他們的名聲建立於沙龍，一旦在沙龍出頭，財富也接踵而至。一個在沙龍得獎的藝術家可望贏得一筆金錢。一等金牌獎四仟法郎，二等銀牌獎一仟五佰法郎。評審團頒發的獎賞標建了藝術家作品的行情。一位藝術愛好者原先準備好為他的畫像解囊一仟法郎，如果畫家被沙龍接受，他可以慨然增資付出三仟，畫家若不幸作品被沙龍所拒，對方也可不顧情面地取消訂約。

成功的藝術家在社會得到財富、聲名和榮譽，但一般家長卻不見得就要讓子女去冒險當畫家。他們寧可要子女去從事安穩

而有定收的行業。一個有藝術天分的青年
要學習繪畫首先要說服他們的父母，然後
追隨一位足以讓他們父母信賴的大畫家，
以讓他們相信將來的繪畫生涯也可能如此
燦爛。例如馬奈的雙親一再拒絕兒子習
畫，而當一八四七年古圖爾以〈頹廢時代
的羅馬人〉（今藏展於巴黎奧塞美術館）
在沙龍得到一等獎，聲名大噪，獲得成功
時，馬奈（註3）的雙親才不再加以反對，
並命其子要學畫得師事古圖爾。他們相信
兒子的某種輝煌的前景要取決於這位大師
的督導。這個時代一個成功的學院派畫家
在名利上收穫的確令人羨慕。維爾內、梅
松尼爾、布格羅、卡巴內爾、傑羅姆，卡
羅盧斯·丟朗（Carolus Duran）等，不僅
榮獲各式勛章，畫價也異常昂貴。梅松尼
爾是精緻小畫的能手，所積攢的錢財可以
讓他在巴黎的馬勒謝柏方場營建一座新文
藝復興式的華麗大宮。雷翁·波納
（Léon-J.-F. Bonnat）以畫肖像致富，他購
藏歐洲歷代名家繪畫，手上擁有的作品足
以讓他在拜雍市（Bayonne，在法西南部）
成立一座以他爲名的波納美術館（Museé
Bonnat），布格羅的裸體女神征服了許多
大收藏家的心，當他賣畫盛極時曾向年輕
畫家歐同·弗黎茲（Othon Freiez）炫耀
說：「我每分鐘值一百法郎」（註4）。

學院派畫家大名聲得來不易，他們在
努力過程中付出極大的心血和體力。十九
世紀一個學院派大畫家的成功，要經過一
種禁錮苦修的日子，在學院繪畫裡繪事不
可偷工減料，畫作的細環瑣節都得全力經
營，僅僅是歷史資料的搜尋就需大費周
章。一件大作品往往是數月以上的孜孜勞
動，布格羅綽號西西弗（註5），得此綽號是
榮譽，也是應有的，他委實一生都亢奮地
工作。

富有的企業主收藏家隨時準備爲梅松
尼爾或布格羅的畫一擲千金，而他們的畫
價也非祕密，畫價高昂相對也提高收藏者
的名望。當時最大的收藏家應屬阿弗瑞
德·舒夏（Alfred Chauchard），他是巴黎
最大的百貨商場羅浮宮美術館近旁的羅浮

布格羅
天真爛漫的瑪格麗特
油彩畫布
約1900

布格羅（Bouguereau）
菲羅曼內和普洛斯奈
油彩畫布　176×134cm
1861

[右頁]
布格羅
少女護己以抵禦艾諾斯
油彩畫布　79.5×55cm
蓋帝美術館藏

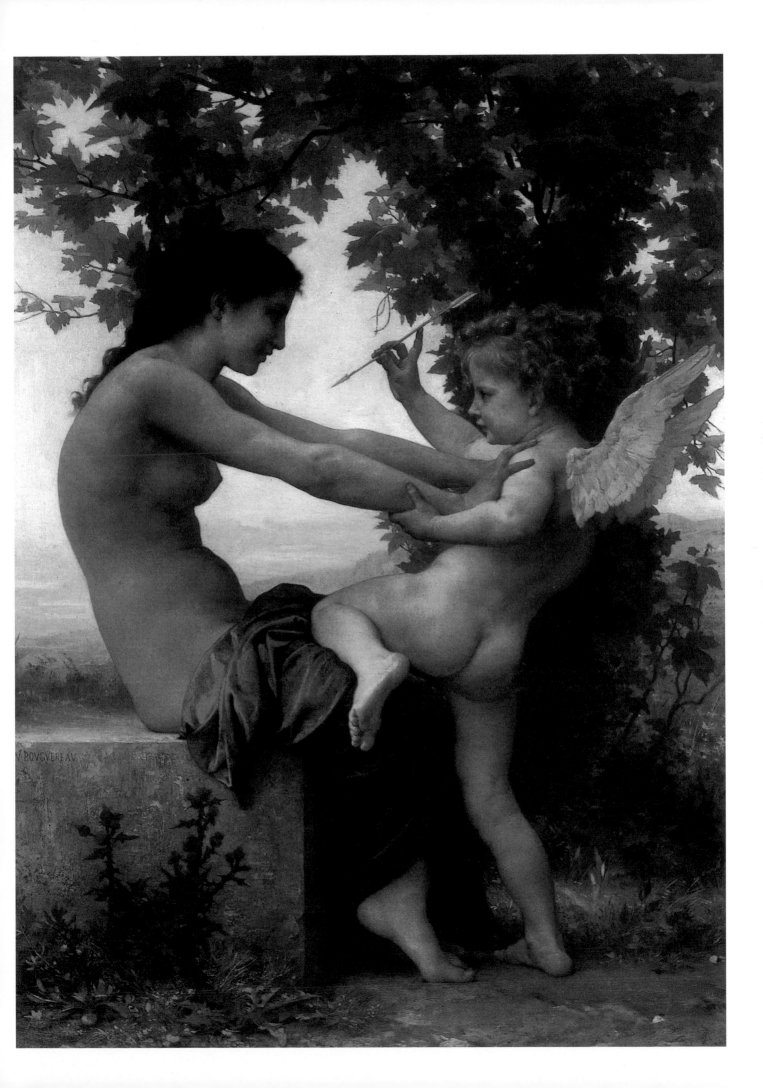

大百貨公司的創辦人。舒夏經商賺錢之餘，他投下大批財富收購藝術品。曾以八十萬法郎買下米勒的〈晚禱〉而聲名大噪（可憐的米勒自己賣出該畫時只得一仟法郎）。他爲別的作品擲出的錢財也十分驚人。這個大收藏家阿弗瑞德·舒夏竟有個奇怪的想法，爲自己預設將來死後的葬禮。他遐想送葬行列裏由他的友人抬著他最珍貴的收藏品，最大的知己負責他最昂貴的作品，依次而下。不巧他的百貨商場逐漸經營不善，他只好心不甘情不願擱下這個想法，而把他近一百四十件的作品遺贈給羅浮宮美術館（註6）。

由於作品搶手，並非任何闊綽的資本家都能隨心所欲地擁有一件，當時有幾套完善的複製繪畫和雕塑的辦法讓每位喜愛收藏的人都擁有一鍾愛的作品。有兩位精明的畫商，古彼（Coupil）（註7）和愛倫斯特·龔拔（Ernest Gambart）他們買油畫，展出油畫原作而大賣銅版賣。有點聲名的畫家將較討好的作品印製成版畫，所得的權益很不小，複製品賣出所得十分可觀。這是一樁好生意，致許多作品都有數量不少的複製品。若以查理·朗德勒（Charles Landelle）的賬本來看，可查到他的一幅〈費拉女子〉就賣出了卅二張，或略微變更的畫作，或完全的複製。此畫之受歡迎是因爲一八六六年時在沙龍展出出盡風頭，拿破崙三世首先購獲爲私人收藏，使愛好者跟進，也想擁有一件複製。

這個時代，畫家通過沙龍展出，再取得國家（官方）的訂件，是十分重要的階段。第三共和（註8）自願爲藝術的保護者和贊助人，受到國家鼓勵照顧的便成爲享有特殊權益的藝術家。他們被邀參加慶典、開幕禮，或到愛麗榭宮受勳或餐宴。這些受到官方恩寵的也順理成章成爲富貴人家藝術品的供應者。盛名多金，這批官方藝術家也自然形成社會的另一個特殊階層。

除了沙龍之外，十九世紀的前半葉，可說是沒有什麼私人畫展的。一個商人只是在他慣常的生意之外附帶買賣些畫作。巴黎第一位經營畫廊的畫商丟朗·如爾

朗德勒（Landelle）
費拉女子
油彩畫布　131×82cm
1866

（Durand Ruel）（註9）原來只是個文具商，專門提供藝術家各類畫材，漸漸地也以畫材交換，買下藝術家的作品。

從整個第三帝國時代（拿破崙三世所建立）到第三共和的十九世紀末，法國才形成完整的繪畫商人系網，側重版畫的經銷。除了古彼和愛倫斯特·龔拔外，還有卡拉馬塔（Calamatta）與恩利格·杜朋（Henriguel-Dupont），後者本身也是藝術家，曾由名畫家德拉羅須的引介，爲巴黎

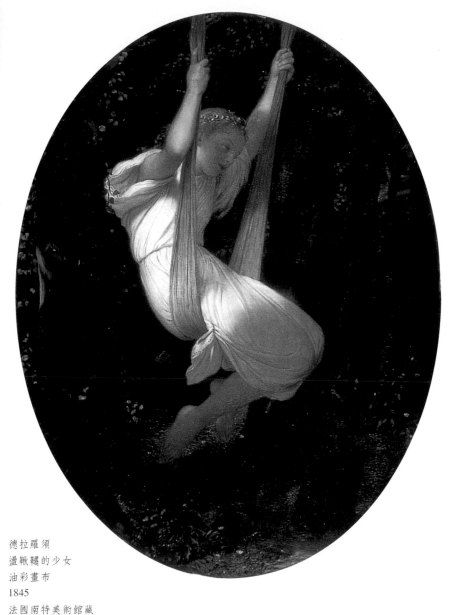

德拉羅須
盪鞦韆的少女
油彩畫布
1845
法國南特美術館藏

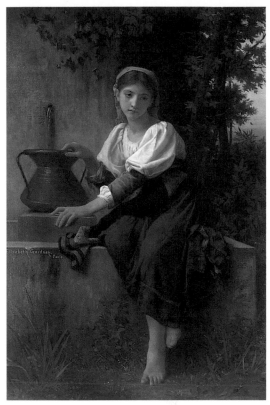

布格羅
井邊少女 油彩畫布 91.3×61.3cm 1850

美術學院的半圓劇場作了六年鐫刻裝飾工程。他們在經營藝術品上頗有信譽，銷售能力很高，爲他們的藝術家貢獻良多。儘管有這樣少數的經售管道，一個藝術家要出人頭地，得到成功，還是要先參加沙龍，而參展沙龍，不可免的，要永遠以大家熟悉的學院派風格來取悅評審。

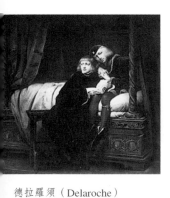

德拉羅須（Delaroche）
塔中的王子
油彩畫布 44×52cm
1831
此畫之縮小本展於羅浮宮美術館

註1：拿破崙三世，即查理・路易・波納巴特（Charle-Louis Bonaparte 1808-1873），他是拿破崙一世的姪兒，荷蘭王路易的兒子。1848年被選爲共和國的總統，但於1851年12月2日以政變手段，在隔年自立爲帝，成爲一個獨裁者。他在外交上力圖建立聲望，對國內致力於經濟的發展，是相當成功的，巴黎的繁榮在他治下完成。他統治的第二階段逐漸放鬆控制，有「自由帝國」時期之稱，也頒佈了「自由的」憲法，但在帝國後期，外交方面一再受挫，損壞其聲威，尤其對德失策引致的普法戰爭，於一八七○年九月二日的色當（Sedan）之役，法國敗於普魯士，帝國覆滅，後逝於流亡中。法國學院派繪畫的黃金時期與沙龍盛況差不多在他治下達到高峰。

註2：庫爾貝（Gustave Courbet, 1819-1877）寫實主義畫派的奠基人，創作生涯中與學院派勢力一直存在矛盾，產生激烈的抗爭，甚至拒受官方頒予的勛章。

註3：馬奈（Edouard Manet, 1832-1883），當時年輕畫家們的領袖，深受印象派者所崇仰。他短期與學院派有過關係，不久就追求自己的風格，致爲當時的沙龍所不容，最後鬱鬱以終。

註4：所謂價格是比較出來的，例如當代的印象派作品若能賣出，僅得二、三百法郎，但學院派大師作品達十萬法郎左右。

註5：西西弗（Sisyphe），希臘神話中受天罰的悲劇人物，他白日推石上山頂，傍晚石又落，日日勞動，永無休止。

註6：阿弗瑞德・舒夏所經營的羅浮百貨公司在Rivoli街，一側是羅浮宮的黎塞留館，另一側即他的百貨大樓，這條街在拿破崙三世時闢出，筆直而氣派，直通協和大廣場。舒夏的羅浮百貨公司原是巴黎最大的百貨商場，於七○年代才完全結束業務，由他種行業取代。舒夏的收藏品有一部分現展於奧塞美術館。該館以他的名闢了一段專展他收藏過的藝術品，同時把當時藝術家畫他與塑他的像陳置一旁，環視他曾擁有的作品，收藏家若有知該心滿意足。

註7：古彼，著名畫商，畫家梵谷之弟西奧・梵谷（Theodore Van Gogh,1857-1891）曾爲他工作。

註8：第三共和，指1870至1940年的法國共和，在拿破崙三世所建的第二帝國傾頹之後成立的政府。期間發生過反猶太人的德雷福事件（affaire Dreyfus）與1914年的大戰。政體不穩，作風保守，是弱勢共和。

註9：丢朗・如爾，以推動印象派而成功的畫商，莫內即由他經紀而享譽藝壇。

傑羅姆
化裝舞會之後
油彩畫布　50×72cm
1857

身價非凡的學院派繪畫

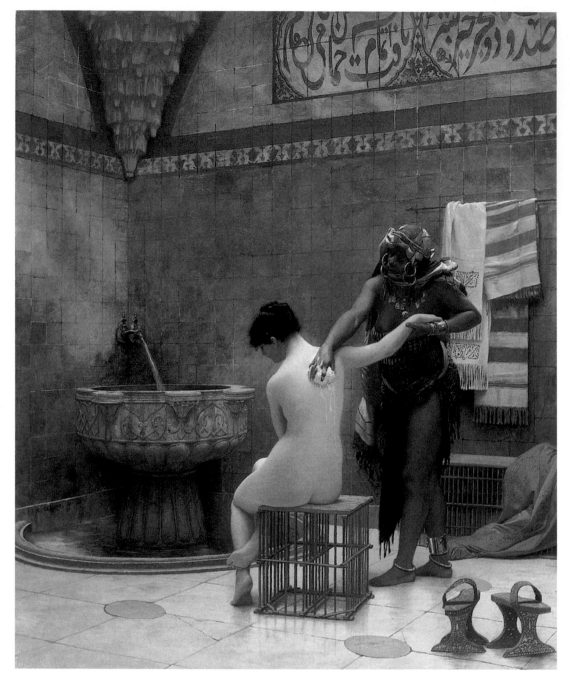

傑羅姆
曙光
油彩畫布　18×25.5cm
1867

傑羅姆
浴女
油彩畫布　73.6×59.6cm
1880～1885
舊金山美術館藏

法國學院派繪畫的最大支持者在帝制時代是皇家、王族、貴冑，在共和時期他們的護衛人是官方暨產業新興帶引的一批巨富，隨後新大陸的美國暴發戶又加入陣營，把收藏畫的行動導至瘋狂的地步。當時一位叫盧曼・李德（Luman Reed）者，原是一位退休的雜貨商人，他於一八三〇年開始購藏法國學院派繪畫，其他富有的美國人隨之跟進，他們要與法國貴族在黃金時代堆積藝術品的情況相匹敵。這些收藏家由購買時人的藝術品入手，他們審慎挑選經由沙龍認定的作品。一八七九

年有位名愛德華・史查朋（Edward Straban）者出版了一本《美國的藝術寶藏》（The Art Tresures of America），由書中可看到法國學院派畫家作品的份量。布格羅遙遙領先，傑羅姆和梅松尼爾這兩位的名字也屢被記載。(註10)

　　美國人的收藏在質和量上都十分可觀，原籍巴提摩爾的威廉・T・瓦特（William T. Walters）因其大量收藏，而有後來瓦特藝廊（Walters Art Gallery）的成立。該藝廊擁有多件學院派的名作，特別是德拉羅須爲巴黎美術學院半圓形劇場所作的，成

布格羅
裸女坐姿
油彩畫布　116×89.8cm

[左圖]
布格羅
牧歌：古代的家族
油彩畫布　59×48cm
1860 美國瓦茲沃斯美術館藏

傑羅姆
開羅禁衛軍
板上油畫　50.2×37.5cm
1892

傑羅姆
禁衛
油彩畫布　24×15cm
1859

於一八四一年的壁畫〈藝術的輝煌〉之縮本。傑羅姆的作品〈化裝舞會之後〉的另一版本和他盛大的〈凱撒之死〉以及德·那維爾的〈黎明出擊〉等也都在收藏之內。該藝廊也適時購藏大批巴比松畫派的作品。律師出身的收藏家詹森（John G. Johnson）和經營馬具致富的富翁維茨塔曲（William P. Wildstach）等人也都是學院派繪畫的大愛好者和收藏家。

　　沙龍的得獎作品，受群眾的注意，也成了收藏家購買的對象，赫爾斯特（William Raudolf Hearst）、杭丁頓（Henry Huntington）和史提華（A. T.Stewart）等專事購藏當時沙龍得獎的作品。特別是史提華，以經營大百貨公司而成巨富，可以說是美國富有收藏家中典型的神話人物。他以電報洽購一幅梅松尼爾的畫，擲付七萬六千美元而未過目一眼該畫，那是梅松尼爾描繪一八〇七年拿破崙出征波蘭，對俄邊境芬德蘭的戰役，是畫家相當重要的一件作品。一八七六年，法蘭西斯·詹姆

達塞爾（Nicolas Frangois Octave）
森林浴女
油彩畫布　73 ×59.7cm
1837

繆勒（Muller）
瑪麗・安東尼在巴黎裁判所監獄
板上油畫　57×7×45cm　無成畫日期

帕佩蒂（Papety）
義大利農家女
板上油畫　33×24cm　無成畫日期

梅松尼爾
參孫砍殺腓力斯坦人
油彩畫布
1845

士（Francis James）在《紐約論壇報》刊登〈巴黎寫生〉一文，把梅松尼爾稱為「細密繪畫家之王子」，兼也描寫這古怪購畫事件的細節。梅松尼爾此畫現存於紐約大都會美術館，原先由瓦拉斯爵士（Sir Richardi Wallace）訂購，瓦拉斯中途變卦，才把機會讓給史提華。把另一位藝術愛好者放手的作品再行收購，是需要相當勇氣。在詹姆士看來，史提華的購入是一件可稱傲之事，讚譽說「在我們文化的遊戲中得到了首等獎」。(註11)同年（1876）史提華也購得傑羅姆的〈馬車之賽〉，這畫在詹姆士的描述中就沒有那麼可資炫耀。大約此時，史提華又購得布格羅的〈荷馬及其嚮導〉（現藏於沃克美術中心）。一八八七年，史提華在他拍賣的目錄中記載了他曾向布格羅提出，下次投售給他的畫一定要是一幅傑作，然而史提華在收到〈收穫歸來〉一畫前就去世了。畫家當然得說這是他最好的一幅作品。美國人大肆收購布格羅的作品，以致法國一八七八年巴黎國際大展要籌組布格羅的回顧展時，在法國只搜集了十二幅畫。所以要清楚美國人搜購法國沙龍中得獎的畫家作品的真實情況，只要涉足美國公私美術館就可知其大要。

　　其實美國富有的收藏家在沙龍收購藝術品時也並非十分有把握。他們是經由一些有經驗人士的訊息提供而購買的。比較知名的有一八七○年，美國《藝術新聞》（Art Journal）在巴黎的一位特派員露西・

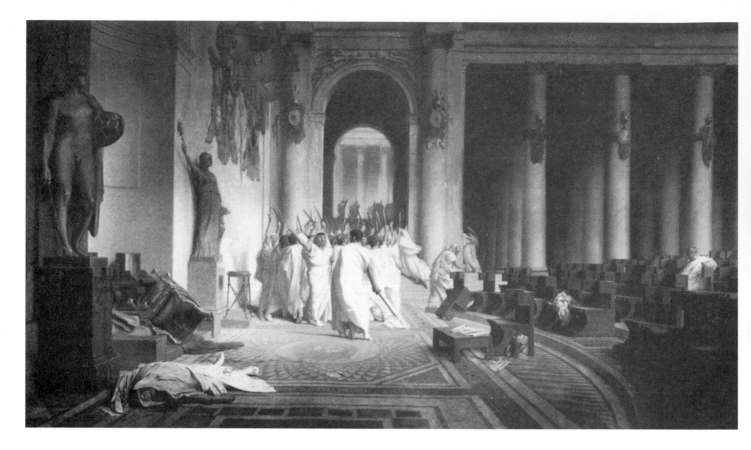

胡珀（Lucy Hooper）的報導。另一位是莎拉·哈羅維爾（Sarah Hallowell），她曾揀選沙龍最好的作品在她的出生地芝加哥展出，這對當時想知道法國藝術情況的美國人是最好的建議。她們也留心十九世紀末藝術趣味的轉變，不再挑選易感易解的東西，而朝向較有知性和洗練的作品。

我們也不能忽視英國收藏家的介入法國學院派的收藏。赫特福德爵士（Lord Hertford），是位年收入廿四萬英鎊的重要收藏家。他因擁有一大批的法國學院派繪畫而為人知。他的收藏品行列中都是名重一時的畫家，有：雷翁·柯尼耶（Loén Cogniet）、古圖爾、德坎普（A. Descamps）、傑羅姆、瑪利哈（Prosper Marilhat）、梅松尼爾、依西朵爾·皮爾斯（Isidore Pils）、羅克波蘭（C. Roqueplan）、謝弗（A.Scheffer）和荷拉斯·維爾內等人的作品。當中，維爾內的四大幅戰畫，今天展於倫敦的國家畫廊，就是原屬於赫特福德爵士的收藏。一八五五年赫特福德爵士被任命為沙龍繪畫的甄選人，和皇家派任的國際大展的仲裁者。借此工作機會，他選購了兩幅畫，有德拉

羅須的〈馬利安諾·法利耶若總督的處決〉和德坎普的〈水中救出的小摩西〉。赫特福德爵士一八五七年在曼徹斯特辦「藝術寶藏展」展出德拉羅須的〈聖母與聖嬰〉，謝弗的〈泉水旁的瑪格麗特〉和維爾內的〈阿拉伯說故事的人〉。赫特福德去世時，他的繼承人李查·瓦拉斯爵士（Sir Richard Wallace）把收藏品移到倫敦的貝特耶·格林（Bethnel Green Museum）

美術館展，曾引起轟動，吸引五百多萬的英國觀眾。顯見學院派在倫敦受到的歡迎不亞於歐陸。藉此展出的機會，作家亨利·詹姆士傾注了他對德坎普的讚揚，認為他是東方風情這個畫題最大的畫家。然而，他對極受讚美的梅松尼爾褒揚有加，對他們年輕時代偶像畫家德拉羅須和傑羅

傑羅姆
凱撒之死
油彩畫布　85.5×145.2cm
1867

[右頁上圖]
德坎普
土耳其巡邏
油彩畫布　115×179cm
1831年沙龍展作

傑羅姆
馬車之賽
油彩畫布　16.1×32.2cm
1876

[右頁下圖]
瑪利哈（Marilhat）
尼羅河上風光
油彩畫布　45×74cm
無成畫日期

[右頁上圖]
傑羅姆　魚貫而行
油彩畫布
53.3×76.2cm
無成畫日期

[右頁下圖]
維爾內
阿拉伯說故事的人
油彩畫布
100×138cm
1833

謝弗（Scheffer）
泉水旁的瑪格麗特
油彩畫布
163×103cm
1858

姆等作品則感到失望。

詹姆士不是獨一欣賞梅松尼爾的，另一位英國的大評論家羅斯金（Ruskin）也是梅松尼爾〈一八一四年的法國戰役〉畫作幸運的收藏者。他在一八七一年以一千個金幣買下，而在十六年後以六千個金幣賣出。亞瑟·塞文恩（Arthur Severn）在一九六七年出版《教授》一書，記下對羅斯金的回憶，說：「這位大人物看畫時是拿著一柄放大鏡端詳的，他對梅松尼爾畫中鉅細不遺的完美一直驚訝不已。如果我們要知道當時時髦畫家的畫價如何，只要看詹森以一仟五佰美元買下馬奈的〈克撒吉和阿拉巴馬的戰鬥〉，而以一萬五仟美元買下羅莎·波奈（Rosa Bonheur）的〈一隻狗的畫像〉就可知道其差別若何。

有人故意譴責這些暴發戶對學院派繪畫的喜好傾向，是印證他們的無知和缺少品味。他們認為這些繪畫沒有提出任何圖像塑造的新問題，那些都是文藝復興或十七、八世紀古典（浪漫）主義；甚至於安格爾的新古典主義，已實踐過的。這些繪畫也找不到印象主義令觀眾驚訝的光和空間層次的問題，以及較後一些畫派所提出的另一層美學觀念。當然這是後來所謂有學問知識階層行家的立論，而非擁擠在沙龍展畫前一般觀眾的看法。

學院派傳統在群眾的高估中跌落下來是一八八〇年代有幾位美國收藏家開始暗中收藏印象派畫之時。其實我們可以找到某些收藏家同時欣賞學院派和印象派，他們的喜惡並不是界線分明的，查理·埃夫盧西（Charles Ephrussi）即是一例。他是藝術家的大保護人，有人指出他即是大文豪普魯斯特（Proust）小說中查理·史旺恩（Charles Swann）的化身。當印象主義繪畫尚未彰顯之時，他已是他們的支持者，但他也欣賞學院派的雷翁·波納和勃德雷（P.Baudry）等的作品。

勃德雷（Baudry）
牧人們在阿拉克斯河岸發現芝諾比阿（羅馬屬下巴爾米拉女王）
油彩畫布　145×113cm
1850　巴黎國立美術學院藏

[上圖]
雷翁·波納
看見亞貝遺體的亞當與夏娃
油彩畫布　173×250cm
1860～61　法國里昂美術館藏

註10：梅松尼爾是十九世紀末法國畫家中的佼佼者，他的地位有如廿世紀的畢卡索。後來人們不大重視他。但本世紀的超現實主義大師達利則對他推崇備至，認為「梅松尼爾比塞尚偉大」。達利本人在1979年於巴黎龐畢度中心的回顧展時，即在進口前置梅松尼爾的大塑像，以表致敬之誠。

註11：法國學院繪畫也因美國人此時的加入搶購，使美國的公私立基金會、美術館等在今日擁有一大批法國的精品。他們在美國美術館的待遇要比在其本國來得好，至少不被藝壇人士經常辱罵。

梅松尼爾（Meissonier） 一八一四年的法國戰役
油彩畫布 51×76cm 1861 巴黎奧塞美術館藏

帕佩蒂（Papety）
幸福之夢
油彩畫布
1862

馬奈
克撒吉和阿拉巴馬的戰鬥
油彩畫布 137.8×128.9cm
1864 美國費城美術館藏

德拉克洛瓦　屋內的阿爾及利亞婦女
油彩畫布　180×229cm　1834　巴黎羅浮宮美術館藏

沙龍展的歷史變遷

安格爾
聖桑弗利安的殉教習作
油彩畫布
1830～31
法國南特美術館藏

貝朗傑（Bellange）
皇營
板上油畫　46×38cm
1859

[右上圖]
弗朗德蘭
艾杜亞‧布拉姆夫人肖像
油彩畫布　99.5×82cm
1861　法國里昂美術館藏

[左頁圖]
安格爾
布羅依公妃
油彩畫布　121.3×90.8cm
1853　紐約大都會美術館藏

彼柯
愛神和莎姬
油畫　234×291cm
1817　巴黎羅浮宮美術館藏

沙國歷史上第一個沙龍是一六六七年在巴黎的羅浮宮阿波羅廳（即「沙龍」）的展覽，展出皇家繪畫和雕塑學院的院士和教授的作品，不經甄選，故也不設評審團。大規模的展出在一六六九年羅浮宮的大畫廊（Grande Galerie）（註12）。一七二五年以後又改在羅浮宮的方形沙龍。自此沙龍美術展覽成了兩年或一年的定期活動。一七四六年後開始設立甄選委員會，拒展有違道德、宗教和政治的作品。此後就有了沙龍評審團的組成。隨著時代局勢、文化政策、藝術領導勢力等的不同而有變化。著名之例，一八四八年法國發生二月革命，建立共和，社會瀰漫民主和社會主義思想，沙龍展的評審制也因之取消，採取開放式參展，一時之間竟湧進五千多件作品，逼得隔年又重設評審。一八六三年名重一時的畫家維爾內去世，評審團頓感群龍無首。留下安格爾、海恩（Hein）、彼柯（F. E.Picot）、許內茲（J. V. Schnetz）、固德（Couder）、勃拉斯卡撒（Brascassat）、科尼耶（Cogniet）、羅伯-弗勒里（Robert-Fleury）、阿盧（Alaux）、弗

朗德蘭（Flandrin）、西紐爾（Signol）、梅松尼爾、德拉克洛瓦等十三位評審。他們原應同心攜手，以維繫學院傳統的絕對優勢，但安格爾和德拉克洛瓦對沙龍選拔藝術家之事並不熱中，就把工作留給其他幾位，使得此年沙龍在五千多件準備參展的作品中僅不到一半被評審所接受。（註13）落選者中大多數是有意走出學院派主控勢力

許內茲
逃避杜貝勒河洪水的羅馬農民
油彩畫布　295×247cm
1831
法國浮翁美術館藏

弗朗德蘭
戴塞為父所認
油彩畫布　115×146cm
1832 羅馬大獎作品
巴黎國立美術學院藏

彼柯（F.-E. Picot）
翡冷翠鼠疫
油彩畫布　235×180cm
1839 法國格倫諾柏美術館藏

之外的年輕藝術家，有：馬奈、瓊京
（Jongkind）、畢沙羅（Pissaro）、惠斯勒
（Whistler）、勃拉克蒙（Bracquemond）、
芳丹‧拉杜（Fantin-Latour）、阿曼‧高提
耶（Amand Gautier）和勒格羅（Legros）
等(註14)。

　　沙龍的入選與落選不只是一個自尊心的
問題，也牽涉到能否出售作品與在社會上
生存的因素，極少有藝術家能等閒視之。
落選者的不滿、輿論的興風作浪更使此屆
沙龍成為社會的大事件。為了平息這樣的
大糾紛，皇帝拿破崙三世（按此時法國已
因一八五一年的政變，由共和轉入帝制）
決定干預，設置一個能與官方沙龍對等的
沙龍，展出被官方沙龍所拒的藝術家作
品，如此也讓藝術家有一個由群眾直接來
品評作品的機會，這就是「落選者沙龍」
（Salon des Refusés）的設置。依當年英國
評論家漢麥頓（Hamerton）的看法，「落
選者沙龍」是呈現給世界一個理想的展
覽。有些藝術家也許自認作品夠不上學院
的標準而不參展，但有不少追求新理念的

藝術家想以這個展覽來和官方認定的作品
較量。寫實主義畫家庫爾貝特別鼓舞他的
追隨者和其他不妥協的畫家送件參展，因
此反應十分熱烈。

　　其實群眾已習慣於到展覽場去取笑那些
他們看不懂或看來古怪的作品，而藝術家
也不敢冒犯拿破崙三世給他們唯一可能推
助成功的機會。「落選者沙龍」在五月十
五日隆重開幕（而正規沙龍在5月1日），
開展之時即吸引大批觀眾，每逢週日總有
三、四萬人。由於落選作品的不平常，報
刊以此來揶揄，不過也有人認為比正式沙
龍裡的那種令人看了已厭煩的畫要更有吸
引力。但大多數的輿論都持否定態度予以
強烈的抨擊，連原先宣揚「落選者沙龍」
好處的漢麥頓也毫不遲疑地指責展出的畫
作質地粗劣。他寫道：「我們可以發現在
每個國家都有對油畫和素描的基本概念毫
無知覺的人，而竟也不畏懼大膽地在公開
的展覽會上展出與藝術毫不相干的東西…
…。觀眾在一進入落選者沙龍，就會馬上
放棄以嚴肅態度批評藝術品的希望，最初

情緒過後，則放聲大笑。」(註15)那些被群眾取笑、蔑視、拒絕、拋棄的人是：馬奈、惠斯勒、芳丹‧拉度、勒格羅、畢沙羅、瓊京、哈品尼（Henri Harpignies）等。歷史似乎嘲弄人，他們在一些時日後可都出頭揚名，而毀謗他們者不少也隨時光銷聲匿跡。不過就沙龍組織的情況看，放任參展可以發現少數的天才，但成分畢竟是良莠不齊，因此一八四八年那個沒有評審的沙龍，一八六三年的這個落選者沙龍還是注定要失敗，都僅舉行一次就取消了。至於傳統存在的官方沙龍，卻因有了行不通的嘗試實踐，而更突顯其存在的理由和價值。對想要成就一番事業的藝術家仍保持其卓越的重要性和可觀的影響力。

沙龍既有其存在的理由，且為一時無可取代的藝術家團體活動，這也注定這個幾百年來存在的展覽制度必然要發生問題。特別是十九世紀歐洲產業革命逐漸成功，社會百業都在發生改變的時候，沙龍制度的本身、評審委員的公正態度、審美口味的不同，都應有適時的調整。一八六八年寫實主義大師庫爾貝意識到沙龍由國家作後台，和由官方畫家任評審所牽引出來的腐敗情形，他拒絕到美術研究院出席，不願坐在歷史畫家彼柯的位置上。彼柯曾極力參與把庫爾貝排拒於沙龍之外，他們現在竟邀庫爾貝上座，也夠諷刺。庫爾貝早認為美術研究院已完全陳腐，在該院擁有一席位，毫無意義。

一八七○年，官方接著要頒發榮譽勳章給庫爾貝，他再次謝絕了這種遲來的致敬。此時庫爾貝給美術部長毛理斯‧李查（Maurice Richard）一封公開信，強調在拒絕入美術研究院的等同原則下，他也不接

庫爾貝　自畫像
木炭素描　29×22cm
1849
美國瓦茲沃斯美術館藏

康斯坦
戴歐多拉皇后見一使節
油彩畫布　99×79cm
無成畫日期

受這個榮譽。此封信成為當時反對官方控制藝術的有力證據，庫爾貝寫道：「作為一個藝術家所持的感情，完全不贊同我接受一個授自政府之手的獎賞，政府在藝術方面是無能的，當他來掌理獎賞之事時，他便剝奪了群眾的趣味，他的介入是完全令人沮喪的……藝術被禁錮於官方的因襲以及被處決於最無生氣的平庸中是令人喪氣的。政府的睿智在於自制，一天他放我們自由，對我們來說，他就盡到了職責……我五十歲了，我向來活得自由，讓我自由自在地過完我的這一輩子吧！」

庫爾貝能如此桀驁不馴，其實是他有幸能獲得法國南方蒙彼利埃市一位富有的收藏家阿菲德‧布雷亞（Alfred Bruyas）的資助，由於布雷亞的關係，庫爾貝的命運，得以不受制於官方沙龍，甚至於學院的擺佈，並兩度利用世界博覽會期間自組畫展（1855和1866年）。他的這種情況在

謝弗
但丁和貝亞特利斯的幻像
油彩畫布　200.6×109.8cm
1846

勒格羅（Legros）
朝聖
油彩畫布　137.2×226cm
1871

註12：阿波羅廳，今名「阿波羅畫廊」（Apollo Galerie）展皇室珠寶和用物，大畫廊（Grand Galerie）以義大利文藝復興期繪畫為主，其側一方室為方形沙龍，今展十三世紀義大利繪畫，都在羅浮宮左翼Denon大館中。

註13：按德拉克洛瓦於1863年8月13日去世，稍晚於維爾內，但基於藝術理念和大部分評審的不同與晚期健康因素，他已淡出畫壇。

註14：這一次的沙龍，種下了學院派畫家與在野年輕一代畫家的對立，至印象派出現時達到頂峰。落選者中許多都與印象派年輕畫家有往來，他們也影響著印象派年輕一代的創作理念和繪畫表現的技巧。

註15：漢麥頓是當時英國活躍於巴黎畫壇的評論家，經常報導巴黎沙龍活動給倫敦的期刊。依《印象派歷史》的作者John Rewald的看法，他的態度並不同情反學院者藝術家的處境。漢麥頓當時的報導在今天成了理解當時巴黎藝壇的一種文字資料，被不少研究者引用。

許內茲
群臣圍擁的查理曼大帝接見
阿昆
羅浮宮美術館古代陶磁室天
頂畫

芳丹・拉度
三位萊茵邦的女子
蠟筆炭筆　52.5×35.5cm
1876
巴黎奧塞美術館藏

那個時代是少有的。康斯坦（Bejamin Constant）這位沒有他那種可恣意放任條件的畫家就說：「沙龍是我們唯一可行的出路，通過沙龍我們獲得名聲，榮耀和金錢。這在我們許多人之中是營生之所，沒有沙龍，我們所欽佩的大師之中要不只一人死於悲慘的命運，不爲人所知。」這也完全是事實。

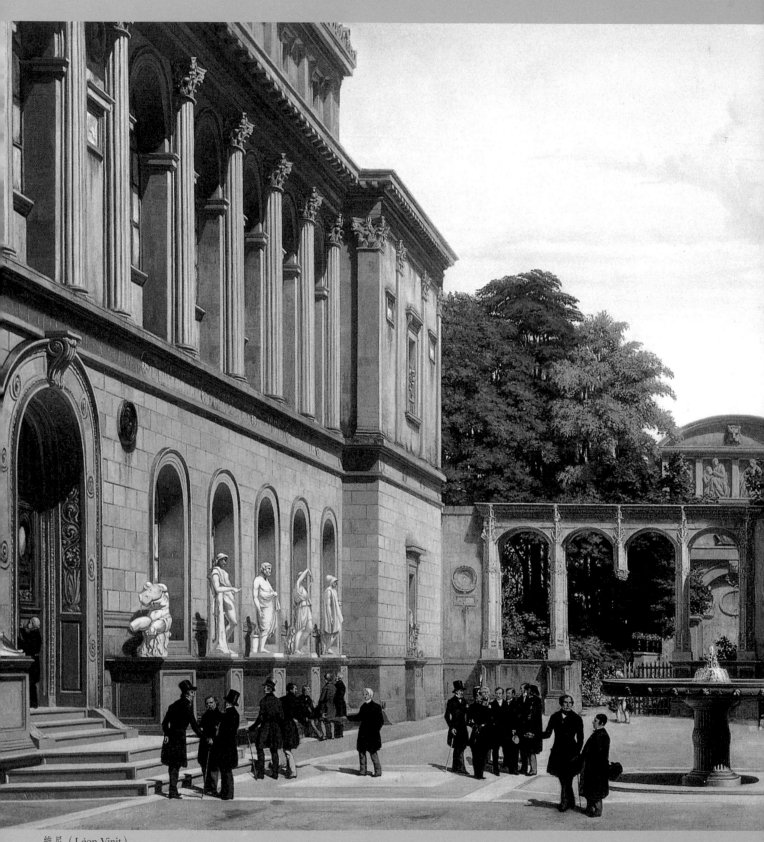

維尼（Léon Vinit）
美術學院中庭（局部）
油彩畫布　91×115cm　1840　巴黎國立美術學院藏

有關學院的歷史淵源

[上圖]
梭達（Joachirn Sotta）
人物像素描
鉛筆木炭淡褐色紙
60.1×45.5cm　1832
巴黎國立美術學院藏

弗朗德爾
石膏像素描
鉛筆、紙　60.1×45.5cm　1831　巴黎國立美術學院藏

羅貝爾
羅浮宮古代羅馬美術畫廊
油彩畫布　65×81cm
1789
巴黎羅浮宮美術館藏

學院（義大利文—Académia，法文—Academie，英文—Academy）此一術語源自柏拉圖在雅典附近創立的薈聚門徒講授哲學的場所之稱。十五世紀義大利人文學者將之借用來形容他們的聚會，在這種情形下或可稱爲「學會」。最早與藝術有關的「學院」名爲「里翁納迪・文西學院」（Academia Leonardi Vinci）由翡冷翠梅迪奇家族的羅倫佐（Lorenzo dé Medici）所贊助，貝爾托多負責。這所學院的宗旨和活動後人已所知不多，只曉得貝爾托多負責梅迪奇花園的雕像及雕塑人員的養成，並曾給予年輕的米開朗基羅的創作有所幫助（註16）。十六世紀義大利藝術家以研究爲目的的私下餐會漸多，學會，學院乃多處設立。然第一所培養美術人員的「美術學院」嚴格說來是一五六二年瓦薩利（Giorgio Vasari，1511-1574）在翡冷翠所創建的，名「繪畫學院」（Academie de Dessin）。瓦薩利精於繪畫和立論，著有《文藝復興藝術家列傳》。他在一五五四年服務於科西莫大公（Cosmeler de Medicis）故也得其襄助。時米開朗基羅已

八十八歲，也曾爲延請參與。

法國的「法蘭西學院」是由紅衣主教黎塞留（Cardinal de Richelieu，1585-1642）創立於一六三四年，他是路易十三的宰相，實際保護者是有義大利背景的亨利四世王后的瑪麗・戴・梅迪奇（Marie de Medicis，1573-1642），對當時法國文藝開始有所建樹。法蘭西學院負責語言學的研習，保存與發揚。繪畫和雕塑學院則創於一六四八年，時法王路易十四還居於羅浮本殿的杜勒里宮（路易十四後遷居凡爾賽宮），經他批准而讓法蘭西說明文學和文藝學院，在一六八〇年立址於羅浮宮，一六九二年繪畫和雕塑學院也設址於羅浮宮。學院設有院士，獎勵成績斐然的優秀藝術家，兼負責美術人才的養成。

路易十四手下有一著名的政治家和財政家柯爾貝（Jean-Bastiste Colbert，1619-1683），他重視學院的功能，並樹立其權威的地位。隨後於一六六六年又在羅馬成立另一所法蘭西學院，將有潛力的學生送往該學院深造。柯爾貝鑒於藝術有鞏固君主政體的作用，藝術學院可負責訓練藝術

傑羅姆
安德羅克勒斯
油彩畫布　30×40cm
1873
阿根廷國立美術館藏

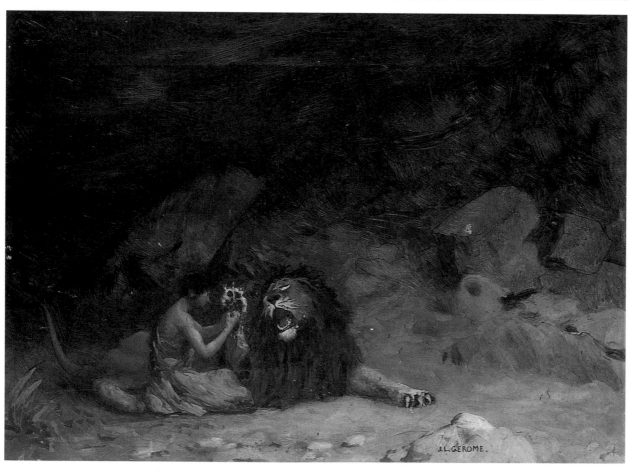

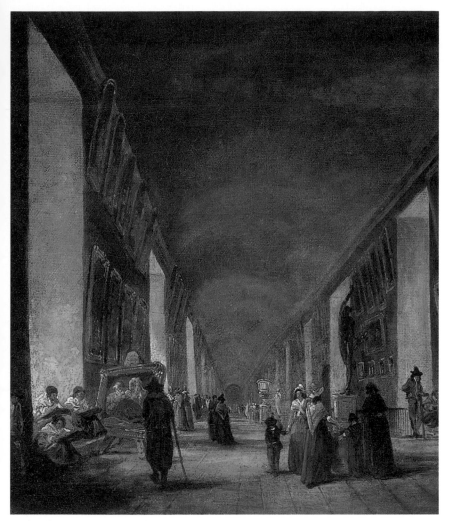

法蘭西學院一六八○年設於羅
浮宮，圖為胡伯特‧羅伯
（Hubert Robert）畫的羅浮宮內
部一景

弗朗德蘭
聖約瑟夫（壁畫習作）　蠟筆紙
32×15cm　法國里昂美術館藏

謝弗
畫家傑里科之死
油彩畫布　38×46cm
1824

家，以執行政體所安排的藝術性計畫。法蘭西學院在畫家勒伯安（Charles Lebrun，1619-1690）任院長時達至全盛，他幾以專制的手段來治理，使學院確立了兩大特性，其一是以畫家的繪畫形式來界定階級，居首的是歷史畫家，其次是肖像畫家，風景畫家及風俗畫家，其二是獨占公開展覽的特權，此時的法蘭西學院冠以皇家之名。一六六七年，法國的繪畫「沙龍」在第一次舉行時即展出法蘭西皇家繪畫和雕塑學院的院士和教授的作品。

法蘭西皇家繪畫和雕塑學院的傳統一直繼續到一七八九年法國大革命之前。巴黎美術學校（學院）則是皇家繪畫和雕塑學院的一個附屬單位。學院的教學活動是在羅浮宮的畫室裏進行。學院設有多種獎學金，而最重要的一次競獎就是爭奪「羅馬大獎」。大革命之後，一七九三年，涉足政治革命運動，後又為拿破崙御用的大畫家大衛，撤銷皇家的法蘭西學院及其獎賞制度，另立研究院（Institut）取代原來的學院（註17）。過去有成就的藝術家可獲皇家學院（Academie Royale）院士（或會員）自此改稱研究院的研究員。美術學校於一七九一年由羅浮宮遷進以拿破崙的姓為路名的波納巴特街的奧古斯坦修道院，但其存在情況若有若無。至一八一六年才由路易十八（1755~1824）正式闢奧古斯坦修道院為校址，逐漸擴充至塞納河港馬拉蓋碼頭（即今日校址的quai Malaquais十七號）成歐洲最有規模的美術學院。

一八○四年拿破崙由第一執政自立為帝。大衛是拿破崙最親近的畫家，在他的策動下，羅浮宮一度被改為拿破崙美術館。大衛也知道官方藝術家的重要，人才必須要培養，舊制美術院或獎賞在他建議下修正。早在一七九七年一度停頓的羅馬大獎再度開辦。競試者依主獎單位所出之古代聖經或歷史主題來構思繪畫。表現好人物是最重要的，學生必須在規定的期限中畫完。得羅馬大獎的年輕藝術家由官方贊助，前往義大利羅馬梅迪奇莊園潛心研習數年。這是繼一六六六年以來法國保送資優年輕藝術家前往羅馬深造的傳統。從古典主義以後，法國有不少大師級的畫家都與此獎離不了關係。安格爾是一八○一年的得獎人（但他於1806年才啓程），之後他在藝壇的影響少有人比。一八○三年官方另設一法規，若得大獎者不願前往，

可得一仟法郎的金額。一八一七年，官方
又增設歷史風景繪畫羅馬獎，每四年競獎
一次，有別於以人物為主每年一次競獎的
羅馬大獎。

西方繪畫一直以義大利文藝復興的成就
為榜樣，法國從法蘭沙瓦一世以來，在藝
術品味上追隨義大利，他們聘請義大利的
畫家來傳授，所謂「楓丹白露畫派」
（Ecole de Fontainebleau）就是成就之例。
除了甄選年輕藝術家前往，一七二五年，
法國也在羅馬科爾索（Corso）的曼奇尼
宮（Palais Mancini）設立固定的院址以利
學習，即是「羅馬法蘭西學院」。當時由
昂坦公爵（Duc d'Antin）提供家具、壁鏡
和氈毯壁掛織物等的擺設品，同時讓寄宿
於該宮的學員以競試方法從事裝飾的工作
機會。曼奇尼宮成為人文薈萃的場所，不

僅是在羅馬的法國人，包括英國人，弗拉
芒人（今之比利時人），最多是德國人，
甚至當地的義大利人都到此活動。

一八〇一年法國官方重設羅馬大獎以
後，買下羅馬近郊的另一所建築物，作為
羅馬法蘭西學院的新址和得獎人到羅馬潛
心研究工作的居所。這就是矗立於羅馬城
外賓丘（Pincho）山上的梅迪奇莊園（La
Villa Médicis，也有譯作「別墅」）。此莊
園原建於一五四四年，後經由翡冷翠大家
族中成為里翁十一世（Leon XI，原名
Alexandre de Médicis，1535-1605）的教皇
修建擴大，成立後來的規模，梅迪奇莊園
也因此而得名。莊園居高臨下，四周景色
宜人，又可遠眺，極適合藝術家的靜觀凝
思。到此寄宿的不僅是羅馬大獎的繪畫與
雕塑的得獎人，也有建築和音樂羅馬大獎

維爾內
瀕死的阿拉伯兵
油彩畫布　33×40.5cm
1845
阿根廷國立美術館藏

維爾內（Vernet）
羅馬牧人趕牧
油彩畫布　89×133cm
1829

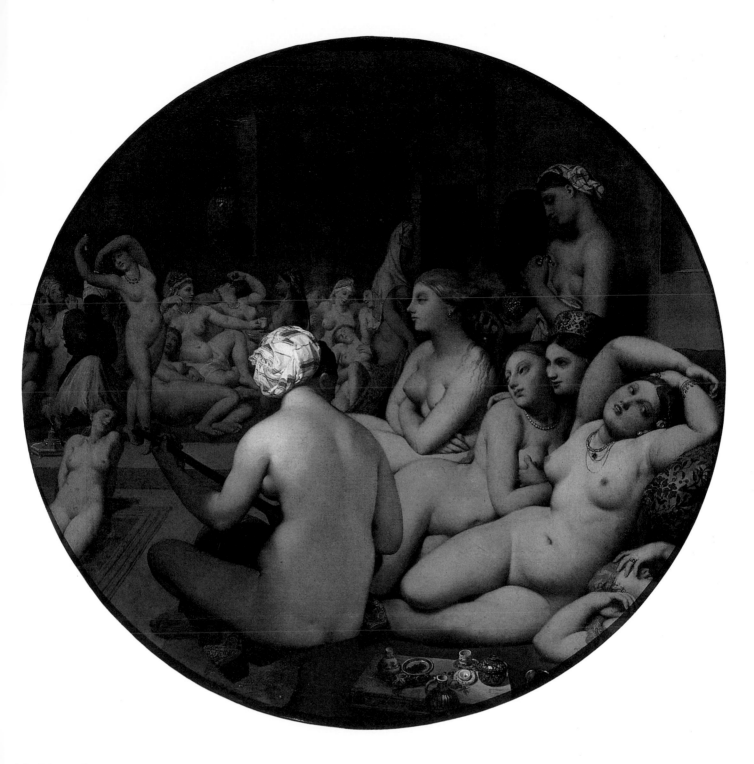

安格爾（Ingres）
土耳其浴
油彩畫布　直徑105cm
1863　巴黎羅浮宮美術館藏

的得主。法國大師仰慕義大利藝術，前往羅馬遊學的文藝界人士也常到此聚會（其活動延續至現在）。

十九世紀以後美術技能的養成，美術學院，藝術家私設工作室承擔了主要的任務。學院的美術教育大抵靠此完成。這就衍生了一個問題：「美術」是可以教的嗎？一九三七至一九四二年任巴黎美術學院長的保羅·蘭道夫斯基（Paul Landowski，1875-1961）(註18)即拿來當一

本書的標題。這本著作引起廣泛的注意。如此的一個論題若在十九世紀，是保證沒有人會提出的。十九世紀的人絕對相信所有的東西都可以教育的，任何人只要接受訓練都可以獲得實踐藝術的必要基礎。

首先，素描的教育十分嚴格，要分類、項、目反覆磨練，直到學生對人物、樹木、風景的描繪都能精到。這個時代畫家很少用顏色來詮釋繪畫，線條高於一切，如安格爾所說的，是「藝術的操守」，以

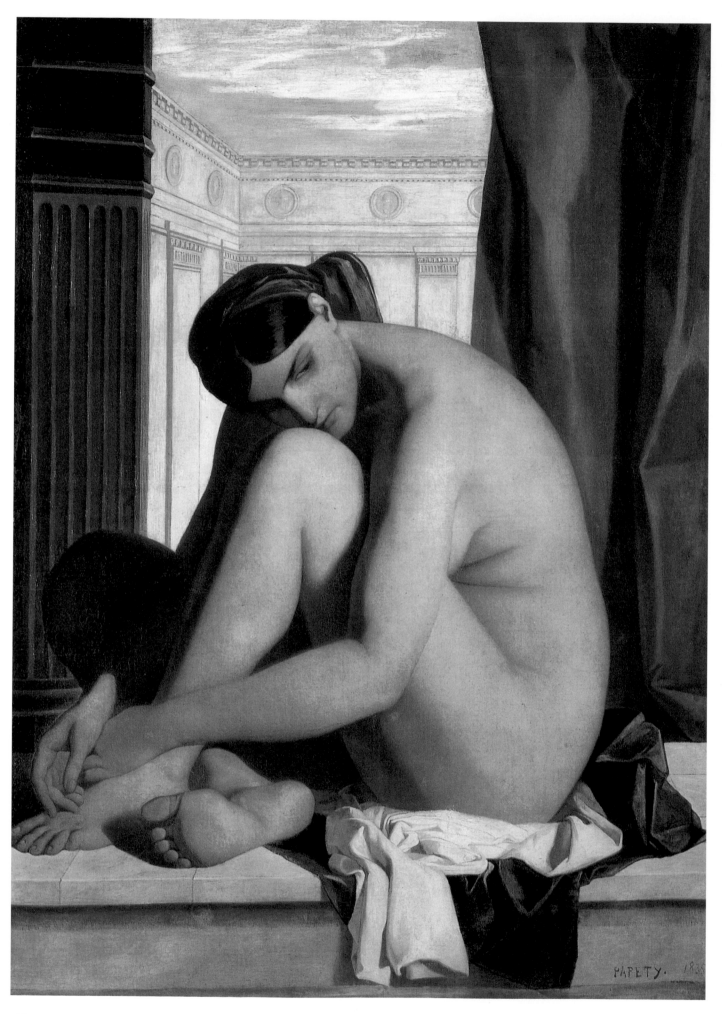

44

修班（Schopin）
約瑟芬皇后離婚
油彩畫布　57×81cm
1846

羅勃─弗勒里（Robert-Fleury）
查理五世在以尤斯寺院
油彩畫布　102×146cm
1856

卡巴內爾（Cabanel）
法庭中的基督　油彩畫布　146×113.5cm
1845　巴黎國立美術學院藏

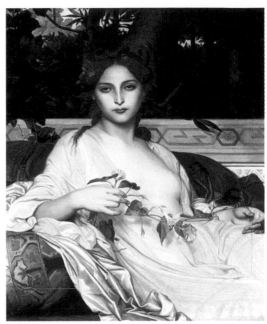

卡巴內爾
阿爾拜德　油彩畫布
1848　法國蒙彼里埃市法勃美術館藏

弗朗德蘭
基督頭像
鉛筆、透寫紙
29.5×34cm
1859
法國里昂美術館藏

[左頁圖]
帕佩蒂
浴場邊
油彩畫布　173×123.5cm
1835
阿根廷國立美術館藏

線為基礎的素描包含了色彩以外的一切(註19)，十九世紀，美術學校的素描實踐是接續勒伯安時代奠下的古老的學院訓練傳統。美術學校錄取學生，是以測驗他們的素描能力作為選拔的標準。入校以後，學生還要加強這種教育，要學會觀察活生生的自然對象，也要從古代雕像或一般物體的模型進行幾年的素描練習才被允許畫油畫。至於美術學校的教育制度是在校內本身設置各個教授的畫室，當時最著名的畫室諸如皮爾斯（Pils）、傑羅姆和卡巴內爾等畫家畫室。學生每個月還接受一位不同教師的指導，有的還師事校外私人畫室的畫家，他們透過這種師徒的關係學到繪畫

的技巧。通常經由模擬古代大師的作品，或老師本人的作品入手，熟練了以後，才學習自己繪製構圖。這類雙管齊下的教學看來可以加深認識繪畫的技巧，卻也造成實踐上的困擾。究竟師承哪一個教授畫家的方法最有利？也影響了學生的創作走向。美術學校內設有專項競考，以測驗學習的效果。繪畫方面，從「頭部表情」的競試，「半身像」的競試，到最後的「歷史構圖」的競試。安排如此的競考，其目的無非要學生不斷接受磨練，以準備最後一項最嚴格的競賽：「羅馬大獎」的獲得。這關係到一位藝術家初期的榮銜和可能影響到一生的成就。

註16：參見瓦薩利所著的 "Lives of the Artists" 米開朗基羅部分，對當時的活動情況有所記載，原書為義文、英文譯本 "Penguin Classics" 叢書亦已出版，頁325。貝爾托多（Giovanni di Bertoldo, 1420-1491）是義大利雕刻家唐納鐵羅（Danatello）的學生，米開朗基羅年輕時曾師事於他。

註17：古典主義的奠基人大衛的撤銷舊制，與他在學校受教時的挫折有關，他在1771年參加羅馬大獎競獎，只得第二名，三年後才以<艾拉西斯德拉特發現安提沃赫的病因>得第一獎，赴羅馬研習繪畫，十分用心認真，作品在沙龍成功，成為當時新古典的主導。後在大革命中任代表，又是祕密警察的重要人物之一，恐怖時代時，國王路易十六將被砍頭，在票決中他也投下一票，屬所謂「弒君者」之一。他在革命後迅速成了第一執政拿破崙最信賴的畫家，拿破崙稱帝他畫了巨型的畫幅頌揚他，藝術上的成就與權力幾乎無人可與之抗衡。拿破崙帝國傾覆他流亡比利時，逝於該國。1989年法國大革命二百年紀念，法國政府原想迎回大衛的遺體，作為慶典的高潮，但為比國所拒。

註18：保羅‧蘭道夫斯基是雕塑家，塑過孫中山先生像，台北市美術館曾辦過他的作品展。其子馬塞爾‧蘭道夫斯基是音樂家，也是美術院院士，曾因其父在台展而到過台灣，於1999年底去世。

註19：安格爾所謂的「藝術的操守」原法文是Probité de l'art, Probité，帶有「正直」、「誠實」、「廉潔」之意，這種美德延伸，即是一種操守。

45

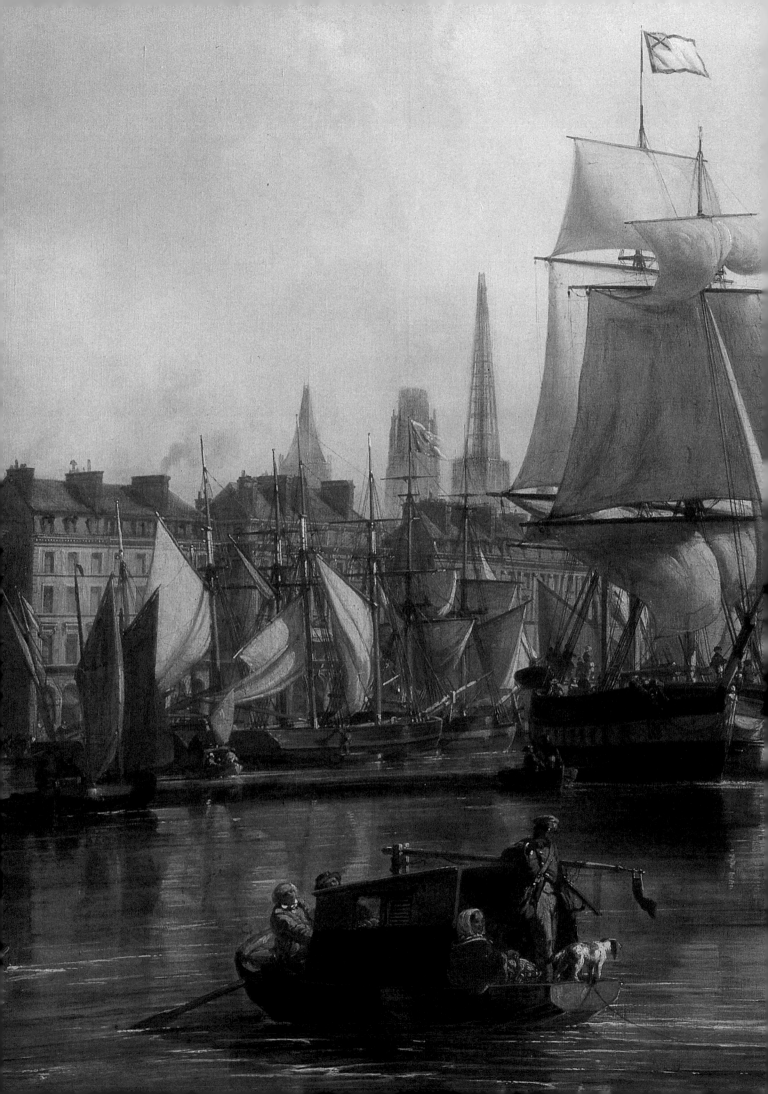

年輕畫家繪畫生涯初始的最大挑戰：
羅馬大獎

夏爾路易・莫珊（Charles-Louis Mozin）
浮翁港
油彩畫布　177×287cm
1855
1855年巴黎世界博覽會展品
法國浮翁美術館藏

十九世紀末以前法國的美術教育維持一套嚴格的選拔學生和教學制度有其時代的因素。美術是文化環節中重要的一部分，自不能鬆懈，而且只有這樣嚴格訓練出來的畫家才能勝任國家浩大建築殿堂的美術裝飾需要，今天他們爲法國所留下的文化資產就證驗了這個制度的價值。「羅馬大獎」可以說是成爲有能力畫家的初步測試，其重要性幾乎也決定了畫家生涯的順利與否，參加這種嚴格的競賽，是絕對必要的。

參加競試羅馬大獎的年輕畫家幾乎都要通過一連串的腦力和體力的折磨[註20]。首先在神話，或古代歷史或聖經等主題中，抽籤決定一個畫題，並在規定的尺寸內作畫。第一輪競取二十名（廿世紀之初減爲16名），再參加畫裸體人物的競試，最後篩選只剩下十名（廿世紀之初只有8名）得以進入最後決賽。這些最後決賽者在卅六小時內入闈。每人收到同樣一份競獎的畫題，他們要先作草圖，在十二小時內定稿於大畫布上。然後是七十二天連續不停地在試場上緊張完成。從事大幅油畫時也有嚴格規定，第一，不可越離原先所作的草圖，否則被逐出試場。第二，畫幅尺寸規定在113×145公分（相當於今天法國油畫80號人物尺寸），畫者可選擇橫或直向作圖。第三，嚴禁女性模特兒進入考場。第三項是研究羅馬大獎者認爲可能導致表現女性人物較弱的一個因素，使競賽者的構圖似從古代雕像臨摹而編導出來的場面。

一八八九年，一位美術學校的年輕學生勒麥斯特（Alexis LeMaistre）曾記寫競試的經過，他說：「入闈者的最初卅六個小時是完全禁閉的，絕對不得離開試場，也不許與任何人溝通。看守人時時盯住。中餐過後，考生可下到庭院打一會兒球。晚餐過後也可在庭院噴泉邊吸一點新鮮空氣，但與另邊庭院接連的鐵門是冷冷牢牢鎖住的，看守人緊跟著考生的腳步。晚上休息時有人帶進的是一席舊褥墊，或一把老伏爾泰式的交椅，好一點的，有一張小鐵床。有人睡衣袖子短了一截，有的毯子不夠厚軟，如此在門牆邊，在畫架下，羅馬大獎的競試人草草入睡。他們起構草圖的房子只五公尺乘六公尺見方，置有陶製的小火爐，有鐵管通出窗外排煙，也還夠

布格羅
阿拉克斯岸邊找到的哲諾比
油彩畫布　148×118cm
1850　本幅為羅馬大獎作品

取暖。灰色的牆壁流淌著歷年調色盤刮濺
的顏料。終於三十六小時過去，競試人開
始大油畫製作，此時，他們或可不在試場
過夜，也可白天外出，但絕對不准在試場
接見訪客，若有不礙事者來只可到庭院去
見面，但看守人的眼睛明亮，任何夾帶交
接都難逃脫……。」

　　法國繪畫史上有不少大畫家就是在這樣
艱苦的競試下熬出頭的[註21]。羅馬獎競試
的結果，通常有第一獎、第二獎，有時列
有第三獎，一八五七年以後又另增「嘉獎」
（Mention），一八六三年以後在第一獎之

旁設有「副獎」（Accessit），再是第二
獎、第三獎。得第一獎者也就是所謂「第
一大獎」（Premier Grand Prix）的得獎
人。得此獎者，是十九世紀法國年輕藝術
家的最高榮譽，備受社會矚目。歷史風景
畫羅馬獎於一八六一年最後一次頒發，而
傳統的羅馬獎則持續到現在，不過其嚴格
的甄選和定義已不可和往日相比擬[註22]。

　　今天的人很難理解十九世紀末以前的藝
術家為沙龍的入選而忐忑不安，為羅馬獎
競賽而孜孜勞動，再為沙龍的得獎而勾心
鬥角的意義。得大獎涉及官方的恩寵，能

49

得官方委派擔任各大公共建設的裝飾工程，他們在沙龍展出的畫也易由官方收購，更遑論私人有資產者約請他們繪製肖像。這些工作足可保證他們安穩過繪畫的一生。有人曾經詢問過競獎者參加的動機，回答可能十分犬儒，說他們確是由此看到光輝前程的可能；但也有人說這是他們能夠旅行造訪義大利，並且是認識義大利繪畫大師作品唯一的途徑。其實我們知道浪漫派大師中的傑里科（Géricault）和德拉克洛瓦都沒有得過羅馬大獎，舉他們當例子足夠貶低這個獎的價值了，而且兩位大師也都造訪了義大利。此外，也有一位大畫家維爾內參加過競賽，並未獲獎，但他們的畫仍高懸在凡爾賽的戰畫廳裡與其他畫師同列，聲色或有領先之勢。

這種情形下，人們似乎不必過問或是羅馬獎的評審缺乏眼力，不公平，或參加者一時未能全力以赴而落選。事實上，有些畫家原有相當不錯的經濟基礎和良好的社會關係，他們不管是否能得獎都有能力赴遠方旅行，而無需官方的資助。傑里科[註23]一八一六年競獎失利，仍然到義大利住了一段時日。德拉克洛瓦的父親查理‧德拉克洛瓦是律師出身，當過法國駐荷蘭大使，又任過外交部長，最後還當吉隆特省的省長，出自如此顯赫的仕宦家庭，因此德拉克洛瓦作品雖被時人指責不合傳統和常理，他照樣能參加沙龍，畫且被國家購藏；但這樣好環境出身的畫家畢竟不多，絕大多數是沒有什麼辦法的青年，他們必須依賴這個教育制度才能順利進行他們的繪畫生涯，這也是這個競獎對他們的功績之一。所有人都可參與，而且完全免費。十九世紀的美術學校依然符合法國古老皇家學院的希望，提攜有繪畫能力者，而無論出身。特別對外省的法國人來說，他們經常在地區的美術學校有優異的表現，獲得該城的一筆獎學金才能前往巴黎繼續藝術的鍛鍊。獲獎就成為一種必要的手段。

資料告訴我們，有些畫家是如何奮力不懈地參加競獎，比如貝查（Bezard）和勃里塞（Brisset）竟嘗試七八次之多。這樣

德拉羅須（Delaroche）
拿破崙過阿爾卑斯山
油彩畫布 289×222cm
1848
巴黎羅浮宮美術館藏

的人中間有些技術早已十分成熟，構圖或經營畫面的能力也都達相當的水準，他們未能獲獎也許是各人的運道。

十九世紀獲羅馬獎的作品，在廿世紀有一大段時期被擱置、忽略或嘲笑。不可否認的那些作品還是法國藝術歷史上重要的一環。雖然不是所有作品都絕對成功，但一個只有廿歲出頭的青年學生能構畫出如此複雜完整的圖面，若說沒有才能，只憑用功就可學到，那也是不正確的。我們依序觀看年復一年累積下來的畫幅並不是那麼一成不變地只依循學院的教條。我們還是可以看到一種緩慢風格的演變和趣味的更新。羅馬大獎的得獎作品是制度下的產物，而非畫者之過。現代觀眾嗤之以鼻，不屑一顧，與二十世紀審美趣味的改變有關，主題不再那麼符合後來人的想法。另外一個最大的原因可能是美術史家，藝評家們著書為文教導觀眾去輕蔑這類畫作，以最刻薄的字眼譏嘲他們。這也是一種偏差的誤導，教人憎惡不同於印象派的學院繪畫[註24]。從藝術命題上看，那些畫的內涵來自神話，古代歷史或聖經故事，符合於傳統的偉大繪畫的主題要求，而所謂的「偉大的繪畫」是要我們從中得到一種對人間情況的沈思，這是油畫傳統最大的價值。有人或許也要從他們對繪畫表現技術

傑里科
葦毛色的阿拉伯種馬
油彩畫布　60×73.5cm
1812
法國浮翁美術館藏

過於完美來批評他們，但這也是十九世紀歐洲一般學院對油畫的共同要求。其實若從一些他們留下的草圖（可惜大多已丟棄）人們也可以看到不少顏色鮮艷燦爛，筆觸自由有力的畫，如果畫者是尋這樣一個方向去揮寫油畫，或許會給藝術表現帶來更多的訊息。

就當時整個的環境看，美術學院的一套教育十分完整。十九世紀年輕人要當畫家是很嚴肅的事，而且要以古代大師為楷模。德拉克洛瓦年輕時想追求的是與拉斐爾齊名，別的畫家也都有其追求的對象。學院配合他們的理想，以一套嚴謹的制度訓練他們，還有競爭激烈的羅馬大獎、沙龍，最後能得榮譽勛章，位居崇高的美術院院士。當然能達大師的只有少數人，但凡是經過學院琢磨的，至少在畫藝上都能達到一個專職畫家的水準。

註20：法國美術教育在十九世紀中的嚴格制度，除了文化承傳的原因，另有一項是要向其他專業的學習看齊。法國一般父母反對兒子學美術，他們希望兒子進中央工程學校（Ecole Centrale）或當商業代理人（Commis Marchand）。當兒子有美術方面的能力時，首要克服家長的厭惡，而果真進了學校不能學到真正的技術時，家長就會認為他不夠努力或有錯誤，而停止給予經濟支助。因此學生進了美術學校，求獲獎章是絕對重要的。此為1862年一位著名建築師E. Viollet-Le-Duc在＜藝術的教育＞（l'enseignement des arts）文中提到。他也批評因嚴格所造成的因襲，學生們寧可墨守成規，也不敢越離教授所定下的限制，致扼殺了創造力。再則，法國是精英教育制，大學只供中等能力者學習。美術學校在過去與一般大學校（Grand Ecole）在培養人才上等同。現在所培養出來的學生程度參差不齊，而其他著名的「大學校」則仍維持一貫的嚴格競試，要進去極為困難，除了高中時成績好被甄選，還要經兩年嚴格的預科教育，而且也要成績好者才有望進好的「大學校」。附帶一提的，目前有造形能力的青年大半進設計學校，有的轉攻動畫、連環圖，其知名度絕不亞於純粹的藝術家。

註21：巴黎美術學校（L'ENSBA）在1984年出版《繪畫的大獎》，第一冊為《1797到1863年的羅馬大獎的競賽》，由Philippe Crunchec編撰，Jacques Thuillier教授作序。美國維吉尼亞美術館也在當年舉辦「美術學校1797-1863年的羅馬大獎展」。這行動也被視為對學院派的翻案。

註22：現代法國藝術家得羅馬獎已無甚標準可言，藝術創作的考量之外，個人的社交關係也是因素，有些人只不過拿了政府一筆錢到義大利作一趟逍遙遊。而過去藝術家是以朝拜和取經的方式去認真學習古典的義大利美術的。

註23：傑里科（Théodore Géricault, 1791-1824）其最著名之作是＜梅杜絲之筏＞，今掛於羅浮宮浪漫派專室中，是法國美術史上最重要的鉅構之一。

註24：法國美術界對學院派的抨擊比歐洲其他國家強烈和缺少理性，過去他們保護推崇的，後來卻最被貶損。最常用的輕視字眼是稱他們為「消防員畫家」，這就等於說他們的畫都是「浮誇的」、「矯飾的」、「造作的」、「因襲的」、「守舊的」、「陳腐的」、「壞格調的」、「資產階級趣味的」繪畫等等。其實官方的態度相當決定了藝術品味的轉移，他們見在野評論的攻訐，再見有錢收藏家（特別是美國人）的改變買畫對象，於是便紛紛把學院派打入冷宮，在地下室塵封。至於一般民眾通常是盲目且無知的，大半也是人云亦云跟著叫罵或表示喜歡。

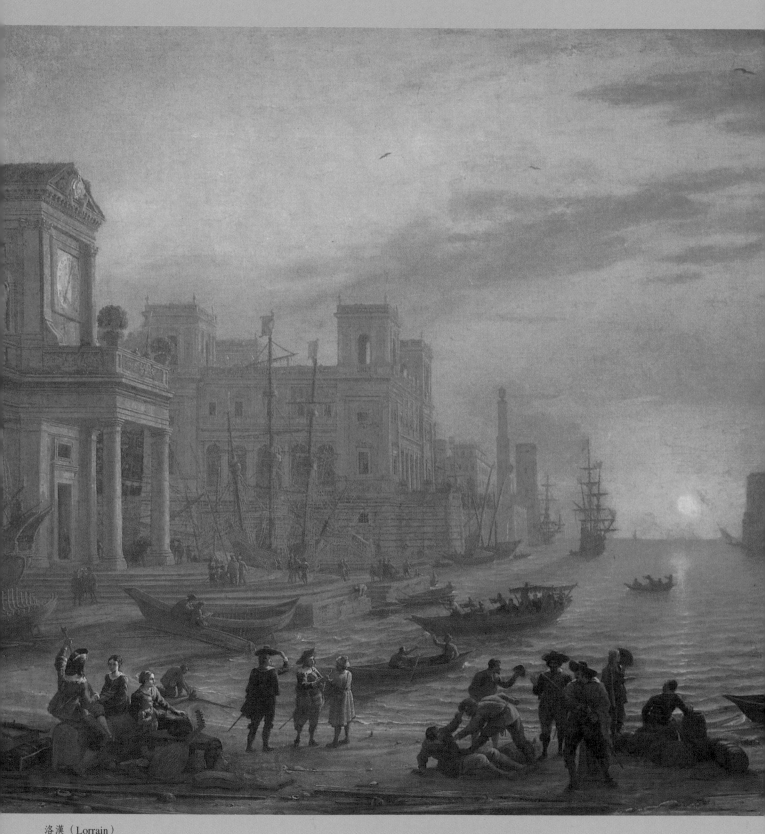

洛漢（Lorrain）
海港落日
油彩畫布　103×137cm
1639　巴黎羅浮美術館藏

學院派的大主題：歷史性繪畫

克基爾（Thomas Couture）
歷史畫習作
油彩木板　42.3×54.5cm

自十七世紀以來，法國繪畫即建立等級，成為學院繪畫的傳統。到十九世紀隨著時潮主題又有所增添。但一般還是以古典、歷史神話或宗教主題為首，接著，依次是歷史事件或故事，主要以法蘭西本身發生的政治，戰役或海戰為畫題；時代生活中具有道德教化意義能感動人的景象、醫學治療、科學上的發現都在內；肖像，著重對象的光榮面；最後才輪到風景和靜物，被認為是較小的畫題。一個十九世紀中的畫家，如果要受到重視就不得不注意到這種繪畫等級。特別是羅馬大獎的競題，傳統上一直堅持在希臘羅馬神話故事或聖經內容裡，少有改變。

一八一七年羅馬大獎另設每四年頒發一次的歷史風景畫題獎。這項獎的設置似乎顯示評審對風景畫重要性的承認；但又十分不情願，而且還強調參加競獎的歷史風景畫所表現的內涵應和新古典主義的旨趣相合。所取的題材也應具有確切的價值和意義。這標準其實是取自十七世紀法國古典主義大師普桑和克勞德‧洛漢（C. Lorrain，1600-1682）等所立下的規範。說明此類歷史風景畫的目的必須要能追憶過往的偉大事蹟，並彰顯其中人物的熱情。因此所謂「歷史風景畫」還是以古代人物的活動為主，風景只是他們活動的背景空間或佈景舞台，在當中還要裝點古代建築或廢墟、城堡，以引人沈思，所以歷史風景畫還不是純粹的繪畫自然。除了米夏隆（A. Michallon）一人是以真正的風景畫家得過獎外，其他概是人物畫家兼得此獎，普呂頓的繪畫就是一個例子，人物與風景合一，但主題仍是人物。純粹的風景畫直到十九世紀末在批評家、畫家和一般群眾的眼光下都是次等的，畫家們甚至輕蔑這種畫題。莫泊桑在他的一部描述當時一位極成功的畫家戀情的小說《如死般強烈》中借幾位畫家的對白來貶低風景，他們故意在一位風景畫家前表示不喜歡風景、鄉間、動植物，並說出「小女人和小豌豆比較起來，我還是喜歡小女人的！」用以損畫風景的人。這樣就可以知道當時何以大部分的藝術家都去繪製古典神話、聖蹟和歷史事件畫題的原因。

學院式藝術教育，就是要加強歷史繪畫的重要性，培養表現這種繪畫的能力。學生們要依循校方給予規定的教材，學到非常專門的文化知識，並規劃自己在這個範疇中孜孜努力，以達可以隨時熟練運用這

[左頁圖]
普呂頓（P-P.Prudhon）
在富貴與受情之間選擇純情
油彩畫布　243×194cm
1809
聖彼得堡艾米塔吉美術館藏

普桑（Poussin）
花神的國度
油彩畫布　131×181cm
德國德勒斯登美術館藏

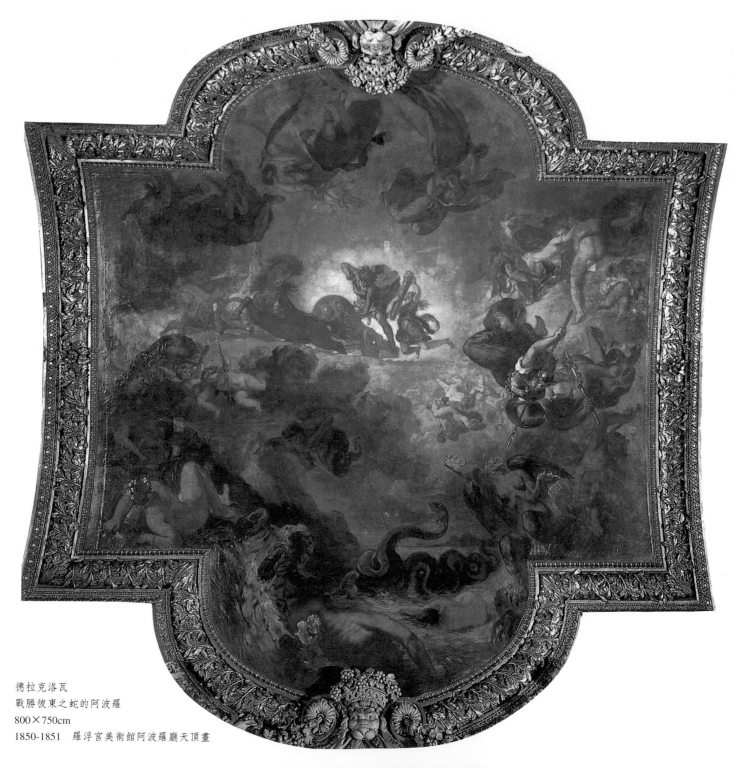

德拉克洛瓦
戰勝彼東之蛇的阿波羅
800×750cm
1850-1851　羅浮宮美術館阿波羅廳天頂畫

彼柯（Picot）
學習與天才雨神在希臘揭開古埃及的罩紗
1827　羅浮宮美術館古埃及室天頂畫

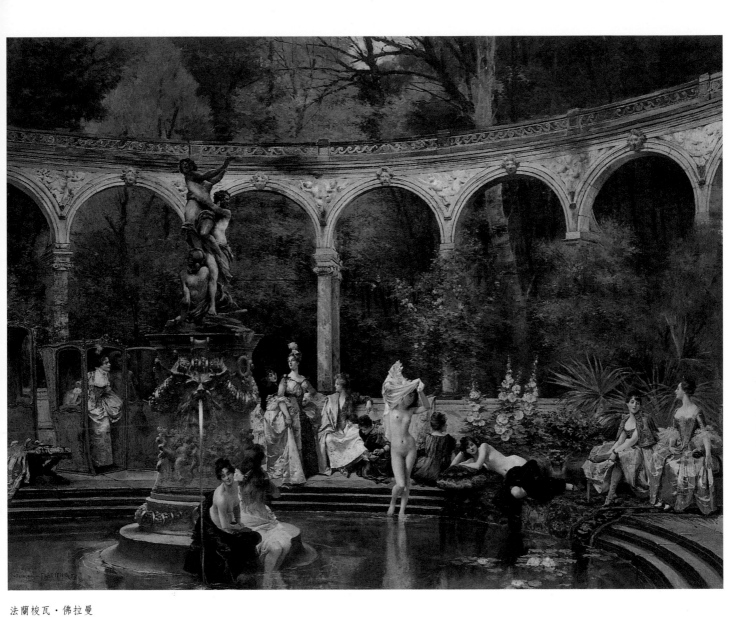

法蘭梭瓦·佛拉曼
（Franqois Flamng）
油彩畫布
1888
18世紀宮廷水浴
聖彼得堡艾米塔吉美術館藏

種知識於繪畫創作中，至於他們的老師也從不拒絕把處理偉大藝術的祕密傳給他們的下一代。官方委請他們裝飾的公共建築除了古典主題外，有高度教化意義的法國歷史上之光榮事件也列爲要項。羅浮宮美術館數個大廳上的天頂畫有幾件大作品，如：德拉克洛瓦的〈戰勝彼東之蛇的阿波羅〉（在阿波羅畫廳，1850-1851年畫），彼柯的〈學習與天才兩神在希臘揭開古埃及的罩紗〉（在古埃及室，1827年畫），德羅鈴的〈路易十二被擁爲群衆之父〉（在十四世紀陶瓷室，1828年畫）等都是例子。若無良好的文化素養就無從處理那些畫題，而無卓越的繪畫技巧也根本不能勝任如此繁複的圖面(註25)。

法國近現代歷史，大革命時代爲爭取自由、平等、博愛，有許多可歌可泣的事蹟，畫家們也直接參與。拿破崙帝國建立，四處爭戰，擴充版圖，他的軍旅中都有像大衛與格羅等這樣的大畫家跟隨，記繪壯烈的戰事。到路易·菲利普（Louis-phillippe，1773-1850）時代，法軍又征服北非的阿爾及利亞，畫家維爾內於一八三三年也跟著法軍前往。對畫家來說這是一個風起雲湧，政治詭譎動盪的年代，帝制被推翻，共和建立，不久又復辟。隨後拿破崙由第一執政自立爲皇帝。覆滅後，波旁王族重掌政權，王族失權，一度又回到共和。拿破崙三世由民選成爲共和國總統，經政變又自立爲帝。直到普法戰爭，

傑拉
拿破崙一世肖像
油彩畫布
227×145cm
1810
巴黎奧塞美術館藏

維爾內
克里西之柵
油彩畫布
1820
巴黎羅浮宮美術館藏

貝朗傑
瓦杜羅的拿破崙
油彩畫布　25×33cm
阿根廷國立美術館藏

德羅鈴（Drolling）
路易十二被擁為群眾之父
1828　羅浮宮美術館陶瓷室天頂畫

法國戰敗，再回到共和，時序已進到十九世紀末。這樣一百多年左右的複雜政情，足讓學院派畫家們有畫不完的畫題。就以大衛為例，他畫為革命而犧牲的〈勒貝勒蒂耶‧德‧聖法究〉（Le Pelletier de St. Fargeau）和〈馬拉之死〉的紀念肖像。拿破崙稱帝，他又畫歌誦英雄事蹟的〈跨越阿爾卑斯山的拿破崙〉，一八〇四至一八〇八年間繪製了百餘人像的巨幅畫〈拿破崙加冕禮〉，又有〈頒賜軍旗的君王〉。大衛的學生格羅以拿破崙英勇的〈阿布基戰役〉及〈波納巴特探訪加法鼠疫區〉享譽當時，類此可舉之例甚多。

路易‧菲利蒲繼波納巴特‧拿破崙之後深深感到歷史繪畫作為國家表範的重大意義，於是成立了凡爾賽宮的歷史美術館。他闢出路易十四時興建的一大廂長廳廊，邀請當時藝術家就法蘭西立國以來所發生的重要歷史事件與決定法國命運的重要戰役，繪出巨幅的油畫，以彰顯法蘭西歷史的榮光。官方為藝術之建樹可以說不遺餘力。他們拆解宮殿廳堂的架構以安置維爾內的兩幅戰畫，當中還有一群得過羅馬大獎出人頭地的畫家，如：勃斯（Beauce）、里哥（Rigo）、勃姆（Beaum）、戈特洛（Gautherot）、史特朋（Steuben），也有繆勒（Muller）和德拉克洛瓦等與羅馬大獎無緣的畫家。人們或許在今天會認為這批畫在藝術風格上缺少提供問題，但不能否認這批畫還是傑出的藝術品，不會只是歌功頌德的宣傳畫。這也是因為嚴謹的學院教育制度底下才能畫出此等高度藝術美感的傑構。

註25：學院派畫家大多數是富有文化修養之士，講求精神生活的高品質，表現出他們的文質彬彬的優雅的一面，與反對他們的年輕一輩有顯著不同的生活方式。

格羅（Gros）
波納巴特探訪加法鼠疫區
油彩畫布 532×720cm
1804 巴黎羅浮宮美術館藏

[下圖]
荷拉斯·德·卡里亞
（H. de Callias）
維戴拉府邸的一個晚會，巴黎
安瓦利大道35號
油彩畫布 81.3×100.3cm

大衛 ·
雷歐尼達斯在德莫彼勒人中
油畫　392×533cm
1814　巴黎羅浮宮美術館藏

大衛與新古典主義繪畫

十九世紀的法國學院派繪畫源遠流長，絕非短期形成。我們可把歷史追溯至十七世紀即可見到它與義大利繪畫的關係，和隨後對法國繪畫發展上的影響。十七世紀法國繪畫已有三大傾向，畫家們不論曾否到過義大利，普受古希臘羅馬雕塑和當時義大利折衷主義畫家卡拉契（Carracci）三兄弟的啓發，偶爾也自威尼斯畫派汲學色彩表現法。這一派著名的法國畫家有西蒙・巫葉（Simon Vouet）、普桑、克勞德・洛漢、舒耶（Sueur）和查理・勒伯安等；另有一支直接或間接受卡拉瓦喬（Caravaggio）明暗畫法的影響，最有名者如喬治・德・拉圖爾（G.de la Tour）；第三類取法於北方荷蘭畫派的寫實主義精神的繪畫，著名的有勒南（Le Nain）三兄弟，賈克・布朗夏（J. Blanchard）。

　　美術史學者說，十七世紀是法國繪畫的偉大時代(註26)，奠下其後發展的整個基礎，其中最重要的畫家又莫過於普桑。他

卅歲到義大利，幾乎在那裡度過了大半生，最後也在羅馬去世。不過在繪畫氣質的表現上他仍然是一個法國人。普桑對他同時代的義大利畫家把畫面弄得了無生氣十分看不上眼，他只敬重卡拉瓦喬和景仰在羅馬所見到的古希臘和羅馬藝術。他專向這方面學習。此時這類古典藝術正遭受到忽視，他則以繼承古典藝術來自許。許多作品表現出他是一個冷靜、重思維和感覺細緻的畫家。普桑的繪畫技巧嚴謹結實，又見不到賣弄熟練的痕跡，也不迂腐。他雖崇拜並且師習古典藝術，卻也真愛自然中人體、樹木、山巒、河流的美。他具高度的天分，把歷練的技巧融入感情自然的韻致和溫柔，可以看出畫家創作時理性和感性的平衡，既以古典藝術爲楷模，也不礙其對自然的眞情流露，因此他的畫並不冰冷而是充滿魅力。

　　普桑一生致力於宗教與神話的主題，〈睡著的維納斯〉、〈聖徒與天使〉、〈聖艾拉斯莫斯的殉教〉、〈阿卡地牧人〉、

凡洛
雨神與維納斯
油彩畫布　50×72cm
1753
莫斯科普希金美術館藏

弗拉貢那（Fragonard）
浴女　油彩畫布
64×80cm　巴黎羅浮美術館藏

普桑（Poussin）
詩人的靈感
油彩畫布　184×214cm
1630
巴黎羅浮宮美術館藏

〈七聖事〉、〈詩人的靈感〉等等，不僅在處理這類古典的畫題上對後來的畫家有所提示，也提出一個表現古典主題繪畫的美感特質，諸如：理性、嚴肅、冷靜、理想、莊嚴、崇高、肅穆、簡潔、準確、單純、均衡、秩序、對照、和諧、溫和、潤澤等種種都已在他的畫中顯露，並成為後來的新古典主義，學院派追隨的方向。他又是法國歷史風景畫的創始者，在十九世紀被認為是一種風景畫的典型。所以普桑的作品被史家們視為是法國繪畫的一個源頭。

十七世紀中葉以降，法國國王路易十四（1643年即位，1715年去世）他好大喜功，生活豪奢又重視文藝，凡爾賽宮的建築和裝飾成為歐洲王室的榜樣。波旁王族隨其武力也伸向歐洲，把法國藝術趣味也擴散出去。至十八世紀法國藝術發展出另一種洛可可風的樣式，在歐洲影響著其他國家。此時的法國藝術家善於附會當時的風尚，畫出迎合王公貴族趣味的作品，著名者如：華鐸（A. Watteau）、關丹・德・

拉圖爾（M. Quentin de la Tour）、戴波特（F. Desportes）、夏丹（J. B. S. Chardin）、格列茲（J. B. Greuze）、布欣（F. Boucher）、弗拉貢那（J.H.Fragonnard）、凡洛（C.Vanloo）等畫風也都被歐洲藝術家所效仿。此中除夏丹、格列茲等少數，一般都側重貴族遊樂、神話世界人物情趣、世俗人生的歡樂以取悅王公貴胄的歡心，表現華麗、冶艷、肉感、官能、享樂，成為畫中旨趣。輕薄的多，感覺厚重的少，致當時的大評論家迪德羅（Diderot，1713-1784）寫了許多文章批評那種靡麗不實的藝術情調。聖・原那（St.-yenne）甚至認為那種繪畫是藝術的墮落。

法國路易十四至十五王朝苛徵雜稅，大貴族生活是極盡浮華的，一般農民則過得相當悲慘。現實只籠罩在洛可可風的矯飾假象下。社會的不安導致十八世紀末期推翻路易十六的大革命和政治的巨大變革。但在此前，藝術已開始起了激烈的革新運動。十八世紀初一些藝術家和考古學家凱

呂斯（Comte de Caylus）開始對洛可可的誇飾樣式不滿，認為繪畫應該回到樸實、適度和秩序上，並以希臘和羅馬的古代藝術作品當作學習的榜樣。這是古典復興的初次嘗試，只是沒有什麼顯著的成果。

一七三八年考古學家在赫丘拉努姆（Herculaneum）以及一七五五年在龐貝（Pompei）開始出土了文物，這一次真正地引起了藝術家與學者的興趣。至世紀末期德國的美學家、考古學家溫克曼（Winckelmann，1717-1768）出版《關於希臘美術的模仿》一書，用一句話總結了他對古典的看法，即：崇高的單純與靜謐的莊嚴。他所頌揚古典雕刻的著作很快被譯成英、法文，產生極大的影響。

為十八世紀的古典主義揭開序幕者是約瑟夫・維恩（Joseph Vein，1717-1809）。他曾在一七四三至一七五〇年間居住羅馬，於此時認識居於當地，後成為新古典主義的德國畫家蒙斯（Menges，1728-1789）。維恩也讀過溫克曼的著作，與凱呂斯又有來往，在他的鼓勵下，試圖以樸實典雅的繪畫反對洛可可風的矯情虛飾。畫了〈戴達魯斯為伊卡魯斯裝上翼翅〉或〈愛情的販子〉等類的作品，也曾依考古所出，畫〈賣脂粉的女子〉，他的少女雖具古希臘人的形象，但表現相當拘謹、冷峻，致使當時的評論家迪德羅說「引不起男士們想把她們當情人的念頭，只想當她們的兄長」。維恩不是一個個性強的畫家，他的畫雖莊嚴，色彩卻單調，嫌淡薄無味，故難以使新古典主義勝利，加速洛可可風的瓦解。（註27）

根本改革的任務由他的學生大衛來完成。大衛是洛可可風大家布欣的遠親，經由他的推薦師事維恩。大衛於一七七四年獲羅馬大獎，翌年與維恩共赴羅馬，一直待到一七八一年。他沒有承續遠親布欣的洛可可畫風，而與其師維恩擁護新古典主義。旅義期間他臨摹古代希臘羅馬留下的雕刻，畫有數千件素描，成為日後繪製油畫的底稿。回到巴黎，大衛在沙龍展出一件〈貝利沙里乞求佈施〉（Belisaire

demandant l'aumône），此畫在風格上效法普桑，立即在沙龍得到成功，被認為是新古典初試新聲的大作。一七八四至一七八五年，他第二次到羅馬，畫〈荷拉斯兄弟的誓言〉（LeSerment des Horace），在一七八五年的沙龍中得很高的讚譽。顯示他的畫承繼普桑的古典主義之法則，也深受莊嚴偉大的希臘羅馬藝術的影響，並對公民道德加以頌揚。一方面抵制了洛可可藝術的虛飾現狀，也與即將到來的法國革命群眾的信仰相一致。當時的革命者厭惡路易王朝以來的腐敗，把羅馬共和國當作他們的理想，因此大衛畫中的希臘羅馬英雄也

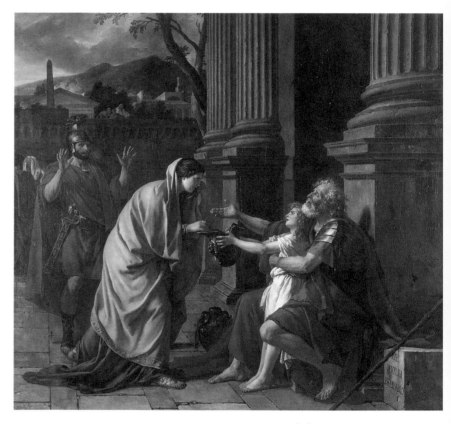

大衛
貝利沙里乞求佈施
油彩畫布　101×115cm
1785年沙龍展作品
法國里昂美術館藏

即刻得到人們的認同。

大衛是大畫家，不久又是革命運動的狂熱者，他是雅各賓黨（Jacobin）人，被選為議會代表，投票讚成處死國王路易十六。只是新成立的共和，一直處在恐怖、屠殺異己的動亂中，拿破崙不久趁機而起，取得政權後自行稱帝。大衛成為皇帝的首席畫家，並被封為男爵。拿破崙帝國崩潰後，他怕被報復，流亡比利時。一般把大衛的作品分成兩類，第一是道德教化

大衛
荷拉斯兄弟的誓言
油彩畫布 330×425cm
巴黎羅浮宮美術館藏

性主題，以希臘羅馬故事為背景，如〈荷拉斯兄弟的誓言〉、〈蘇格拉底之死〉、〈沙賓婦女〉（Les Sabines）、〈侍從官為布魯特斯帶回他兒子的屍體〉等，這類畫氣勢恢宏，戲劇性強，卡拉瓦喬的明暗效果充分融入。但大衛所關心的是構圖與線條，對素描的重視高於色彩，感性與熱情被壓抑，色彩也被視為有礙共和主義者的品德而成次要。他所建立的這些繪畫特徵後被十九世紀的學院派畫家所繼續發揚。

他的第二類畫是由寫生而來的，與希臘羅馬的畫題不同，顯示出他還是一位寫實力極強的畫家。其中有表現大場面的〈拿破崙加冕禮〉、〈頒賜軍旗的君王〉、〈網球廳宣誓〉等，這類畫較之古代畫題更能表現出人物的栩栩如生。他的技巧高絕，能駕馭百人以上的大構圖，他們臉上的表情、所著的多彩華麗的服飾佩件，使人想及威尼斯畫派維賀奈斯〈加納婚筵〉的同等藝術功力。大衛的肖像在十八世紀也差不多是最傑出的，在他筆下教皇、君王、貴族、科學家、革命者，無一不恰如其分地畫出他們的性格來。不過他的許多優點到晚期也漸轉為一種缺點，古典的畫題也出現了甜潤的畫風，而他的某些缺點似乎也被後來的追隨者所繼承。

註26：1970年代末至1990年代初巴黎大皇宮國家畫廊曾以一系列的畫展展示這個大時代所畫的作品。
註27：見迪德羅1763年「沙龍」記文，評Vien部分。

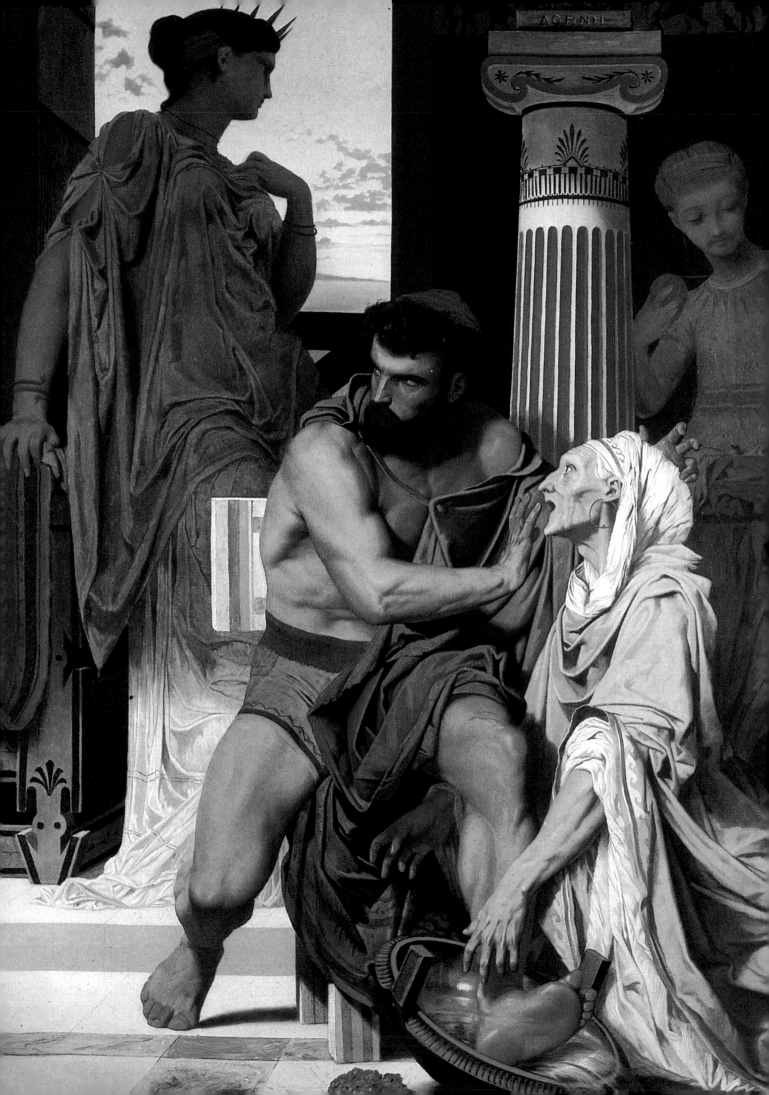

大衛門生和新古典主義規範的形成

一八四九年羅馬大獎第一獎
得獎人布朗傑（Boulanger）作品
尤里西斯被乳母尤里克利認出
油彩畫布　147×114cm
巴黎國立美術學院藏

傑拉
芙羅拉
油彩畫布　168×105cm
1802
格倫諾柏學院美術館藏

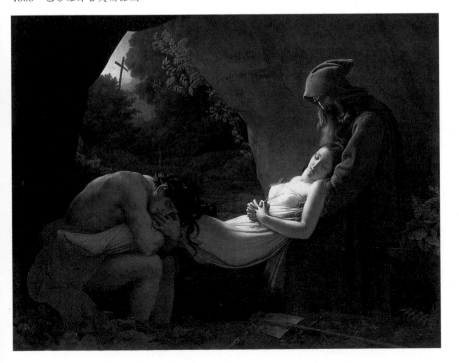

十八世紀末至十九世紀初，法國藝壇處於大衛的領導和影響。新古典主義的勝利已奠下難以撼動的基礎。大衛自羅馬返法，在沙龍中迅速成功，立即有了一群追隨者和門生。他又是一位嚴格的教師，使追隨者更難超越他。新古典主義到十九世紀中因其學生的發揚而漸呈教條化，並成了一種繪畫技術的信仰。大衛繪畫上的優點與缺點由他的大弟子們佈下，而貫串成整個十九世紀中法國繪畫的網路，使有意對抗者很難取得成功。他們也從希臘羅馬詩人或歷史名著取得畫作的靈思，用古典的形象，把現實理想化，而真正的自然生命反而被忽略。其知名的學生和追隨者如下：

吉羅德（Anne Louis Girodet，1767-1824）他是大衛弟子中最年長者，於一七八五年入大衛門下，一七八九年得羅馬大獎，畫有〈阿塔拉的下葬〉、〈開羅的反抗〉，人物帶有羅馬石棺淺浮雕的造形，是新古典主義的作品。〈洪水〉使人想到米開朗基羅的作品，而非典型的新古典主義。一七九三年，他自羅馬送回一幅〈睡著的安迪米昂〉，已漸離大衛的古典精神，而趨詩意與浪漫的傾向。上述畫作俱見於羅浮宮美術館。傑拉男爵（Baron F. Gérard，1770-1837），大衛的另一門生，

作為大衛的弟子，卻在第一帝國時與大衛爭寵，又與同儕的格羅交惡。他的畫輕盈柔媚，也就缺少大衛的堅實和洞察力。路易十八取得政權時，大衛流亡，他則被封爵，並僱了大批助手幫他畫許多華麗耀眼，但有嫌膚淺的肖像畫。他的傳世名作有〈歐西安〉、〈花神〉。大衛後來對吉羅德和傑拉兩門下均表不滿，認為他們都在迎合低俗趣味，有違新古典主義的嚴肅旨意。

安端・瓊・格羅男爵（Baron Antoine Jean Gros，1771-1835）一七八五年追隨大衛習畫，是大衛最親密的朋友和熱誠的仰慕者。他的繪畫功力可以從描寫拿破崙英雄事蹟的大幅作品和一些充滿動態和色彩的描繪戰事之作品看出，如〈阿布基戰役〉、〈波納巴特探訪加法鼠疫區〉。當一八二五年，大衛逝世後，格羅便頂替了新古典主義的重要地位。由於他完成了巴黎萬神殿（先賢祠Panthéon）的圓頂壁畫有功，國王查理十四特別賜封他一個男爵爵位。他晚期的古典派作品遭到一般人嘲弄而灰心，加上婚姻不如意，導致最後投河自盡。格羅比大衛的重要學生安格爾年長九歲，但因早安格爾卅二年去世，對學院派繪畫的影響沒有安格爾大。然而就作品上看，格羅追隨大衛不久，就能擺脫其師的影響，表現他對色彩和人物動態掌握的天分，由於對法蘭德斯畫家魯本斯的愛好，他也就不去再畫希臘羅馬的古代武士。他為拿破崙征戰所畫的作品，描繪當時的戰爭情景，有身著華麗軍服的戰士，參與戰爭的北非阿拉伯人，黑人或中亞一帶的哥薩克騎兵，生動而逼真，沒有新古典主義畫家那種強調理性的佈局和對人物的矯飾。

他的傳世名作〈拿破崙在埃勞〉（La Bataille d'Eylau，又名〈埃勞戰役〉羅浮宮收藏），近景是令人觸目心驚的死傷戰士，他們的身上覆蓋著白雪，雪地上的天空一片沈鬱，拿破崙以征服者的姿態騎白馬而過。戰爭的殘酷慘烈俱在眼前。至於〈波納巴特探訪加法鼠疫區〉其塑造人物

的特性，也比新古典主義的畫家更能表露內在的情感，具有浪漫派的精神。還有他的女性肖像也能展現對象的深情和魅力。有一段時期，大衛曾強求他畫些歷史畫，而不應著眼於微不足道的畫題，這頗使他憂煩，花了多年時間畫一些連他自己都不甚喜歡且枯燥乏味的古典畫題。整個說來，格羅是極有個性的，而且能青出於藍。他的畫反而激勵了新古典主義的對手傑里科與德拉克洛瓦等這兩位浪漫主義大師的全力以赴。這種影響可是他未曾預料的。倒是格羅有一位重要的學生德拉羅須，他沒有步上浪漫主義之途，卻是學院派最理性的畫家。美術史上有人把格羅的這兩個享有大名的追隨者德拉克洛瓦與德拉羅須作比較，他們對浪漫派的德拉克洛瓦的作品價值當然是肯定的，而對學院派的德拉羅須，則十分貶低，認為他的畫只不過是一些軼事的插圖，幾乎沒有視覺上的吸引力(註28)。其實這也是學院派失勢以後，所有的史家和評論家一致的看法，他們人云亦云，根本就懶得去看德拉羅須的

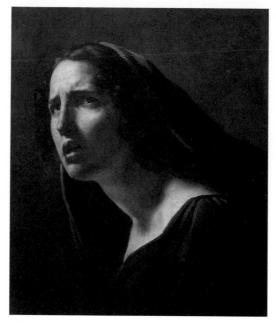

格羅
女性頭像
油彩畫布　61×50cm
1820
美國瓦茲沃斯美術館藏

畫還有點什麼好處？德拉羅須的畫傳世者有〈拿破崙過阿爾卑斯山〉、〈魯昂河上黎塞留紅衣主教的慶典花船〉、〈馬扎然紅衣主教臨終〉、〈伊麗莎白皇后之死〉、〈獄中的聖女貞德〉、〈塔中的王子〉及〈簡尼葛蕾的處決〉等，這些畫描述性強，在當時極受觀眾的喜歡，但到廿世紀就被冷藏。其實今天人們若再用心看他的

格羅
拿破崙在埃勞
油彩畫布　521×784cm
1808
巴黎羅浮宮美術館藏

德拉羅須
獄中的聖女貞德
油彩畫布　277×217.5cm
1824
法國浮翁美術館藏

畫，他除了擁有極好的技巧外，對人物心理的描繪，也是相當深入的，並非只是一種軼事的插圖。德拉克洛瓦成為浪漫派的主要大師，德拉羅須不出學院派範圍，但也不是那麼微不足道的畫家。他的名聲幾乎是被廿世紀以後心懷成見的史家所踐踏。德拉羅須在巴黎美院是個大教授，他的畫室又出有傑羅姆、布朗傑（Bellangé）、古圖爾等幾位左右十九世紀中葉法國藝壇的學院派大家，而這幾個人又幾乎是印象派畫家的死敵，這更注定他們不幸的命運。一直要到一九八○年代中巴黎奧塞美術館的成立，他們的畫才再度被掛展。

約與格羅男爵同時的葛耶蘭男爵（Baron Pierre-Narcisse Guérin，1774-1838）

德拉羅須
魯昂河上黎塞留紅衣主教的慶典花船
油彩畫布　55×98cm
1829

[下]
德拉羅須
簡尼葛雷的處決
油彩畫布　246.4×297cm
1834

74

德拉羅須
馬扎然紅衣主教臨終
油彩畫布　57×98cm
1830

[下]
布朗傑
一八六一年蒙田大道拿破崙三世龐貝式宅邸中庭〈吹笛人
和〈迪奧梅德〉戲劇排演
油彩畫布　83×30cm
1861

葛耶蘭（Guerin）
艾尼向迪東敍述特洛城慘事
油彩畫布　295×390cm
1815

葛耶蘭
馬庫斯・塞克涂斯歸來
油彩畫布　217×244cm
1799　巴黎羅浮宮美術館藏

安格爾
巴羅與法攔潔西卡（但丁《神曲》
地獄篇第5章127-142節13世紀悲
劇愛情故事）
油彩畫布　26×21.5cm
1845

也是十九世紀前葉，重要的新古典主義畫家與繪畫教師。一七九九年畫有〈馬庫斯・塞克涂斯歸來〉，是畫面堅實、佈局卓越的新古典作品。一八一五年畫的〈艾尼向迪東敍述特洛城慘事〉則是精鍊又優雅的作品。人物描繪細緻，背景空間的處理也極用心。葛耶蘭一生忠實地遵循新古典主義信條，賦予作品一種理想美，與其師大衛有些接近。他的門下出有傑里科與德拉克洛瓦這兩位與他畫風相左的浪漫派畫家，還有郁葉（Huet）和謝弗等兩位不逾矩的新古典主義者和學院派畫家。可見雖同一師，還是會出不同風格的繪畫學生，教授只是藝術基礎的奠基者，一切當看學生出了院外之後的發展。故一味抹殺學院教育的價值是不正確的。

大衛的學生當中眞正控制十九世紀新古典主義者應是安格爾，他是學院式教育最猛奮的保衛者，直到十九世紀末這個傳統都壟斷著法國畫壇。一九二○年有一位名叫保羅・愛倫（Paul Hellen）的矯飾肖像畫家還非常驕傲地與人提起他是安格爾的孫子，即是說他是安格爾學生的學生。安格爾於一七九七年入大衛門下。一八○一年，以〈阿加曼儂的使節〉一作獲得休辦多年再開始的羅馬大獎。一八○六年才前往義大利。最初，他只準備停留四年，不料一待就十八年。安格爾一八○五年的〈黎維拉家族畫像〉強調側面輪廓的曲折線條，這些線蘊含他對形態的觀點。此後他即沿此風格發展，幾乎終其一生。一八二○年，他前往翡冷翠，完成他家鄉蒙特班主教堂的〈路易十三的宣誓〉。四年後，此畫在沙龍空前成功，至此安格爾被公認爲是德拉克洛瓦繪畫理念的對立者，進而是對抗浪漫主義者嚴格的古典主義的支柱。他的作品除歷史外，也精於肖像畫，曾把初期照相的特點，帶進畫作中(註29)。安格爾更精於東方風情的作品，例如〈東方女奴〉一畫充分表現他善於經營近東肉感的女性身體，並成了其他學院派畫家的榜樣。一八三四年他請求出任羅馬法

雷昂馬基‧柯修洛
大衛的畫室
油彩畫布　90×105cm
1814

夏瑟里奧
出浴的摩爾人之女
油彩畫布　67×54cm
1854
史特拉斯堡學院美術館藏

蘭西學院院長。一八四一年回巴黎後便站在學院派的立場，獨斷地利用學院派的影響力，對持不同觀念的異己採取毫不妥協的反對態度，不僅針對德拉克洛瓦，也針對一些年輕人。所謂平凡刻板的學院主義乃由此形成。安格爾極力追求的是犀利精確的圖象、婉約的曲線。他崇拜拉斐爾，以他的藝術為追求的目標，但畫出自己另外一套風格。他的反對者德拉克洛瓦曾批評他說：「安格爾的藝術充分地表現了一種不完全的知性。」可見他也偏離了新古

典的方向。

　　就安格爾的作品看，他雖接受了大衛那嚴格的學院教導，但他並不像大衛那麼熱中希臘與羅馬的畫題。他可以說是更憑自己本能作畫的人，以致在人物，特別是他所喜愛的近東裸體，在解剖上往往不準確，這種不準確，在現代反而受到像畢卡索這樣革新派畫家的讚賞，似乎安格爾又越出了學院派的規矩，在造形上給他的人物適當的變形。同樣也有一些史家認為安格爾不懂運用顏色，他們大概是以浪漫派的觀點來批評他的。其實他對顏色的經營精細柔和，避免調子太多變化。運色上他仍是大膽和精練的，可以統合多種複雜的顏色，使之達到整體的和諧，只是有些人看不到他這些優點。

　　安格爾的教學使大衛那套新古典的規範形成一種學院的法制。矛盾的是，他的藝術太具個人特性，根本難被模仿。他畫室的學生只學到他定下來的那些枯燥、呆板、單調的東西，以致沒人能超越他，這也注定了學院派要漸沒入時代的潮流中。

　　安格爾在他美術學院的畫室中培養了一些學生。眾多學生當中一位名叫阿摩里‧丟瓦（Amaury-Duval）的，一八七二年畫了一幅以他老師為背景的作品，表達其慕

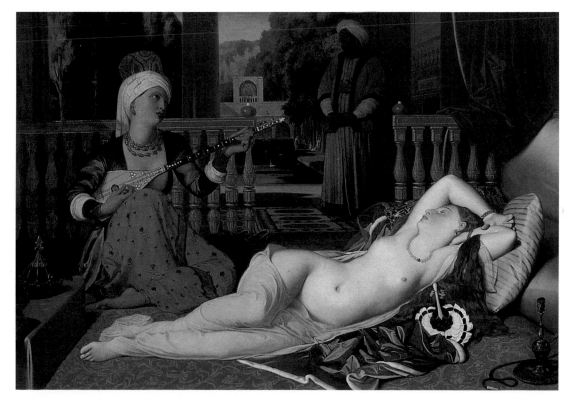

安格爾
東方女奴（部分）
油彩畫布　76×105cm
1842
巴爾的摩沃達茲美術館藏

師之誠。另一學生夏瑟里奧（T. Chasseriau）成功地在作品中融合了安格爾線條的嚴謹和德拉克洛瓦色彩的豐麗，突顯於其他學院派畫家之下。他的畫有聖經及莎士比亞的插圖、東方風情、古典生活的重現、宗教和寓意的裝飾和肖像，是安格爾學生中能突破老師，並躋身於浪漫派之林者，也是最知名的一位。有人認爲安格爾的真正繼承人是寶加（Degas），寶加在一八五五年，與安格爾認識，安格爾給他建議「畫線條，不斷地畫線條，根據想像或者根據自然來畫」(註30)。寶加守住這信條，但他當時只不過是安格爾的一個平庸的學生，後來入巴黎美院拉莫德（Lamothe）畫室。他的繪畫成就是一八六二年與馬奈認識以後才發展出來的，和安格爾的學院派想法已相去遠甚。人們將之拉上師徒關係，一方面有其事實，另方面是寶加參與印象主義運動，反對學院派和沙龍，而在後來卻最負盛名的緣故。他是在名聲上承繼安格爾，但作品上的關係並不多。

安格爾的另一學生弗朗德蘭是當時最重要的宗教畫家，曾主導巴黎聖日爾曼·德·佩爾教堂的裝飾。類似這樣的畫家在

[左頁上]
安格爾（Ingres）
歐迪普解謎
巴黎羅浮宮美術館藏

[左頁下]
安格爾
熟睡的裸婦（又稱〈拿坡里
的睡眠女人〉，描繪拿破崙
王妃卡蘿莉尼·繆拉）
油彩畫布　30×48cm
1808

布格羅
山林女神們和森林之神
油彩畫布　260×180cm
1873

[左]夏瑟里奧
林中裸女
油彩畫布　173×210cm
1850
亞維儂卡維特美術館藏

[右]謝納瓦（Chenavard）
神界悲劇
油彩畫布　400×550cm
1869

他畫室中出來的算是相當成功了。說來安格爾的影響，是在他畫室中滋生一群所謂的古板學院派畫家，他們也並非天分不足，但因教學體制、沙龍活動的因襲、官方的介入獎賞、社會的實際需要，無形把藝術家分成了等級，最高的藝術家得有各項榮銜，畫賣得最貴，人們尊敬他。培養如此的藝壇等級制，若什麼都沒有的，即被視為一種失敗。塞尚晚年仍以未得一獎一榮銜而耿耿於懷，就說明了這種制度對畫家的牽制。因此，安格爾所執行的那類嚴格的學院教法實際也符合當時的需要；但也或導致藝術的枯竭，許多藝術家最後只流為各種公共建築第二手的裝飾畫畫師。就裝飾畫家的培養看，這需要專精的職業訓練，是成功的；然就創作的成果看，就出了問題。這也是歷史在裁判安格爾和他的學生時要想到的。

安格爾稍後的一位彼柯（1786-1868）

也是同時代一位重要的學院派畫家和教師。他是羅浮宮埃及廳天頂畫的創作者。一八一七年他畫〈愛神與莎姬〉取材於希臘羅馬的神話，大衛的新古典主義理想化對象的表現法十分實際地被運用，是羅浮宮古典部門一幅吸引人的畫作。彼柯門下也造就了幾位名重當時的學院派大家，有：布格羅、卡巴內爾、貝利以及德‧那維爾。他們的畫都可見於今天的奧塞美術館。

夏瑟里奧（Chasseriau）
古羅馬公共浴室
油彩畫布　169×257cm
1853　現藏展於奧塞美術館

弗朗德蘭（Flandrin）
坐於海岸的年輕人
巴黎羅浮宮美術館藏

註28：見"History of Painting, From The Byzantine To Picasso"D'ESPEIEL和FOSCA，倫敦Old Burne Press出版，浪漫派部分。

註29：攝影術——照片，在此時出現，這個時代之後的畫家除了安格爾外，學院派畫家都有人利用照片，就是浪漫派的德拉克洛瓦也有過，其後更年輕者像竇加、塞尚等與印象派相關者也免不了。照片提供一種新的視覺經驗。

註30：原文「Faites des lignes, beaucoup de Lignes, Soitd'apnés　le Souvenir, Soit d'aprés Nature」。

貝利（Belly） 前往麥加的朝聖者 油彩畫布 161×242cm 1861

夏瑟里奧（Chasseriau） 被耐雷戴繫於岩上的安透羅梅德
油彩畫布 92×74cm 1840 巴黎羅浮宮美術館藏

布格羅（Bouguereau） 聖母和天使
油彩畫布 285×185cm 1900 巴黎小皇宮美術館藏

傑羅姆
鬥公雞
油彩畫布　143×204cm
1846　現藏展於奧塞美術館

學院派晚期衍生的風貌與題材：

新希臘風

新龐貝風

史前生活

戰爭畫

軼事畫

新古典主義原以歷史繪畫的主題為重，發展到十九世紀也開發出別的風貌。格雷爾（M. C.-Charles Gleyre，1806-1874）的學生輩：傑羅姆、阿蒙（Hamon）、彼柯等人想以此來讓人對學院派有新見。格雷爾提醒學生「當你畫一尊人體時你必須想到古代希臘羅馬的藝術品」，這種對師古的鼓勵，其實也是延續大衛的基本法則，只不過是較側重於古代生活的畫題，而非是英雄式的悲劇大場景。他們創作的靈感取自希臘古瓶所繪的圖案，並以此建立風格。當時藝評家高替耶（Gautier）因之稱他們是「新希臘風格」（Néo-Grec）。格雷爾（Gleyre）一八四三年畫〈失落的幻象〉又名〈黃昏〉，描繪的是一位坐在河岸堤上沈思的詩人，他的另一邊是一航行靠岸的希臘古船，上載一群文藝女神似的人物。這畫在一八四三年沙龍展出時獲得成功。一八六六年，他又畫〈蜜娜娃和三女神〉大體上也趣味相近，都是屬於「新希臘風格」的典型畫作。格雷爾後來也由此幻想古希臘人生活

的畫，轉向表現比較接近現實的東方風情畫。他在美術學院的教學比較放任，不太管學生，他的畫室出有以東方風情畫取勝的勒弓‧丟‧奴以（Lecomte du Noüy），更有成為印象派畫家的雷諾瓦、西斯里（A. Sisly）、莫內等人。

格雷爾畫室所出者，當時最有聲望的是傑羅姆，他是學院派的重大要員，印象派的死對頭。原是德拉羅須最得意的門生，後才入格雷爾畫室。傑羅姆並未得羅馬大獎，但在一八四九年以〈鬥公雞〉一畫在沙龍贏得獎牌，又有高替耶等評論家熱烈讚揚，而一舉成名。一八五二年畫〈田園詩，達芬尼與克羅埃〉畫中人物宛若希臘雕像。一八五九年的〈聖哉凱撒〉、一八六七年的〈凱撒之死〉等以古代羅馬皇帝為題。後者，在背景廳堂的地面和柱子則具有龐貝風。但他真正充滿龐貝風的作品應是為巴黎蒙田大道拿破崙王子龐貝式宮殿裡的壁板畫。其靈感取自當時考古所發現的古代裝飾（但這種龐貝風則以同樣出身於德拉羅須畫室的布朗傑，在一八六一

格雷爾（Gleyre）
失落的幻象（又名黃昏）
油彩畫布　137×240cm
1843

[右頁上]
阿蒙（Hamon）
人間喜劇
油彩畫布　131×316cm
1852年沙龍

[右頁下]
格雷爾（Gleyre）
蜜娜娃和三女神
油彩畫布　226.5×139cm
1866

傑羅姆
阿那克里昂、巴克斯與丘比特
油彩畫布
1848
法國南特美術館藏

年也為拿破崙王子龐貝式宮殿宅邸中庭所畫的〈吹笛人〉和〈迪奧梅德〉等畫最能代表這種典型。布朗傑所畫其他龐貝風作品在參加沙龍時批評家皆大事為文讚美），傑羅姆還畫有拿破崙的主題和人物風俗畫，以及東方風情的作品，如〈阿那克里昂、巴克斯與丘彼特〉。自一八六五年起他即任教於巴黎美院，三十九年的教學生涯中他堅持學院派傳統，並堅守工作崗位，從不缺課，十分盡責，也相當嚴格保守。象徵主義的畫家奧迪隆‧雷東（Odilon Redon）在美術學院跟他兩年，雷東在後來表示這是相當沈悶的一段時光(註31)。

新希臘風與龐貝風似乎為新古典開闢另外的出路，就技巧表現上說並無多大改變，因此在求變的新一代畫家眼中仍是老傳統，而他們在主題上與表現崇高精神的歷史畫題相較，就顯得平淡，至於其不帶教化或歌頌英雄人物的做法，也遭受譴責，在學院派人的眼光中被認為有違學院傳統。雖討好了某些評論家，但在新舊兩代畫家間仍受批評。

十九世紀下半葉，學院派畫家也發展了一種表現人類史前生活的主題，他們的靈感來自聖經，法國早期先民高盧人的生活。最成功的畫家當屬科爾蒙，他是卡巴內爾的學生，又是現代畫家羅特列克（T.-Lautrec）的老師。他的著名畫作〈該隱之逃亡〉一八八○年在沙龍展出時曾備受第

勒弓・丢・奴以（Lecomte du Nouy）
韓瑟左後宮（係穆斯林女眷后宮）
油彩畫布　129.5×77.4cm
1866

勒弓・丢・奴以
白奴
油彩畫布　146×118cm
1888

三共和官方的喜愛。學院派失勢，這件巨
幅（3.84×7m）的畫一度下落不明，一九
八〇年代巴黎奧塞美術館成立才再被尋出
掛展。科爾蒙的史前人類部落生活，以狩
獵、遷徙、葬禮、戰鬥、拉縴工作為題，
畫中人物如生活在茹毛飲血時代的蠻族，
男女半裸，身披獸皮、粗布，鬍子毛髮亂
似野人，女人則袒胸露乳，男人肌肉粗
壯。他作畫時筆觸粗獷熟練，恰當反映人
物的性格情狀，曾影響過當時歐洲的一些

畫家(註32)。

　　描繪拿破崙帝國前後歷史的繪畫在十九
世紀下半也成了主題，最著名者是梅松尼
爾，他是柯尼耶的學生。梅松尼爾大部分
的畫是小尺寸，每一作品精雕細琢，極盡
苦心。一八〇七年的〈芬德蘭戰役〉前後
經營了十五年。一八二四年所畫，敘述一
八一四年法軍撤退莫斯科的〈法國戰役〉
也十分精采。還有一八六三年畫，描繪一
八五九年六月廿四日拿破崙三世於索非利

諾戰役，以及一八七〇年的〈巴黎淪陷〉表現普法戰爭巴黎失守、傷亡狼藉的場景都令人印象深刻。這類小尺寸作品，他呈顯其細緻的觀察力，精巧流利的畫技，把人物表現得栩栩如生，也把描寫戰爭的繪畫闢出另一局面。

德泰耶是梅松尼爾的得意門生，承繼其戰爭題材。普法戰爭期間他服國民警衛役，畫有不少傳世的戰畫，置於巴黎軍事博物館中，以〈漢寧格駐軍的投降〉、〈夢〉等爲人所知。德泰耶也由軍事畫的成就得入法蘭西學院爲院士。他的對手是另一軍事畫家德·那維爾。德·那維爾出於彼柯畫室，復受德拉克洛瓦的指導。技巧靈活，對色覺也敏感。他的戰畫以普法戰爭爲多數，曾與德泰耶合繪巨幅作品〈雷宗城戰役〉、〈香匹尼戰役〉現藏展於凡爾賽宮。

此外軼事式畫題也在此時興起，學院派畫家在法國十七、十八世紀的歷史中取材，他們把路易十三、十四時歷練的丞相又有紅衣主教身分的黎塞留和馬札然（Mazarin）都由僧侶變成詭詐多計的人，

科爾蒙（Cormon）
該隱之逃亡
油彩畫布　1880年沙龍展作品
巴黎奧塞美術館藏

[左頁上]
傑羅姆
田園詩·達芬尼與克羅埃
油彩畫布　212×156cm
1852

[左頁下]
傑羅姆
聖戰凱撒
油彩畫布　93×145.4cm
1859

凡爾賽宮之戰畫廊內除十九世名家所繪之歷代法蘭西重要戰役之大油畫，為路易·菲利普國王時代從諸王子、住室所整建，長120公尺　寬13公尺。

梅松尼爾　巴黎淪陷　油彩畫布　53×70cm
1870　巴黎奧塞美術館藏

維爾內　自畫像　油彩畫布　47×39cm
1835　聖彼得堡艾米塔吉美術館藏

維爾內　教皇朱利安二世召令布拉曼特、米開朗
基羅與拉斐爾從事梵諦岡和聖彼得教堂裝飾工程
，一八二七年畫於羅浮宮美術館古埃及室天頂。

雷斯瑞（Lesrel）
黎塞留紅衣主教考量圍攻羅
歇爾計畫
油彩畫布　85×117.5cm
1887

維勒爾
女性習作
油彩畫布　146×114cm
巴黎羅浮宮美術館藏

以雷斯瑞（Lersel）一八八七年所畫的
〈黎塞留紅衣主教考量圍攻羅歇爾計畫〉
為最典型。批評舊王朝中的人物主要在迎
合十九世紀後半葉的布爾喬亞階級的口
味。有的畫面人物著十七世紀的服飾，玩
著牌，彈奏著樂器，而不是準備出發參與
一場光榮的戰役。這種諷刺畫或風俗畫，
不鑽入艱深晦澀的歷史文化領域中，也不
使人察覺與正統學院派的格格不入。但，
這種通俗的畫題在任何世代都有其群眾，
十九世紀也不例外。特別是這種繪畫展現
出自文藝復興以來就叫人習慣的傳統畫
面，人們也樂意接受。

註31： 傑羅姆以保守著名，在當時藝壇新舊的鬥爭當中，評論界譏諷他，說他的出現是為了對抗印象派，見John Rewald的
　　　「Histoire de l'impressionnisme」。其後學院派失勢，人們也樂意見他倒下。
註32： 徐悲鴻留法時對科爾蒙畫也景仰，他的歷史畫題〈愚公移山〉、〈田衡五百士〉、〈傒吾后〉、〈山鬼〉等多少受到
　　　科爾蒙的啟發。

學院派在表現傳統人物與
當代生活畫題上的對立與折衷

雷米特（Leon-Augustin L'HERMITTE）
紡紗女
油彩畫布　205×159cm
1878
阿根廷國立美術館藏

十九世紀的法國社會隨著產業革命的演進，人們生活起了急遽的變化。學院派畫家和心思改變的革新畫者面對此產生了繼續維持傳統和面對時代潮流來創作的兩種對立走向。這樣一個過渡時代決定了藝術表現手法新與舊衝突的問題，矛盾自然是不可免的。正如波特萊爾在〈論現代生活的英雄〉文中所說的，「偉大的傳統業已消失，而新的傳統尚未形成」。然而更新傳統也必得逐漸形成，當中有一部分取決於創作時的折衷。

當學院派畫家為得沙龍的寵幸，汲汲營營地尋索神話、隱喻、象徵的暗示語時，庫爾貝和馬奈不求助於此，而直接迎向當代生活的主題，這當然要持其堅強的藝術信念來實踐的。他們對當時評論界的敵視，群眾的不馴反應不能無動於衷，但他們皆能在挫折中與之抗衡。寫實主義畫家要揭舉的理念是藝術「必須要站在這個時代上」。這立即引來詩人和評論家波特萊爾起草了一篇熱情洋溢的答辯文「論現代生活中的英雄」。他認為畫家在描繪現世生活時，也該有英雄精神的表現，那可與古代英雄同樣崇高。其實波特萊爾，並不真正醉心於現實生活的表現，他要的是一種現代寓言的折衷形象，就像德拉克洛瓦〈自由女神引領大眾〉畫中所表現的樣式。他特別重視德拉克洛瓦的作品所呈展的當代特點，曾專文論述。若依庫爾貝的看法，真正的寫實主義也不是像波特萊爾所要的，應該是要更走進生活中，不加任何掩飾。庫爾貝自己雖在他最重要的作品

[左頁圖]
傑羅姆（Gerome）
開羅賣虎皮的商人
油彩畫布　61.5×50.1cm
未標成畫日期

德拉克洛瓦
自由女神引領大眾
油彩畫布　260×325cm
1830　巴黎羅浮宮美術館藏

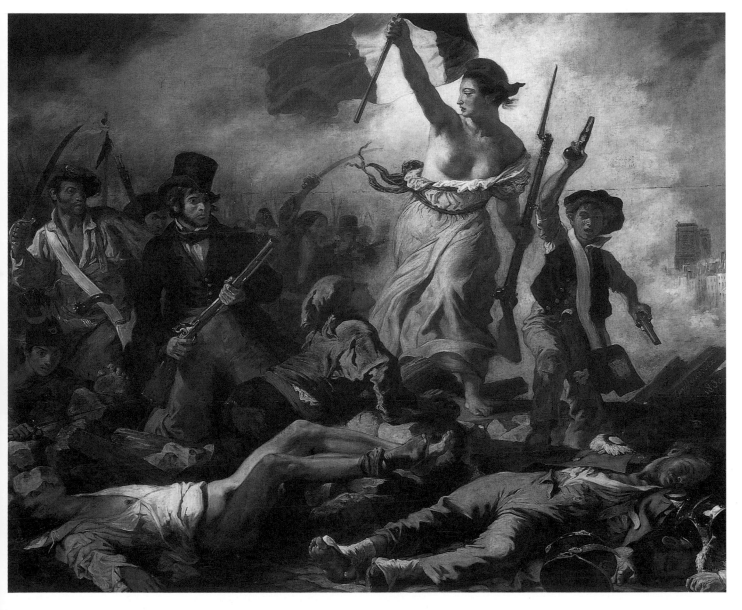

之一〈畫室〉中運用了隱喻，但他的大部分作品是意圖在小市民和農民的日常生活中，其卑微貧困的外表上找到他們靈魂深處與內在的悠深精神如〈睡眠的女子〉、〈簸穀者〉。對於這樣卑陋、赤裸的再現，波特萊爾是難以接受的，他認為這樣的寫實主義並不美，像當時許多評論家一樣，他也不能接受那種沒有塗上理想化光漆的世界影像。

其實新古典主義所秉承的歷史繪畫主題是文藝復興以來人本精神理想的再現，當中存在著對人性神祕的追求，也伴隨高貴的熱望和永恆的真理。發展到十九世紀中葉，形式和內涵還是漸漸地在變更。例如在傑羅姆的一些畫上，我們可以看到新古典的內涵削減了，而代之以幾乎是人物著古裝的風俗畫，一八五七年的〈舞會之後〉即是事實。謝弗的〈瑪格麗特在泉水邊〉，古圖爾的〈頹廢時代的羅馬人〉等也是。後者是用此畫以影射共和國路易·菲力蒲的失敗。古圖爾是格羅和德拉羅須的學生，一向十分有自信，曾在給友人的信中說：「我相信自己是我們這個時代唯

一真正嚴肅的畫家。」除借古喻今的畫題外，他也開始描繪當時鄉間或都會生活，而有了〈鍍錫者〉和〈拜金〉等畫作。

學院派畫家對歷史畫家有其根深蒂固的表現方式，但對日益高漲的寫實主義風聲不可能毫無反應，他們是以其他不同的折衷退路來結合寫實主義風的潮流。大體上，十九世紀上半葉學院派仍力圖抗拒，後半葉就出現了妥協的態度，畫出諸多印證當時生活的作品。

十九世紀，畫家們在描繪人物時漸漸發生了問題，過去在歷史人物著古代服飾是理所當然的，時代有了變化，服飾的樣式也跟著在改變。服飾是一個時代的表徵。早在十八世紀法國洛可可風時代的畫家在歐洲之有影響力，就是因為他們能順應時代把浮華的宮廷生活與貴族行樂表現出來，他們的畫中人物穿著當時的服飾，而其他的歐洲畫家可能還沈浸在過去的裝扮裡。然而洛可可風的畫家也以錯誤的眼光看社會中下層人的衣著，這樣田裡耕作的農民，草原上放牧的牧民都要穿著不合他們身分的華服，而看不見他們生活的真

庫爾貝
畫室
油彩畫布　361×598cm
1855　現藏展於奧塞美術館

庫爾貝
睡眠的女子
油彩畫布　77×128cm
1865～66
聖彼得堡艾米塔吉美術館藏

梅松尼爾
在聖哲曼的驛站
油彩畫布　17×23cm
1860
巴黎奧塞美術館藏

夏瑟里奧
波特萊爾像
油彩畫布
1850
法國南特美術館藏

相。藝術家對服飾有時注意到，有時卻視而不見，不肯面對。十九世紀初新古典主義統領畫壇，畫家們埋首研究古代希臘羅馬人的裝扮，畫出一個個古代的英雄人物。但寫實主義因其理念率先順應了這個改變，庫爾貝的人物就穿著符合他們身分的衣服，一點也不虛假。相反的，學院派卻遭受了服飾的折磨，顯得頗為猶豫。梅松尼爾繪畫中的人物，就是一個例子。

波特萊爾曾花了不少文筆來評論當時引起爭論的服飾問題，因這直接牽涉人物的表現。一八六三年他在《費加洛報》（Figaro）發表〈現代生活的畫家〉一文，談到：「我眼下有一套時裝式樣圖，從革命時期開始，到執政時期前後結束。這些服裝使許多不動腦筋的人發笑，這些人表面莊重，實際並不，但這些服裝具有一種雙重的魅力：藝術和歷史的魅力。它們常常是很美的，畫得頗有靈性，但，對我至少同樣重要的，令我高興的是我在所有這

些或幾乎所有這些服裝中發現的東西，是時代的風氣和美學。人類關於美的觀念被銘刻在他的全部服飾中，他的衣服有綯褶婉款，有挺拔俊直，使他的動作圓融，或者俐落，時間長了，甚至會滲透到他面部的線條中去。人最終會像他意願的樣子的。這些式樣圖可以被表現得美，也可以被表現得醜。表現得醜，就成了漫畫；表現得美，就成了古代的雕像。」(註33)。

波特萊爾的觀點代表了社會變動中，文藝家對服飾的看法，這已成了一種必要面對的趨勢。說來，十九世紀的服裝在我們今天看來十分別緻好看，但在世紀中前葉，如果畫在畫上，就十分刺眼冒犯人。他們認為當時的服飾太沈暗了，似乎一畫出來就要影響所有英雄的威儀。一八六四年，一位叫費德利爾（A. de la Fideliere）的，在〈藝術的結合〉（I'union des Arts）一文中寫道：「有些畫家竟敢處理現代生活這樣大膽的主題，他們醉心於描繪當代

風俗的繪畫，他們最大的興味在於重視巴黎這十分可人的環境隱私生活的一面，為人物保留了當今的服飾和儀容舉止，而不像一些過著優雅生活的大畫師那樣，把人物穿上過去的時裝。」費德利爾特別批評格雷爾的一個學生奧古斯特・杜木須（Auguste Toumouche）這位較不重要的風俗畫家的作品。但這樣的情況隨著前現代的社會情況慢慢地有所改變。

藝術家為迎合王公貴族的口味，習慣把土地耕作者美化成田園詩，早在十九世紀寫實主義，自然主義出現前的十七世紀，法國畫家勒南三兄弟已開始毫不虛飾地畫農民，他們的穿著卑簡一如他們的地位。畫面人物的樣貌已是真正的自然與寫實。十九世紀初期，羅馬大獎的得主到梅迪奇莊園逗留時，見到另一個在城市邊坐落著的平靜村落，好像沒有時間的痕跡，於是把農夫拿來當畫中人物。他們是以學院派的觀點去呈現，因此把這些人物移置到一個沒有日期標誌的背景上。里歐帕・羅勃（Léopold Robert）是位精於描繪羅馬鄉間田園風光的畫家，他的人物和衣著仍是被理想化了的，其畫風影響當時。與他同時代的許內茲受他的啟示，畫〈向聖母許願〉，把著傳統服飾的農人和宗教儀式疊合成一體。

十九世紀，畫家和文學家發現了法國外省生活可資描寫，這方面原是被忽略的一塊領域。首先小說家喬治桑（George Sand，1804-1876）在《魔沼》（La Mare

庫爾貝（Courbet）
奧爾南的葬禮
油彩畫布　315×668cm
1849-1850　巴黎奧塞美術館藏

許內茲（Schnetz）
向聖母許願
油彩畫布　282×490cm
1831

[左]
布格羅
亡者節
油彩畫布　147×120cm
1859

[右]
布格羅
雛菊花環
油彩畫布　87.6×55.8cm
1874

[左頁下]
佩盧（Perault）
寡婦和孩子
油彩畫布　109.2×92.7cm
1874

au diable）裡展現。畫家則有阿曼・高提
耶、法朗索・朋萬（François Bonvin）和
勒格羅等人，他們在畫中用了法國鄉村為
背景，帶有相當顯著的現實精神。勒格羅
的〈教堂內之還願物〉被認為是模仿庫爾
貝的作品〈奧爾南的葬禮〉。但就畫本身
說，這並不恰當，勒格羅的這幅畫不如庫

爾貝能賦予作品豐滿強有力的涵義或畫筆
上微妙的變化。朋萬用了一些老舊的如修
女慈善孤兒院之類的屋宇為景，景中人物
的服飾因年久而有永恆感，還帶著神聖的

弗理昂（Friant）
萬聖節
油彩畫布　254×325cm
1888

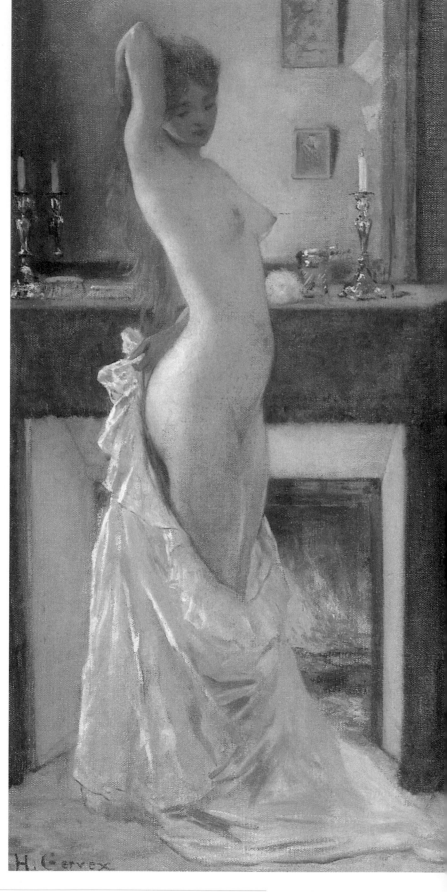

意味。另有幾位畫家，如：佩盧
（L.J.B.Perault）的〈寡婦和孩子〉、布格羅
的〈雛菊花環〉和〈亡者節〉，弗理昂
（Friant）的〈萬聖節〉和前述的勒格羅之
〈朝聖〉等，可以說都是城鄉生活的平凡
畫題，表現上具有現實性。

　　學院派繪畫原是以古代希臘羅馬的歷史
人物爲表現的，隨著時代演變，畫題也擴
展到普通人、羅馬鄉間、巴黎與外省生活
中所見，描繪這些，技術上也不可能一成
不變，折衷是一種方式。以巴黎生活爲
例，有些畫家是最好的見證人，他們用心
觀察，試著重新活現在畫布上；然而，他
們在畫法上，或固執地喜愛或因襲受制於
學院常規，總出現一些共同傾向：他們把
畫的背景簡約化，把人體理想化，企圖把
線條修整得明晰些，把自然原型的粗糙修
飾得整飭些，就技巧本身而言，他們不可
能有太大的改變，也因其如此，人們批評
學院派僵化刻板。但就學院派畫家而言，
他們確實是有很好的繪畫技巧的，只是他
們不會完全拋棄其原習的所有，而牽就於
游離的、變動的藝術觀念，更何況新的美
術，其價值性如何也尚未確立。

註33：波特萊爾在1846年發表的一系列有關「沙龍」的評論文中，＜論現代生活的英雄＞曾對服飾提出當代觀點。1863年在
　　　《費加洛報》11月26、29日和12月3日發表＜現代生活的畫家＞再度對服飾發表見解，所謂「現代性」、「現代特色」
　　　（Modernité）服飾是因素之一。他的這些大作都涉及「時代」（l'Epoque）、「潮流」（La Mode）、「愛好」（La
　　　Passion）

傑維克斯
裸身的帕莉珍妮
油彩畫布　65×35cm
1878
阿根廷國立美術館藏

波納
犧牲（沈思女子）
油彩畫布　59×39cm
1869
阿根廷國立美術館藏

裸體畫題在十九世紀後半引致的困擾

布格羅
維納斯的化妝
油彩畫布　130×97cm
1879
阿根廷國立美術館藏

卡巴內爾（Cabanel）
維納斯的誕生
油彩畫布 143×204cm
1862 現藏展於奧塞美術館

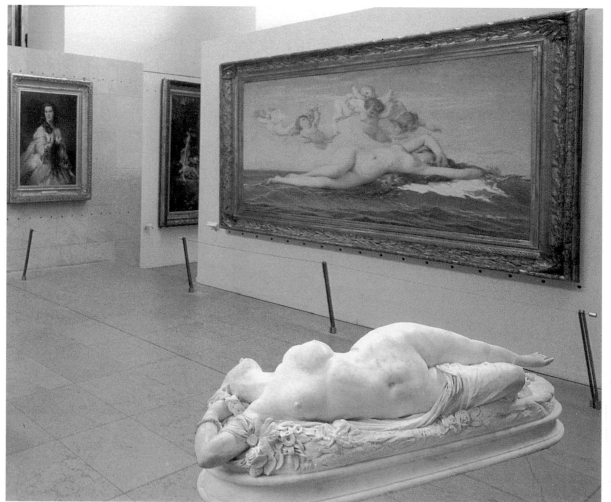

十九世紀的學院派在描繪現實的一面時，遭遇到裸體表現的新問題。波特萊爾在〈論現代生活的英雄〉文中說：「裸體，這種藝術家們如此珍愛的對象，這種成功所必需的要素，在古代生活中是同樣常見和必要的：床上、浴中、劇場裡。繪畫的手段和主題也同樣是豐富多彩的；但是，有一種新的成分，這就是現代的美。」他道出了畫家面向這個老畫題的新挑戰。另一問題是十九世紀的人對當時的裸體畫很難作正確的判斷。一幅相當肉感、色情的裸體，如果標題是維納斯或蘇珊，就完全可以公然在沙龍展出，而且由皇帝買走，沒有任何人說話。但是若不以虛幻的神話或歷史的偉大性掩飾，立即就觸犯到國民道德而遭鞭撻。著名之例：馬奈的〈草地上的野餐〉和庫爾貝的〈浴女〉都因標題現實，被認為極度粗俗，而卡巴內爾畫於一八六二年的〈維納斯的誕生〉（130×225cm）這幅裸體由拿破崙三世購下就十分合情合理。卡巴內爾的這幅畫今天有人要認為他是利用了一個神話主題為名，拐彎抹角地過了關。對此畫持異議者認為，那作品承繼傳統，並沒有太多的微妙新意。相反的，馬奈則太關心於新構圖和技巧，沒在畫題上做功夫於是栽倒。

十九世紀，評論家對繪畫上裸體的想像與空談也是今人難以捉摸的。卡巴內爾的〈維納斯的誕生〉這幅畫，一八六三年菲

勃德雷（Baudry）
維納斯的梳妝
油彩畫布 136×84cm 1859

勃德雷
戴安娜趕走丘比特
油彩畫布 136×85cm 1877

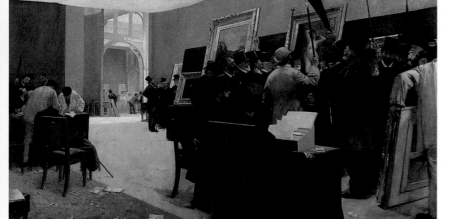

利蒲·哈默頓（Philippe Hamerton）曾寫了一段歌頌的話：「她休憩著，沐浴在明輝之中，在清涼的水上伸腰，蔚藍寶綠的光在她的身上微燦；而她的長髮，何等黃金的波紋，飄浮在微藍海水面上，無限冶艷的身體輕顫著，在環舞俯視她的小天使的奏樂之中睡眼惺忪，滿盈熱情，而她雪白的雙臂卻又是孩童天真的舉止。」詩人波特萊爾對這幅畫的看法卻比較含蓄而貼切，說：「如果這幅畫畫得好，是因畫的素質上帶著一種令人愉快的感覺，主題是無能為力的……，一個畫得好的軀體所滲透給你的愉快是與主題不相干的。縱情或令人驚異，這個軀體之嫵媚全在於空間上的鋪排。」

這個時代，人們可以接受許許多多的裸體畫，〈維納斯的誕生〉（布格羅1863年畫）、〈維納斯的梳妝〉（勃德雷1859年畫）、〈林泉女神和森林之神〉（布格羅1873年畫）、〈蘇珊出浴〉（亨勒畫）、〈維納斯的誕生〉（阿摩里·丟瓦畫）、〈愛神的青春時代〉（布格羅畫）、〈酒神女祭司〉（布格羅畫）等等，裸體畫被學院派畫家大量地造出，滿足群眾的好奇，而美國收藏家們也一幅幅地買走。

傑維克斯（H.Geruex，1852-1929）也是當時一位善畫裸體的畫家，畫過〈維納斯的誕生〉、〈酒神女祭司與森林之神的嬉戲〉觀眾欣然接受，還畫了一幅〈培安醫生在聖路易醫院開刀〉，畫中女病人上半身全裸，由於是醫學，有很好的理由，這一幅描繪現實的畫也沒有引起異議。但，當他畫一幅叫〈羅拉〉（Rolla，1878年畫，175×200cm）的畫時卻引起騷動，這也是一幅描寫社會現實生活的作品，沙龍審查者拒展它。傑維克斯此畫靈感取自浪漫派詩人繆塞（A.Musset，1810-1857）的長詩〈羅拉〉，表現當時新興的小資產階級社會中一些找不到出路的個人主義者的悲劇，本不是貞廉的題材。畫家所取是詩中的一段：
．．．．．．．．．．．．

在整個世界城市的放蕩中

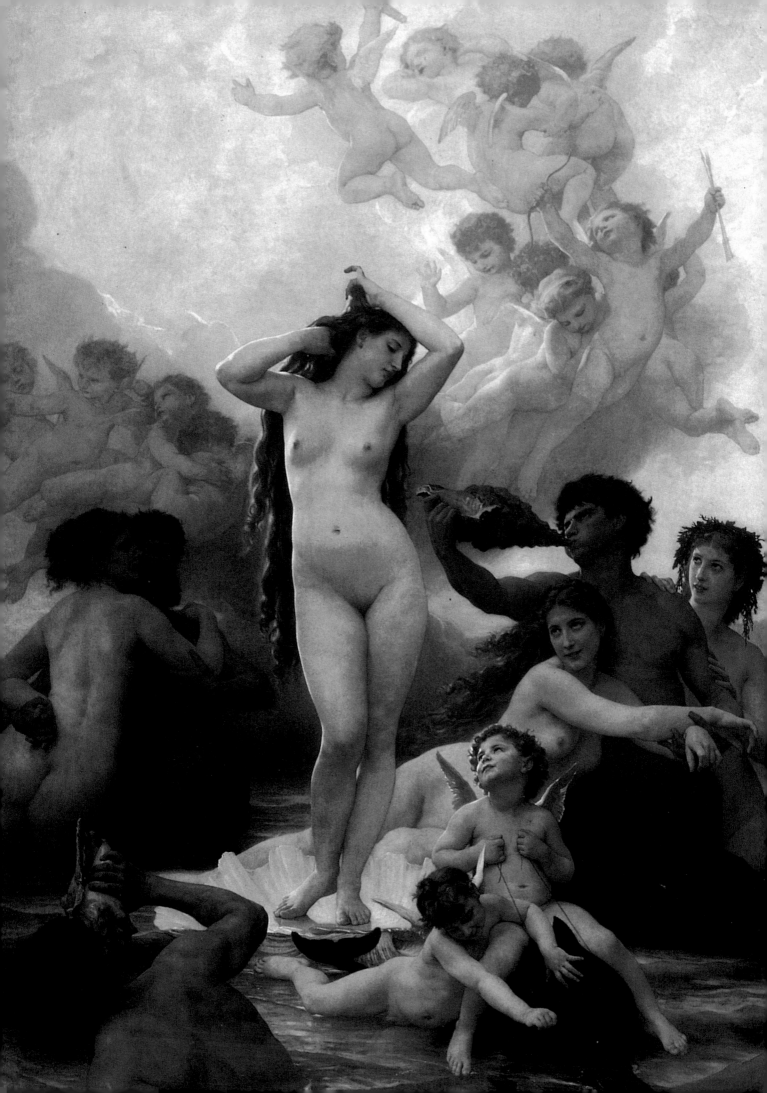

愛慾是最大的市場，
最古老又最常見的罪行，
我要說巴黎——最大的浪蕩者
是賈克‧羅拉——
………

羅拉以憂鬱的眼注視
美麗的瑪俐雍睡臥在她大床上。
是什麼恐懼，簡直是惡魔般的事
讓他不由自主徹骨戰慄。
瑪俐雍是昂貴的——為付她的渡夜資，
他已賣掉了最後的一枝手槍。
朋友們知道，他自己在來到之時，
已自甘擔管並且承諾
大白天時，沒有人能看他活著出去。
……

畫中的嫖客羅拉穿著白襯衣，正打開房間的窗門，讓陽光普照，他側臉注視仍在床上裸仰睡眠的瑪俐雍，光照在她雪白肉體與四肢，而撩人的媚貌近似卡巴內爾之〈維納斯的誕生〉。床頭的花邊燈旁擺放瑪

俐雍的珠寶，近景是她卸下的一大堆衣物。這畫所暴露的社會上不道德的生活，令見過許多裸畫的審查們不能忍受而拒展。傑維克斯與印象派的竇加是朋友，他在畫中用進了自然的光線，也接受了竇加的建議，在畫的右下半加進了一堆扔在沙發與地上的凌亂衣服，一方面加強畫中的現實性，也增強視覺效果，而其俐落的畫技一如馬奈，很有些新表現，也有點傑作的感覺。因被拒展，輿論喧囂，畫更有名。後由巴黎城中，在修塞‧東坦（Chaussée d'antin）的一個大百貨公司展出，引得全巴黎人爭先來看，大排長龍。〈羅拉〉此畫後由國家購去，今藏於波爾多美術館，已成為十九世紀社會寫實畫的名作之一。

十九世紀的學院派畫家都畫過裸體，他們原是承繼過去古典主義，新古典主義的大傳統，嚮往古代希臘羅馬的神話人物，迷戀奧林匹斯諸神的美和生活。但，再怎

[左頁圖]
布格羅
維納斯的誕生
油彩畫布　300×217cm
1863
現藏展於奧塞美術館

[下]
傑維克斯（Gervex）
羅拉
油彩畫布　175×200cm
1878
現藏展於波爾多美術館

[上圖]
柯倫
海邊
279×446cm
1892　福岡市美術館藏

[右頁左圖]
勒菲維（Jules Legebure）
潘朵拉
油彩畫布　132.5×63cm
1877年沙龍展作品　阿根廷國家美術館藏

[下]
柯倫
花月　110×190cm
1886　阿根廷國立美術館藏

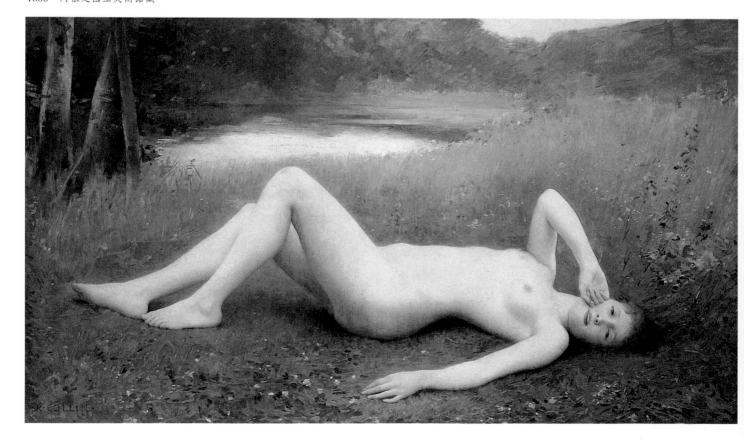

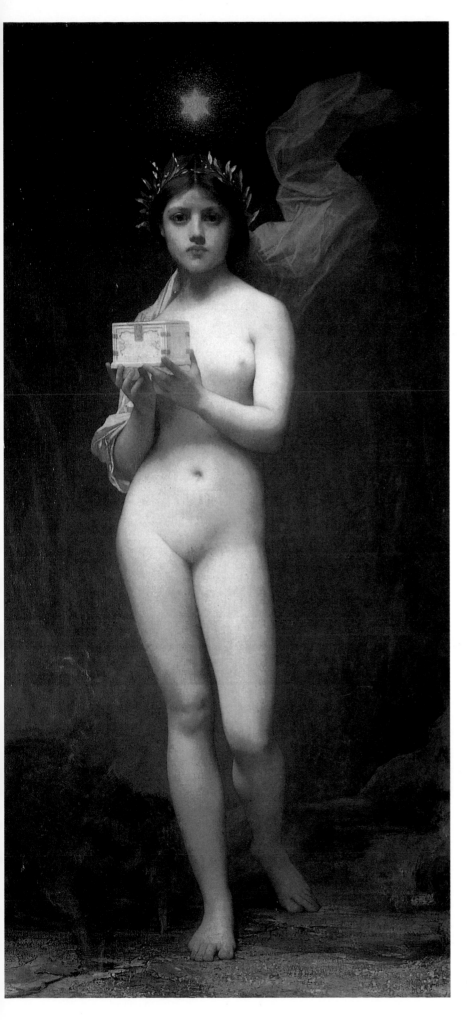

樣畫，也難畫出像波蒂切利（Botticelli）〈維納斯的誕生〉或喬爾喬涅（Giorgione）〈睡眠中的維納斯〉等畫的氣質。到學院派晚期（或所謂「新學院派」）又不如前期，畫家們許多是借神話人物來包裝色情味的男女裸體，他們畫技纖弱，人物甜俗，淺薄之作甚多，大都迎合小資產階級和一般民眾的口味。典型者如布格羅與卡巴內爾的學生拉斐葉·柯倫（Raphäel Collin，1850-1916），裸體畫到此時，已流入一種年輕男女天真的逸樂，虛幻的唯美，視覺的艷情，真正表現人體的崇高美，飽滿的生命力已經喪失，有的只是一層嬌嫩的皮囊。與之相較，庫爾貝、馬奈、竇加等的裸體就要誠實得多。

柯倫
戀人　　　　　　　[下圖]
油彩畫布　　　　　庫爾貝
35×27.5cm　　　　夢鄉
1890　　　　　　　油彩畫布　135×200cm
　　　　　　　　　1866
　　　　　　　　　巴黎小皇宮博物館藏

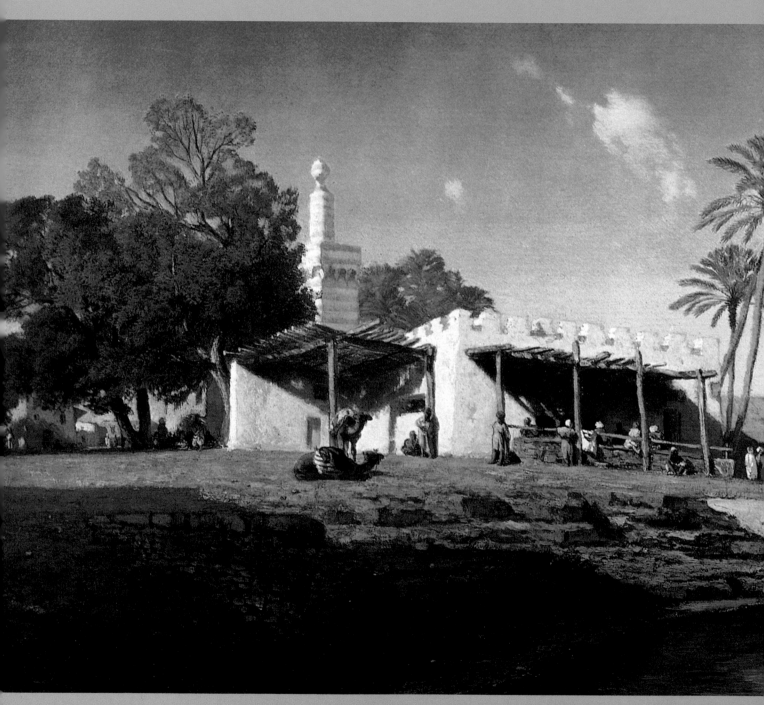

瑪利哈
尼羅河上的賓尼—蘇埃佛
板上油畫　31×45cm
無成畫日期

十九世紀中葉後東方主義的興起

學院派繪畫根植於傳統，十九世紀中葉以前畫家們浸淫於歷史和神話的描寫，不願屈就於平庸的畫題。但就在一些專家開始觸及日常生活的描寫時，非常幸運地時逢到「東方」的發現。對比巴黎的繁華的都會生活，東方於藝術家們說彷彿是一個未經感染過的世界。是一處沒有城市，沒有時髦流行的世界，更是一個傳統起始於歷史之初的世界。「東方」給藝術家們開啓了一個嶄新的視野。其影響不僅及於浪漫派，更迷惑了許多學院派畫家傾注心力於這個主題，成爲十九世紀法國繪畫史上可以單論的篇章(註34)。

激發藝術家們對東方的興味，英國浪漫派詩人拜倫（George Gordon Byron，1788-1824）似乎是率先起始者。他在一八一三年至一八一六年陸續發表〈東方敘述詩〉，接連歌頌了當地的民族英雄，一八二三年他更參加了希臘人反土耳其人的獨立戰爭，但於次年重病而逝。拜倫詩文發出的心聲在法國掀起從未有過的熱烈情緒，比之法國人在爲國家利益動員的響應時還要激奮。不多久所有人的目光心神都轉向瑪摩拉海與黑海之間的博斯普魯斯海峽一帶的地區。他們在談話中圍繞在米索隆基（Missolonghi）、西奧（Scio）、史丹博（Stamboul）與大卡納里等處所發生的事件。年輕人受到影響，都把東方當作呈展雄心和意圖的所在，不論見識過與否，都一往情深。畫家中，德拉克洛瓦在他巴黎克耐爾街（Rue de Grenelle）的畫室，於一八二四年畫其〈西奧大屠殺〉中火熾的一幕悲劇。一八二七年詩人雨果在巴黎盧森堡公園苗圃旁散步時吟詠了「東方人」。正當藝術家們精神上嚮往東方時，軍事率行先鋒，納瓦蘭（Navarin）灣戰役，土耳其船艦爲法英聯合海軍所毀，東方隨之爲他們敞開。評論家裘勒·卡斯塔納里（Jules Castagnary）針對一八七六年沙龍的談話，敘說畫家德坎普和瑪利哈在倉促間跟上這股東方的熱潮。

歐洲與東方的往來很早就開始，十五世紀文藝復興時義大利畫家卡巴奇奧（Carpaccio，1490-1523）和貝利尼（Go Bellini，1430-1516）同對近東回教民族之風土人物神往，他們是靠威尼斯與近東一

德坎普（Decamps）
土耳其禁衛軍
油彩畫布　24×19cm　1827

德拉克洛瓦
西奧大屠殺
油彩畫布　1824
巴黎羅浮宮美術館藏

布欣
拜謁中國皇帝
油彩畫布　1742　法國柏桑松美術館藏

李奧達爾
柯維杜莉伯爵夫人
油彩畫布
日內瓦歷史博物館藏
（李奧達爾長期旅居伊斯坦堡，回巴黎後，畫很多帶土耳其風情作品）

維爾內
一七二九年瓦爾米戰役
油彩畫布　175×287cm
1826

帶之貿易而認識東方，並於畫上呈現東方的情調。十八世紀歐洲隨其航海術和船艦已無遠不至，與東方的往來也日益密切。他們甚至從遠東的中國帶來青瓷、屏風、家具、服飾、擺設等藝玩珍寶。法國洛可可風畫家布欣也從相關藝品想像中國的宮廷生活，畫出一組系列的作品，如〈拜謁中國皇帝〉。但法國畫家對東方的非非幻想，又與拿破崙在一七九八年遠征埃及有直接的關係。他們隨之對這塊疆土產生了興味(註35)。最初的東方風情畫見於吉羅德和格羅的作品。然而格羅的〈阿布基戰役〉、〈波納巴特探訪加法鼠疫區〉，吉羅德的〈開羅的反抗〉以及稍後的安格爾之〈土耳其浴〉、德拉克洛瓦的〈西奧大屠殺〉和〈撒丹納帕勒之死〉，卻都是在畫家的工作室中構想畫出的，他們自己從未到過這些地方。因此此類畫毋寧說是在十九世紀兩股競匹的古典和浪漫之借題發揮，展現其畫風的作品，而非經由旅行過非洲和亞洲的畫家所畫的充滿東方軼事和情調的畫。吉羅德的〈開羅的反抗〉，從其畫中線條的清晰與明朗的顏色看，是構思自羅

馬石棺上的淺浮雕，而以新古典的畫風來表達：安格爾的〈土耳其浴〉、〈大女奴〉，是他研究女性裸體的綜合姿態，雖蕩漾著阿拉伯式的風情，卻只是一個藉口，畫家不過以此裸女群像展現他掌控線條的優美，將他在素描中所要的旋律性帶至最高點；格羅的〈波納巴特探訪加法鼠疫區〉頌揚了拿破崙的英雄舉動，兼反映他對威尼斯畫派與魯本斯繪畫的醉心；至於德拉克洛瓦的兩幅，則運用更亮麗的色彩、純熟自由的筆法，捨棄法國古典主義的嚴正規範，寧可接受傑里科和英國畫家泰納（Turner）的影響。畫家們有各自作畫的意圖。

一八三三年法國官方任命莫耐公爵為摩洛哥大使之後，德拉克洛瓦得以造訪北非。過去他只透過閱讀拜倫的詩作和在奧古斯特畫室裡異國風味的收藏品中綺想東方，現在東方就呈現在眼前，為他揭起了神祕的面紗。德拉克洛瓦還在當地寫了許多書信，作了不少畫稿，文中滿溢他對異域人民的生活方式之驚奇激動。他甚至訝異於摩洛哥的東傑城（Tanger）和古代羅

安格爾
大女奴
油彩畫布　91×162cm
1814
巴黎羅浮宮美術館藏

固旦（Gudin）
肯特號艦失火
油彩畫布　256×421cm
1827　巴黎海洋美術館藏

［下］
維爾內
沙漠商旅
油彩畫布　47×58cm
1843

維爾內
獵獅
油彩畫布　57×82cm
1836

馬城是多麼地相似，好像在那裡可以看到
一些像布魯特斯這樣的羅馬英雄在太陽底
下漫步伸腰，在市街上愜意地行走，或顯
耀其威武。這些北非人行止、睡眠永遠一
襲同式衣衫，終其一生生於斯，也在斯地
去世，莊嚴得像羅馬的雄辯家西塞羅在沈
思。藝術家們似乎可以在當地追尋古代的
遺跡。德拉克洛瓦的近東畫題〈西奧的屠
殺〉，展於一八二四年的沙龍時，觀眾曾
為其真實感所震駭，其實那只是奧古斯特
畫室所取用資料的呈現，畫家的雄心在繪
出一種有別於新古典主義者經營歷史畫題
的過度冷靜，東方風情還不是他的主要目
的。到一八三四年，他畫〈阿爾及利亞婦
女〉則是他旅行近東所見真正的結晶。畫
中展現寶石般璀璨的色彩，也把近東女性

在室內的悠閒狀態與神祕的生活揭露，予
人視覺以蠱惑的魅力。德拉克洛瓦可以說
為浪漫派開啟了東方風情的畫題，其影響
至為深遠(註36)。

　　但是，為法國美術史編年上的東方主義
作品譜出最初章句的畫家，依藝評家卡斯
塔納里（Castagnary）的觀點，是以德坎
普和瑪利哈為濫觴者。德坎普一八三一年
在沙龍展出〈卡基·貝·史密恩的警長在
巡邏中〉。此畫令眾人矚目，那是他首次
東方之旅後的成果。約在此期，他還畫有
〈土耳其衛士〉或〈土耳其巡邏〉等同類
的作品。德坎普是畫家中較早到近東者，
一八二七年他由官方派任，與海戰畫家加
尼雷（Garnerey）合作，到希臘、土耳其
作為期二年的旅行，負責收集納瓦蘭

（Navarin）戰役的各種資料。如此激勵了他著手東方風情的畫作。他也畫近東風景，有時是實存中的景點，有時卻像是畫家意念中的東方。德坎普這類畫濃彩厚塗，充滿土耳其風味，有沈重而明暗強烈的戲劇感。詩人和藝評家高替耶形容其畫說：「天是遮蓋著的，雲淌出雨來。」一八三七年他在沙龍展出〈土耳其的回憶〉，高替耶看到又為文讚說：「有這樣一個大幻覺的力量，真實性似乎無關緊要。」

與德坎普的畫相較，瑪利哈作品則顯清晰明朗，他於一八三一年參加了一個由馮‧鬱格（Von Hugel）男爵所組織的東方科學之旅，是以製圖人的身分走希臘、埃及，更遠至小亞細亞，前後三年。一八三六年，他又與風景畫家柯洛（Corot）結伴到法國外省造訪作畫。然終其一生他的畫都在東方風情的影響之下。或許他是柯洛的好友，他的畫讓人想到柯洛的清新，但因描繪東方景色的關係，瑪利哈的畫較亮麗，充滿和煦明光。所作的〈雅典的神廟〉、〈尼羅河上的風光〉及〈尼羅河上的賓尼─蘇埃佛〉都是十分明媚宜人，引人遐想的風景名作。

大約與德坎普和瑪利哈同時代的格雷爾，一八三四年隨一位富有的美國人前往東方。前後繪有〈奴比安女子〉（1838）、〈埃及式的覷膿〉（1838-1839）和〈下埃及景色〉，後者畫風接近瑪利哈。

一八三三年法國對阿爾及利亞用兵，為了記錄戰爭的情形，當局也派了幾位畫家跟隨軍旅。其中有一位善畫海戰場景的畫家固旦（Théodore Gudin）一八三七年曾以〈肯特號艦失火〉聞名（現藏巴黎海洋美術館），另一位是一八二七年出任羅馬法蘭西學院院長的知名畫家維爾內。維爾內對東方有真切的熱望。於一八三九、一八四四年兩度遊北非，並到敘利亞、土耳其、埃及等地收集了所有可用之材。此項工作，使得他在畫聖經題材時能發揮其真確性。符合了當時多雷‧布格（Thoré-Burger）所提的原則。多雷‧布格在一八

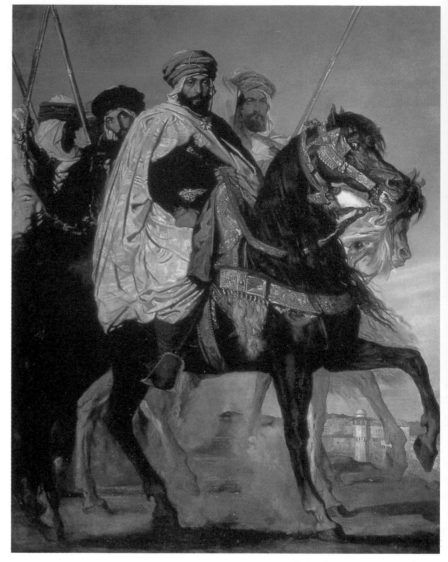

夏瑟里奧
阿里‧賓‧哈麥君士但丁的回教領袖
油彩畫布　325×260cm
1845

六四年曾寫道：「在巴黎畫室冷冷地構思拉歇爾在泉水邊，或撒馬利坦人與耶穌交談，還不如遠到沙漠綠洲中畫一些井泉以

格雷茲
生命的暗礁
油彩畫布　126×252cm
1864

夏瑟里奧
後宮入浴
油彩畫布　50×32cm
1849

維爾內
約瑟夫的衣著
油彩畫布　140×104cm
1853

[左頁下]
瑪利哈
雅典的守護神廟
油彩畫布　74×93cm
1841

[右]
格雷爾（Gleyre）
奴比安女子
油彩畫布　220×109cm
1838

其浴溫水室〉有回到早期風格的傾向。夏瑟里歐的最後一幅東方風情畫〈後宮內室〉因其早逝而未完成。他是當時以東方風情游移於古典和浪漫之間而有成者。

　　福羅蒙坦出自浪漫派風景畫家卡巴（Cabat）的畫室。一八四四年見瑪利哈的東方畫題而神往不已，一八四六年到北非作第一次旅行，接著多次旅行阿爾及利亞，描繪當地人生活，有〈阿爾及利亞人獵鷹〉、〈阿拉伯的狩獵〉、〈渴地〉等，是屬於浪漫主義風格的東方風情畫。福羅蒙坦除作畫外，還把北非旅遊經驗訴諸文字，有兩冊有關的書問世。

　　浪漫派畫家著力於東方畫題，傑作不少，但奉新古典主義為信仰的學院派也不弱，傑羅姆是典型。他是德拉羅須與格雷爾兩大學院畫家的得意門生。他的畫從新古典主義到新希臘風格，以〈鬥公雞〉為

及阿拉伯少女走過來汲水的場面。維爾內的幾幅東方風情名作：〈說故事的阿拉伯人〉、〈沙漠商旅〉、〈獵獅〉等是描繪阿拉伯人的生活，〈約瑟夫的衣著〉則是聖經題材中東方風味十足的畫作。」

　　描繪東方風情的畫因評論和觀眾的青睞，使許多藝術家趕赴當地旅行，掀起一股熱潮。到十九世紀後半葉，在沙龍中的東方風情畫充斥，而有過剩之嫌。此時人們到阿爾及利亞就像到羅馬一樣，一批又批，有如朝聖觀光團。早在一八三○年至一八四○年之時，評論家已意識到這一窩蜂的時潮會有下傾之時。較早就從事東方風情畫的德拉克洛瓦、夏瑟里奧（Chassériau）和福羅蒙坦此時已畫了廿年。夏瑟里奧原是安格爾的學生，卻著迷於德拉克洛瓦的色彩。一八四五年到東方旅行之前畫了〈阿里・賓・哈麥君士但丁的回教領袖〉此作品被界定為兼具古典和浪漫色彩的作品。一八四六年以後更激發他繪畫中的浪漫主義精神。他的東方風情畫題的作品〈該隱訪問村莊〉有人認為具德拉克洛瓦風，但一八五三年繪的〈土耳

代表：再擴展至「新龐貝風格」以拿破崙王子龐貝式的壁板裝飾畫為主要；最後漸成為東方主義的畫家。傑羅姆於一八五四年造訪了希臘和土耳其，但他對東方的熱情則起於一八五六年埃及之旅後。先前的希土之行，他是與一群人同遊；至於埃及則只與四個好友相伴，為期八個月，得以帶回更可觀的題材和畫幅。知名之作有〈玩跳棋的人〉、〈遊行〉、〈耍蛇者〉、〈奴隸市場〉、〈犯人〉、〈開羅回教徒祈禱〉等都是東方生活的寫照，於當時的沙龍展出頗受注目。

與傑羅姆同時代的貝利，在一八五○年造訪過埃及。一八五六年又與傑羅姆同去。一八六一年畫了一幅十分宏偉壯觀的畫〈往麥加的朝聖者〉在沙龍展出時引起極大的回響。畫中表現的是朝聖者往麥加聖地出發的情景，其氣氛正如當時作家羅勃·布東（Robert Buton）所描寫的：「一望無垠的駱駝隊，無聲的腳步，好似寂靜夜中的鬼魂，疲倦的朝聖者的爭執，被當地人糾纏爭著拉去住宿，沙漠上不馴的風呼號狂旋，火把在沙漠中燃燒。」

東方有幸與法蘭西藝術家結緣應推至拿破崙出征埃及以後。一七九八年拿破崙進軍埃及，一八○一年卡諾普海戰法敗於英

福羅蒙坦
渴地
油彩畫布　103×143cm
1869
巴黎奧塞美術館藏

夏瑟里奧
該隱訪問村莊
油彩畫布　142×200cm
1849

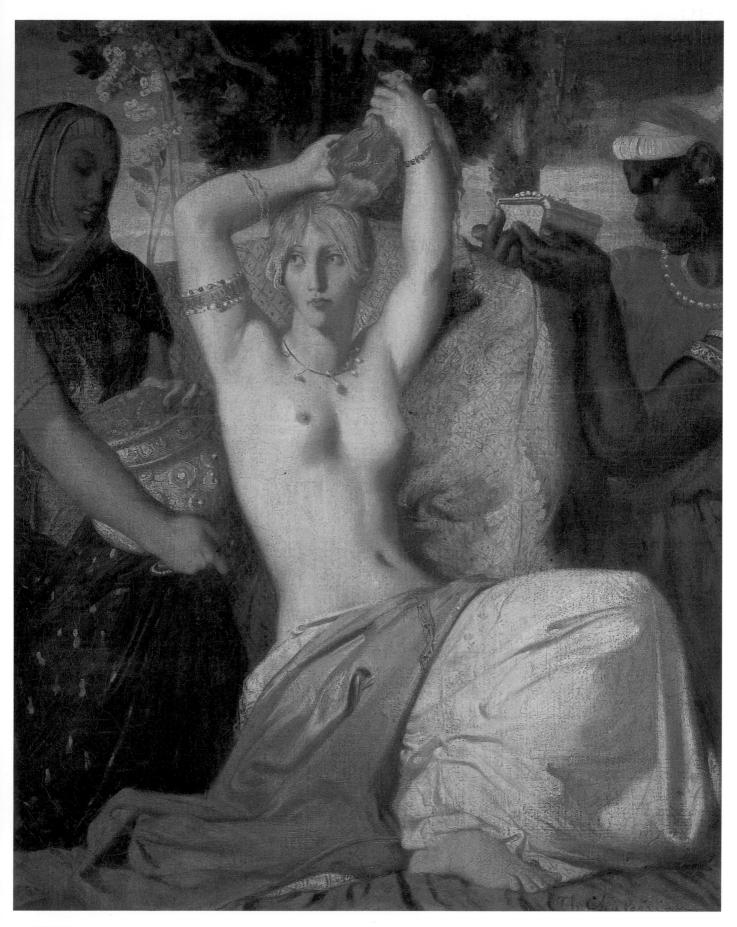

夏瑟里奧
艾絲特的梳粧
油彩畫布　45.5×35.5cm
1841　巴黎羅浮宮美術館藏

乃撤離埃及。為了對埃及有深切了解，拿破崙囑意設立埃及研究所。一八〇九年至一八二八年之間編撰了廿一大卷《埃及的描述》奠下其後法國研究埃及古藝術品的基礎。接著希臘人反抗土耳其的壓迫（1821-1829），引起歐洲人的反響，把焦點移轉到西方文明的起源地希臘，及至周圍的國家。然後是一八三〇年法國路易‧菲利普國王的出兵阿爾及利亞，法國人熱切注意整個戰爭情況的轉變。從拿破崙的出征埃及到路易‧菲利普時代的出兵阿爾及利亞（註37），法國均派有藝術家追隨軍旅，臨陣描繪戰事，這幾乎已成其傳統。尤其是對於阿爾及利亞戰爭之後，藝術家更紛紛組團，或以個人身分造訪這個新殖民地，沙龍也因之充斥了許多旅行帶回的作品。一八六九年，蘇彝士運河開航，航程縮短，更方便旅遊。但也因之使東方風情畫在群眾的眼中失去了它玄妙的吸引力。這類畫不再像先前那麼被人津津樂道。東方主義最後加入心靈的幻象、神祕

觀與形而上想法，與象徵派和唯美主義或理想主義相糾葛，裝飾性趣味高於一切。

十九世紀在法國興起的東方趣味，其地區是局限在地中海周圍，旅行者很少遠遊至遠東的中國。一八五六年，日本商埠重新開放，浮世繪等日本文物進入歐洲，使歐洲繪畫沾染了日本風，更催化了法國印象派繪畫的發展。至於學院派中致力於東方風情畫的畫家反而沒有牽連。實際上，對沙龍展中的東方主義畫家來說，東方起

福羅蒙坦（Fromentin）
阿拉伯的狩獵
板上油畫　39×53cm
1865
法國里昂美術館藏

福羅蒙坦
阿爾及利亞人獵鷹
油彩畫布　74×95cm
1863

瓦辛頓（Georges Washington）
撒哈拉遊牧民―冬
油彩畫布　130×235cm
1861
法國里昂美術館藏

於西班牙，因其有過信仰回教的摩爾人入侵的往事；東方也起於希臘，雖然它在一八二四年獨立，但仍長久留下信仰回教的土耳其人的痕跡：而基督教的聖地在耶路撒冷，也為回教所環伺，這也在東方。對信仰基督的歐洲人說，東方交纏著他們文化、文明和信仰的起源，是最適合他們去朝聖的地域，而致力於聖經故事的畫家們，更應到東方去探訪，尋找服裝與配飾，幫助他們的聖經故事畫面更能傳真傳情。畫家中的荷拉斯‧維爾內和詹姆士‧提索（James Tissot）等都是例子。由於東方風情散放的魅力操縱了這個時代藝術品的趣味，致使沒有造訪過東方的藝術家也要在他們的作品中杜撰東方情調來滿足當時觀眾的好奇。

何以十九世紀的群眾那樣神往東方，寵擁東方風情畫？簡單來說，因為這些畫提供了一種豐饒的異國情調的背景，畫中混合了野蠻和感官的趣味，深深觸動了人們的視覺和心靈。還有，東方畫題與歐洲傳統繪畫也有若即若離的關係，也並非是完全對立的。此外近東一帶燦爛的陽光，讓

畫家們以強烈亮麗的色彩畫其人文和自然景觀，藻飾華美的室內，光燦眩眼的人物，使得觀眾深深被吸引而難以抗拒。特別是此時的歐洲，人們處於方興未艾的工業化中，在生活上已漸感到壓力。東方主題給人帶來對遠方世界的奇妙遐想，讓觀者得到一種輕鬆逃逸，暫時離開沈鬱的歐洲文明和經常天候陰沈的巴黎。

東方風情畫主要的收藏者是一些新起的工業家、股商，他們在其中找一個夢幻的世界，忘卻工廠機械運作的喧囂和社會因循生活的單調。這類藝術的成功一直持續到廿世紀初。一八九三年東方主義畫派還成立協會，以傑羅姆為榮譽主席。然而此前廿年，卡斯塔那里就已經寫道：「東方風情畫已死」他認為德坎普或瑪利哈，最初作品中那種力量在此時已漸消失，而導致這個畫路的消亡。支撐這畫派最有力者是勒弓‧丟‧奴以、維也納出生入籍法國的德曲（Ludwig Deutsch）和卡巴內爾的學生德巴‧彭松（Debat-Ponsan）、瓦辛頓（Georges Washington）以及羅須格羅斯（George Rochegrosse）等。近半個多

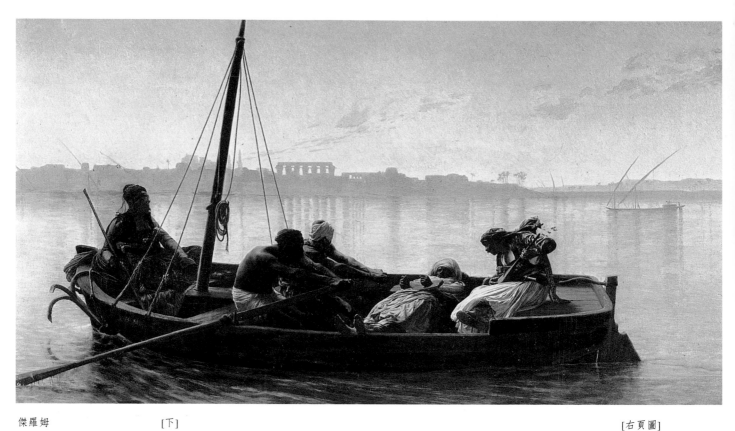

傑羅姆　　　　　　　　[下]　　　　　　　　　　　　　　[右頁圖]
犯人　　　　　　　　　傑羅姆　　　　　　　　　　　　傑羅姆
油彩畫布　84.3×63cm　耍蛇者　　　　　　　　　　　玩跳棋的人
無成畫日期　　　　　　油彩畫布　83.8×122.1cm　　　板上油畫　42×29cm
　　　　　　　　　　　無完成畫日期　　　　　　　　　1859

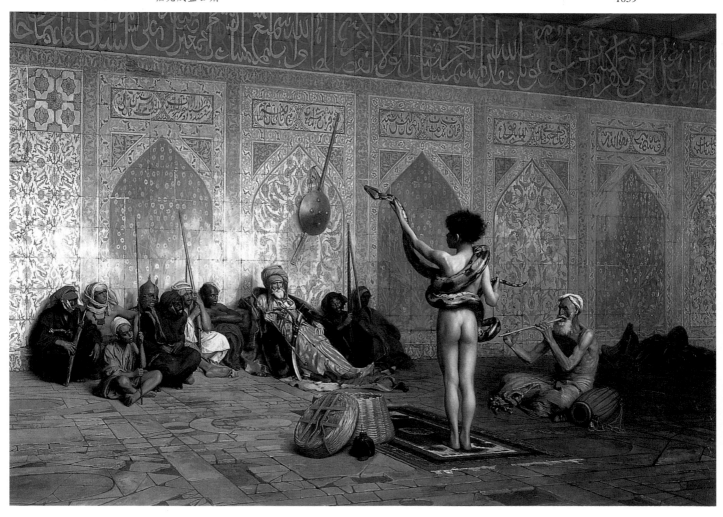

德曲
皇宮之前
油彩畫布
69.8×96.5cm
無成畫日期

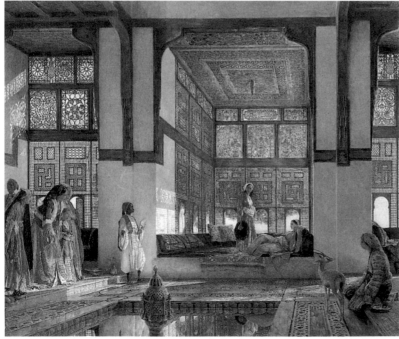

路易斯
拜謁（後宮與後宮女）
油彩畫布
1873
美國耶魯大學英國美術中心藏

傑羅姆
開羅回教徒祈禱
板上油畫　49.9×81.2cm
1865

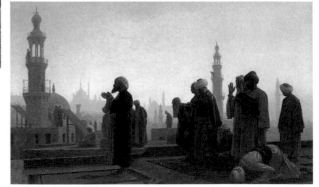

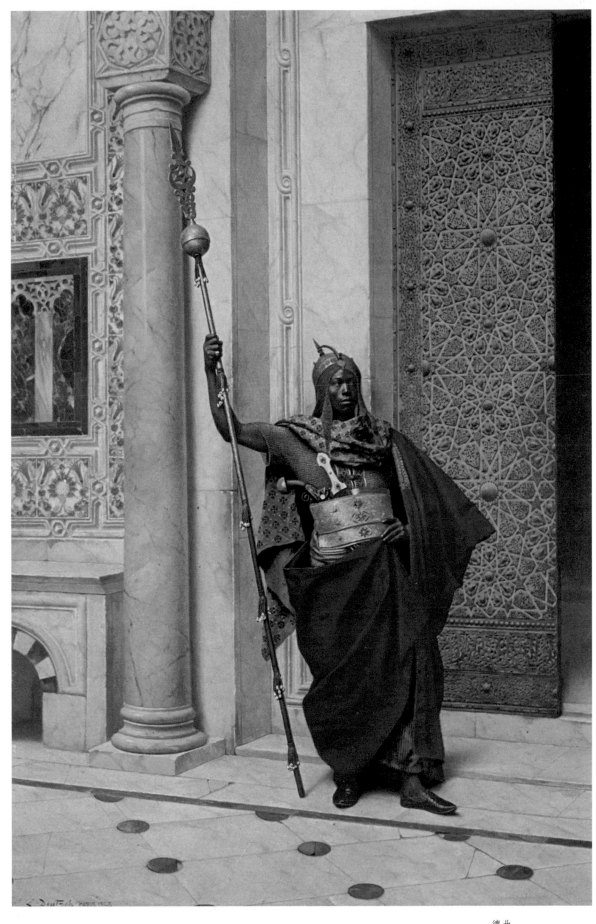

德曲
努比亞人的禁衛軍
板上油畫　55×37cm
1895

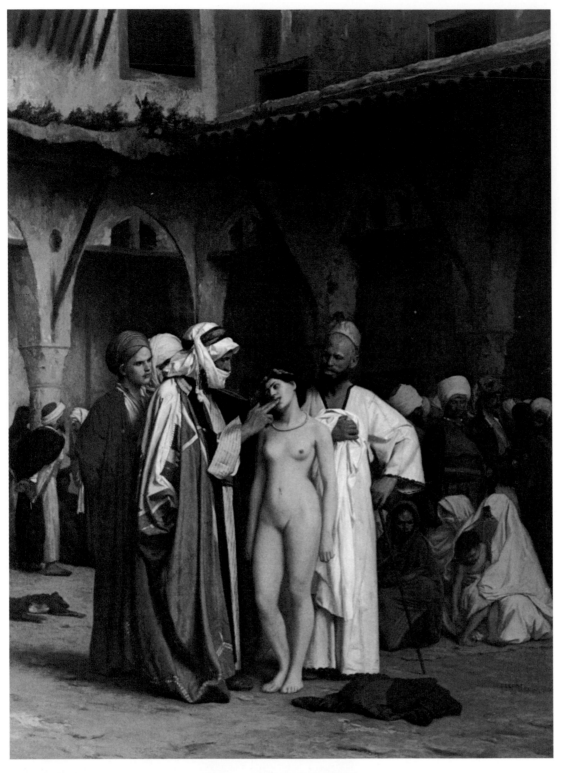

傑羅姆
奴隸市場
油彩畫布　84.3×63cm
1865

康斯坦（Constant）
黃昏摩洛哥的露台上
油彩畫布　123.1×198.5cm
1879

愛恩斯特（Ernst）
祈禱之後
油彩畫布　90.1×71.1cm
無成畫日期

愛恩斯特（Ernst）
賣花人
板上油畫　80×63.7cm

[下左]
艾貝爾（Hebert）
瘧疾
油彩畫布　135×193cm
1850

[下右]
德曲
墓上祈禱
板上油畫　68.5×59.5cm
1898

世紀的創作中，畫家們也畫出了大量的作品，沒有好作品似乎也不可能，此中：丟·奴以的〈韓瑟在後宮〉、〈白奴〉，德曲的〈墓上祈禱〉、〈摩爾人的咖啡館前〉、〈皇宮之前〉、維爾內的〈追趕亞伯拉罕的阿加爾〉等都是十分精彩的作品。此外，愛恩斯特（Ernst）的〈祈禱之後〉、杜尼敏（Tournemine）的〈近阿達利亞的土耳其居所〉、許瑞耶（Schreyer）的〈井前休憩〉、康斯坦（Constant）的〈黃昏摩洛哥的露台上〉等都是引人遐思的作品。

放眼廿世紀，曾經吸引大量畫家前往的淨土，已為外來的文明摧殘。東方已面目全非。十九世紀的評論家們可曾想到如此？東方主義畫家的作品以今天看來，他們的畫竟成為這永遠消逝的土地無可估價的珍貴檔案。

維爾內
追趕亞伯拉罕的阿加爾
油彩畫布
1837
法國南特美術館藏

杜尼敏（de Tournemine）
近阿達利亞的土耳其居所
油彩畫布　69×124cm
1859

註34：十九世紀下半，法國產業的發展迅速，有所謂「前現代化」現象，藝術家們有些擁抱這種全新的社會，也有的想逃避。東方的發掘滿足了好奇，許多藝術家湧到那裡，親嚐異國生活，也在尋找畫題。另有一群與學院派立場對立的，如高更者則遠避到更遙遠的海島，企想避開都市的文明生活。

註35：那次對埃及用兵成功之後，拿破崙帶回了許多埃及藝術品，除了今藏羅浮宮者之外，還包括了巴黎協和廣場上的埃及紀功碑。

註36：德拉克洛瓦在繪畫上對浪漫派的影響一如雨果對文學上的影響。1830年代正是古典與浪漫論爭激烈的時候，德拉克洛瓦畫出＜自由女神引領群眾＞不久又有一系列的東方畫題，奠定繪畫上浪漫派基礎。文學上雨果於此年2月21日在法蘭西劇院上演＜厄納尼＞（Hernani）五幕劇，時兩派支持者在劇院鬧場，但戲劇演出成功。從此古典派日益不振，浪漫派勢力日形穩固。

註37：阿爾及利亞自十九世紀初為法國殖民地政府統治，直到廿世紀六〇年代才脫離法國而獨立，此時有幾十萬住於當地，生於當地的所謂「黑腳」（pied-noir）法國白人才歸本國。法阿關係密切時，被視同法國的一個州，土地大法國四倍。

梅松尼爾
一八五九年六月二十四日，拿破崙三世於索非利諾戰役
油彩畫布　44×76cm
1863

學院派與反學院派的對立
及其在畫壇上的失勢

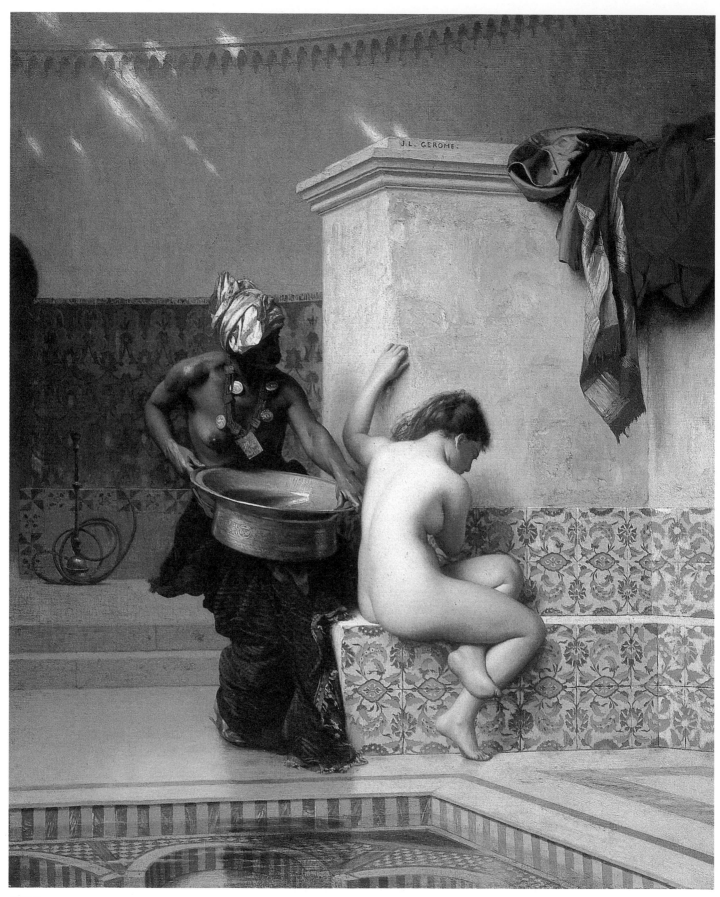

傑羅姆
摩爾人式的沐浴
油彩畫布　73.6×41.3cm　波士頓美術館藏

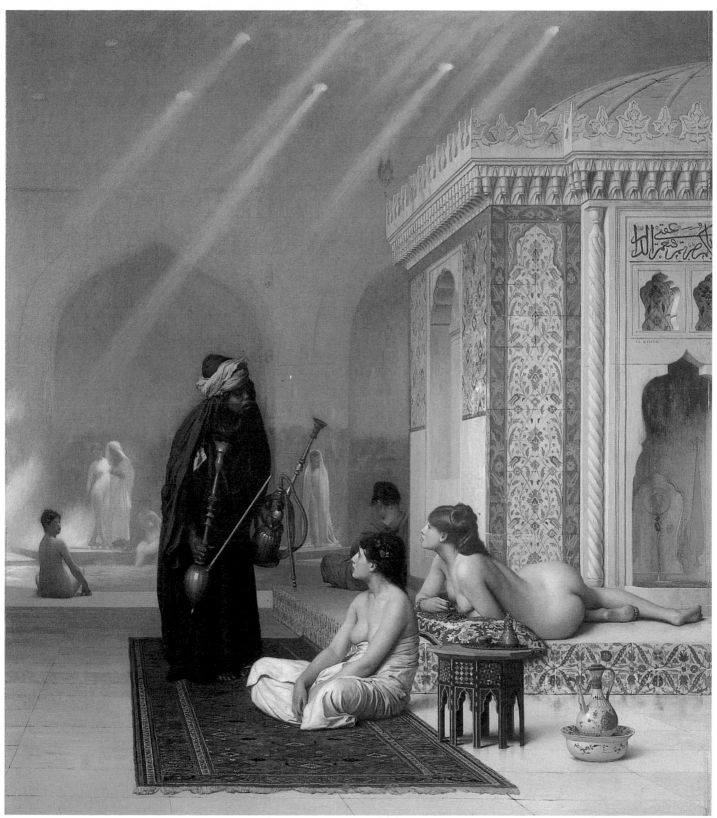

傑羅姆
哈勒姆的浴場
油彩畫布　73.5×65cm
1870年沙龍展展品
聖彼得堡艾米塔吉美術館藏

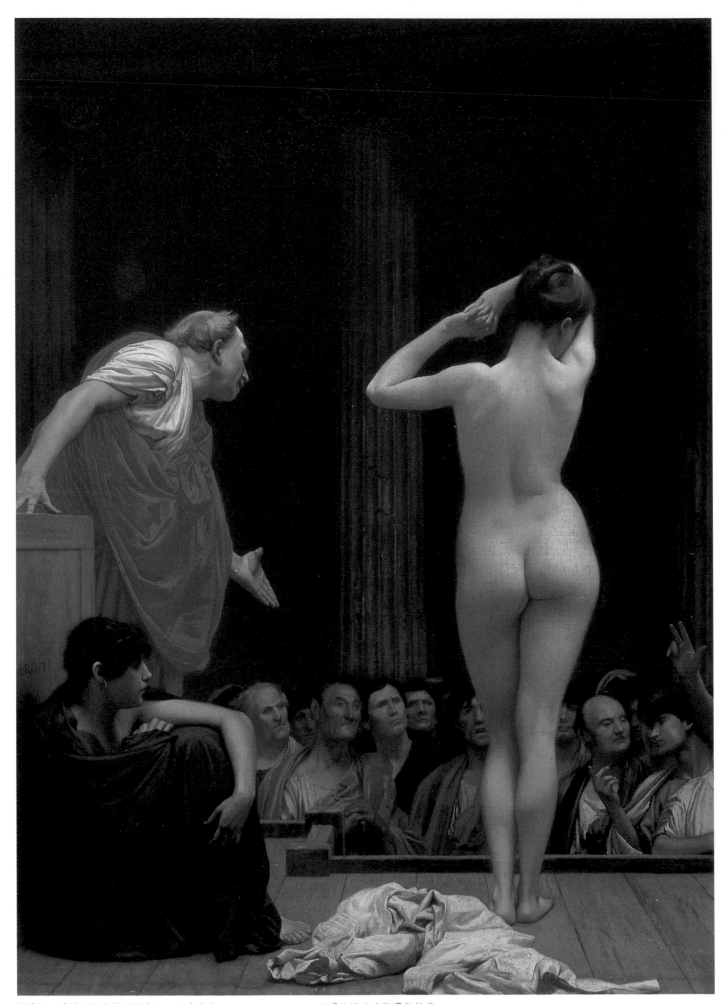

傑羅姆　羅馬奴隸市場（部分）　油彩畫布　64×57cm　1884　巴爾的摩沃達斯藝術館藏

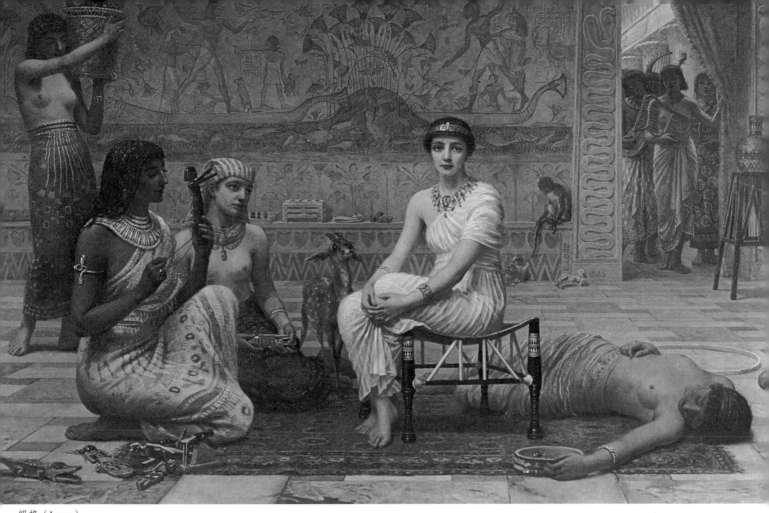

朗格（Long）
失戀之苦　油彩畫布　128×191.7cm　1885

傑羅姆
呼叫祈禱　板上油畫　39.3×29.2cm

愛恩斯特
康斯坦丁堡清真寺內　板上油畫　92.5×76.5cm

繪畫流派的對立從來沒有像十九世紀末期的法國藝壇那樣尖銳，這是傳統與反傳統的鬥爭，決定西方繪畫進入廿世紀的走向。

今天我們回顧這段歷史，首先整個十九世紀的遺憾是評論界和群眾對寫實主義的到來和重要性未能認識清楚，致使庫爾貝的作品在當時備受委屈誤解，與差不多同時代的作家相較，他面對的處境特別艱苦(註38)。至於印象主義的出現，一般人更難理解他們要如此畫的原因和在繪畫演進上有何意義。波特萊爾是當時的一位大詩人和大評論家，一向具有詭異的才華，比別人更能感受時代變革的氣息，寫過許多精采的評論文章，可惜他也並不能充分體會庫爾貝的重要性。另一位大作家左拉原有支持印象派的心意，最後卻以一部小說來譏嘲塞尚。他們都如此其他人更不必說了，大半是人云亦云的說法。顯示文人評論家的理解力還相當囿於傳統教養，對畫家的創新意圖不很清楚。而法國境外的文藝人對巴黎繪畫的演變情況也照樣不通。英國前拉斐爾派畫家暨詩人羅塞提（D. G. Rossetti，1828-1882）就十分憎嫌馬奈，

羅塞提
幸福的女人
油畫
1875～79

勒維（Lewis）
開羅街景
板上油畫　56.8×45.6cm
1855

勒維
開羅，閒談
板上油畫　30×20cm
1873

他在給瓊・摩里斯（Jane Morris）的一封
信中說：「一個愚蠢的法國人叫馬奈，這
大概是人所見最大的白癡了。」這是一八
六四年羅塞提來訪巴黎時給友人的信上說
的，當時陪他到馬奈畫室看畫者是芳丹・
拉杜，他又說：「這個時代有的是垃圾和

爛貨，一個叫馬奈的，他的畫全部是塗
鴉，但，他好像還是這個畫派的佼佼者
呢！」

印象主義的年輕畫家曾積極要參與活
動，但不斷被排拒，他們中的一些參加過
落選者沙龍，之後又繼續送畫到沙龍，又

139

大部分被落選，落選次數最多者是塞尚，他年年送審，也連連落選。人們嘲笑他們的作品，官方更難承認他們的畫有何價值 (註39)。學院派大師又是美術院院士的當權畫家傑羅姆是位最憎惡印象派的人。一八九三年當他知道富有的印象主義保護人（也是畫家）卡玉伯特（Caillebotte，1848-1893）要把他的一批收藏在去世後捐贈給國家，條件是這批畫必須存放在羅浮宮，他的敵意達到最高點，說：「我不認識這些先生們，這批捐贈我也只知道標題，在那裡面有莫內先生的畫是嗎？還有畢沙羅或其他人的？要國家接受這樣一批垃圾真要有污穢頹廢的道德才行。」他甚至以辭職作威脅，最後是國家只接受了其中的部分。

群眾只接受他們懂的東西，譴責所有新繪畫。對印象派畫予以冷嘲熱諷，所以在像傑羅姆這樣有地位的學院派畫家出來講話時當然引起各方的響應。傑羅姆拒斥創

卡玉伯特
亨利・郭迪耶（東方語言學教授）
油彩畫布　66×80cm
1883
巴黎奧塞美術館藏

勒維
阿山王子和侍僕
紙本水彩水粉　51.5×38.1cm

格雷爾
埃及式的覷膁
油彩畫布　77.5×63.5cm
1839-39

勒維
習作：開羅科普特長老家的院子
36.9×35.5cm
1805-1876　倫敦泰德美術館藏

新性的繪畫，有其理由，但其他看起來明智且敏感的人似乎也好不到哪裡，他們仍支持學院主義，甚至在照相發明或日本藝術品輸進法國，正在激發藝術家創作的靈感之時，他們也拒絕接受任何可能的好處，在他們的成見中，這兩類東西與理想的學院式繪畫，在圖象構成觀念上是完全迥異的，屬於不同領域的東西。當時有個熱愛日本藝術的盧特福德・阿寇克（Rutherford Alcock）寫了一本有關日本藝術，教歐洲人認識這新世界的書，此書的作者也拒絕承認一個日本人可以製作出什麼能與一個藍塞・羅勃（Landseer Robert），斯丹菲・勒維（Stanfield Lewis）或一個羅莎・波奈等所作的可以比擬的東西。斯丹菲・勒維的繪畫〈開羅街景〉、〈開羅・閒談〉、〈阿山王子和侍僕〉等在

寫實風格中濃厚的異國情調。十九世紀的人以爲只有學院的專家可以處理偉大的英雄主題和悲劇精神，保有藝術在文明上重要的地位。其他不論是寫實派、印象主義，或別的什麼藝術都是無力勝任的。

學院派到十九世紀末盛極而衰，廿世紀以後一連串的繪畫革新運動接踵而來，這些新起的藝術，人們從拒斥，接受到喝采，卻又忘記此類運動是接續著古典主義、浪漫主義而來，是建立在一個強有力的傳統學院基礎上發展的。再回溯十九世紀的繪畫史時，大家有意或無意地忽略提及此時代名聲響亮的畫家，如：德拉羅須、維爾內、德泰耶、梅松尼爾等和承繼古典與浪漫的一群畫家，如：康斯坦、格雷爾、瑪利哈、德曲等東方主義的畫家。東方主義的畫家對繪畫史的貢獻在一八九

三年東方主義畫家協會成立時被肯定了，然而後來人們竟又遺忘了他們，好像他們從未存在似的，而沙龍最繁榮的時代大部分的成果則建立在他們之上。一九○二年馬克寇（D.S.MacColl）出版《十九世紀繪畫史》一書中已不提及傑羅姆、布格羅或任何學院派畫家的名字，而一九○二年傑羅姆還在世，眞是情何以堪！一九五三年龔勃利屈在其專題演講「心理分析與藝術史」（Psychanalyse et Histoire de I'art）

（註40）提到布格羅的畫說：「缺少圖象的複雜性」，又說：「我們不會降低格調來欣賞這等東西，這些對粗俗的人是夠的，但對我們熟知藝術細微奧祕的人來說，就不夠婉轉精妙了。」這樣的話讓較後的人覺得把這位藝術家重新審視是一件罪過的事。他更把布格羅的〈安娜迪奧梅勒的維納斯〉畫中央的人物形容成「普通美女照片」（Un pin-up）而非藝術。龔勃利屈的說法，等於把自己認爲是懂藝術的，而大

格雷爾（Gleyre）
下埃及的景色
油彩畫布　37.5×30.5cm
無成畫日期

德拉羅須
伊波莉蒂（殉教者）
油彩畫布　73.5×60cm
1853
聖彼得堡艾米塔吉美術館藏

眾是品味低劣的。漸漸地人們就是喜歡學院派也說不出口(註41)。

法國評論界也致力於清除學院派在畫壇所殘存的遺跡，獨尊印象派以後的新藝術，一度造成學院派繪畫的行價低落，乏人問津。這種情形必須等到廿世紀六、七〇年代，上世紀中葉的作品才被嚴肅地衡量。人們一聽到布格羅或傑羅姆的名字才不噗嗤一笑，也不再隨便取笑德拉羅須、勃德雷、羅蘭或其他在他們繪畫生涯當時被熱烈愛慕的藝術家。他們曾一度掉入陰影裡被人遺忘，到了此時才結束他們的可笑性，不再遭遇全然的不解或誤會。有相當長的一段時間，人們提到格雷爾和古圖爾只記得他們是教授，卡巴內爾曾是一幅名聲響亮的畫的作者，這幅畫由拿破崙三世買去，他的古典主題的畫中滲透出情色味等等。講到阿里·謝弗則只知他是一個感傷畫家。這些人在他們身處的年代都名聲叮噹，事實上，一個沒有成績的藝術家在十九世紀沙龍競技激烈的時代是不可能出人頭地的。廿世紀最後廿年人們總算對這些畫家重行估價，也讓一些被塵封數十年的畫重見天日，有的則從外省調展巴黎的奧塞美術館。

讓時間來淡化學院派與印象派等的對立！一九七〇年代藝術史家有比較明智者想以公正的態度來對待歷史，但仍有不少還是保持如世紀初評論家的敵視。起初大家還是很難嚴肅看待他們。學院派的追求完美被看成簡單流俗的技巧表現，而他們對繪畫的某種深度的意願被視為可笑。較後人們才漸而認真起來，史家和評論家在檔案裡，在沙龍的清單、羅馬大獎得獎的名單，以及盧森堡美術館收藏品庫存的目錄裡查詢被遺忘的作品，和畫家的名字。原來這些收藏品在一九三九年分散了，原因是由羅浮宮的專家裁決，定為沒有價值的作品被下放到外省的美術館。他們的重新出現在現代的觀眾眼前，是一九七三年三月九日到五月十四日在巴黎羅浮美術館另一側的裝飾美術館（Musée des art Décoratifs）以 "Eguivoques" 這個字眼作為展覽的本題，副題是「十九世紀的法國繪畫」，所謂 "Eguivoques" 此字當形容詞時有「令人懷疑的」、「成問題的」、「有疑問的」等意，當名詞時則有「模稜兩可」、「含混不清」、「曖昧含糊」等意。選用此字對學院派似乎仍徘徊在肯定與不肯定之間，但能提展，讓今天的觀眾重行裁決至少也是正面的，展覽當中《費加洛報》還做了一項民意調查，提出問題讓觀眾作答：1.你喜歡十九世紀學院派繪畫嗎？2.依你的意見，展出作品中(a)請你指出三幅最喜歡的畫(b)你比較不喜歡的三幅畫為何。作答者記下性別、職業、年齡。問卷統計登於報紙，可以知道的是觀眾並沒有那麼嫌惡學院派。這次展覽除了十九世紀中葉以後的學院派畫家，還加進傑里科、德拉克洛瓦、柯洛、庫爾貝、安格爾、米勒、莫內等人們已熟知的畫家作品以為對照。

144

瓊摩
靈魂的詩篇：山崗上
油彩畫布　114.1×145cm
1854

[左頁上]
瓊摩
靈魂的詩篇：純潔
油彩畫布　113×143cm
法國里昂美術館藏

[左頁下]
瓊摩
靈魂的詩篇：過道
油彩畫布　113×143cm
法國里昂美術館藏

館終於為學院派大師布格羅辦了一次回顧展。該館館長德勒莎・畢羅雷（Thérése Burollet）女士就以「消防員藝術」為題給布格羅畫展目錄作序。對一八五〇年以後的學院派畫家幾乎作了完全的平反。在此之前數十年是沒有幾個史家和評論家有此膽量敢為的。人們唯恐打擊都來不及！布格羅回顧展接著又在加拿大和美國巡展。大約此期，美國也以十九世紀觀眾對繪畫趣味的演化為題，展出與學院派繪畫相關的作品，除布格羅外，尚有傑羅姆、格雷爾等，他們總算得以再尊嚴地站在世人的眼前。巴黎美術學院也在一九八四年集結出版一巨冊彩色精印的《羅馬大獎繪畫》。對學院派繪畫的聲譽都有恢復的作用。

當然，人們以不具成見的態度重新估審學院派繪畫的價值是絕對必要的。但要變更歷史的裁判也是很難的，似乎無法否認的事實是，只要我們對作品進行比照，大衛、安格爾或德拉克洛瓦的藝術還是要凌駕於德拉羅須、傑羅姆或布格羅之上的。然而自一個大時代的橫面看，他們也應佔有其一席之地。這種情形到一九八〇年代巴黎奧賽美術館的成立算是有了一些改善，大家在館中可以再度看到古圖爾的〈墮落時代的羅馬人〉、布格羅的〈維納斯的誕生〉、傑羅姆的〈鬥公雞〉、卡巴內爾的〈維納斯的誕生〉、科爾蒙的〈該隱之逃亡〉等等十九世紀最得人心，而在廿世紀一度被人遺忘的作品。繪畫史始終充滿著人為的詭密！

十九世紀的法國學院派繪畫曾被一個極難界定而又流傳廣泛的語詞所替代，那即是所謂的「消防員繪畫」（La Peinture Pompier）、「消防員藝術」（L'Art Pompier）或「消防員畫家」（Les peintures pompiers）等帶有貶意的名稱。學院派畫家繼承大衛的畫風，他的名作〈沙賓婦女〉或〈雷歐尼達斯在德莫彼勒人中〉成為一種造形典範，圖中交戰的武士所戴的頭盔一如法國的消防員，形象似乎引發了聯想(註42)，於是「消防員」就用來泛指一八五〇年以後的學院派畫家和作品，用以譏刺他們的華而不實與陳腔濫調的畫風。隨後「消防員」也當形容詞泛用在文藝上，指作家或畫家作品「矯飾的」、「誇張的」、「因襲的」、「守舊的」、「浮誇的」等等弊病。如此以「消防員」稱學院派繪畫可知是不敬的！

一九八四年二月至五月巴黎小皇宮美術

註38：　庫爾貝生於1819年，逝於1877年，馬奈生於1832年，逝於1883年，此期著名的法國小說家有：福婁拜（G. Flaubert, 1821-1880）、龔古爾兄弟（E. de Goncourt,1882-1896, J.de Goncourt, 1830-1870）、左拉和莫泊桑等。
註39：　1867年時塞尚有一幅畫在馬賽展出，但又即刻撤下，差一點被觀眾撕成碎片。
註40：　此演講稿印行於1963年出版的《木馬上的沈思》（Meditation on a Habby Horse）。
註41：　龔勃利屈對學院派之成見代表了廿世紀一般評論的看法，而他所憎惡的布格羅在1984年至1985年間先後在巴黎小皇宮美術館、蒙特利爾美術館、哈特福德城三處巡迴展出，後文將再提及。
註42：　有些史家以「壞格調繪畫」（peinture kitsch）或「資產階級寫實主義」（réalisme bourgeois）來稱呼學院派繪畫。

[左頁圖]
恩涅（Henner）
蘇珊沐浴
油彩畫布　185×130cm
1865　現藏展於奧塞美術館

維爾內
死亡天使
油彩畫布　146×113cm
1851
聖彼得堡艾米塔吉美術館藏

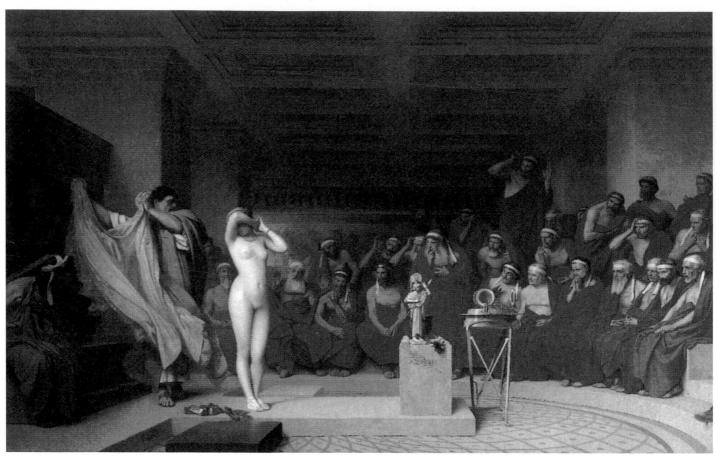

傑羅姆
陪審人前的菲里内
油彩畫布　80×128cm
1861

[下圖]
卡巴內爾（Cabanel）
菲特
油彩畫布
1846　法國蒙帕里耶市法勃美術館藏

[右頁圖]
傑羅姆
陪審人前的菲里內（局部）
油彩畫布　80×128cm
1861

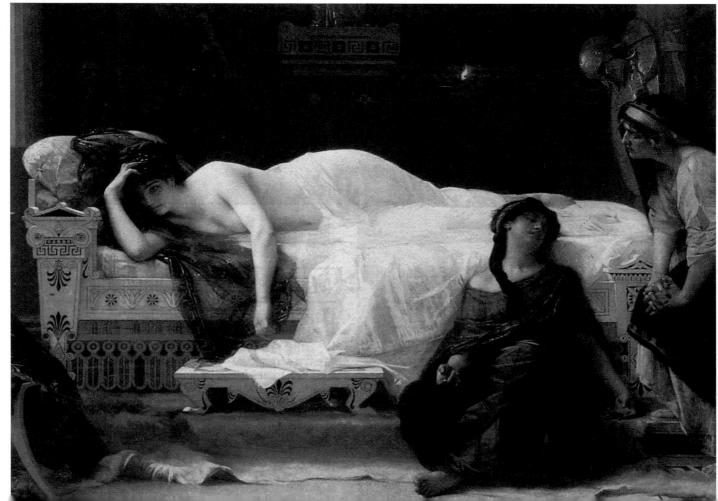

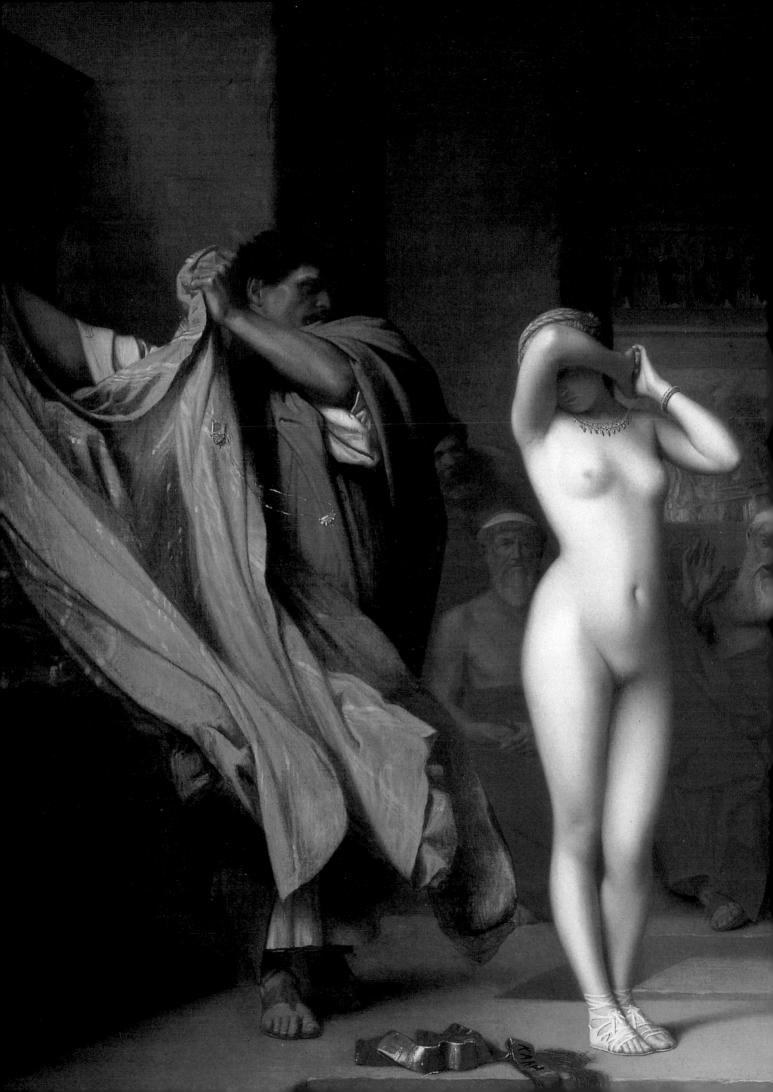

德歐登克（Dehodencq）
西班牙鬥牛　油彩畫布
146×206cm
1850

[左頁下左]
弗朗德蘭
眺望
油彩畫布　205×148cm
1833〜34
聖艾蒂尼現代美術館藏

[左頁下右]
鬥扎茲（Dauzats）
西奈山聖凱瑟琳修院
油彩畫布　130×104cm
1845

哈格（C.Hagg）
耶路撒冷莫里亞山頂聖岩
水彩水粉畫　101×56cm
1891　特別收藏

裘勒・布列東（J. Breton）
召回拾穗人
油彩畫布　90×176cm　1859　巴黎奧塞美術館

學院派晚期——
消防員繪畫應有其歷史地位

如上所言，學院派在晚期被譏為「消防員繪畫」，他們又在印象派被重視之後，徹底隱沒入歷史暗影中。繪畫史上作品的集體價值遭如此集體抹殺實不多見。有膽識的美術史家和藝評家敢為其作品正面發言也是較後的事。前此，畫家中只有達利敢說出「梅松尼爾比塞尚偉大」，但許多人還是把此話當達利發出的狂言而已！

德勒莎‧畢羅雷在布格羅回顧展中的畫冊前言，認真地對照了一下學院派與印象派畫家在十九世紀的情況。印象主義在傳統繪畫發展到一個極限時，提出對自然的新觀點、新視覺，能攝住對象瞬間的運動和光影。他們探究的是造形上的意義，要使形象眩惑視覺，而其率性而發的筆觸則令油彩秀色可餐，使看畫者的視覺為之顫動，回想似曾相識的景物、絢爛綺麗的風光，或一個熟悉女子的身影、友人在陽光下泛舟的一刻，在美的欣賞上是屬於感覺的滿足，而非知性的。相對的，所謂學院派繪畫的力量則給予思考以重要地位。他

們施加作品意念的藝術思考之時，也對文化進行省思。畫家對歷史熱愛，也富有愛國熱忱，他們對政治或宗教的信念堅定，表達的是畫家兼知識分子對社會的用心，盡一國民應盡的職責。

現代人譏評十九世紀「消防員」畫家，好像他們都是一群對藝術無知的人，這真是誤解了他們，其實他們都是深具文化素養的人，曾為作畫熟讀歷史、神話、寓言、聖經、詩作等等(註43)。他們極度意識到繪畫形式與技巧的重要，花了許多時間去研究古代雕像、拜占庭藝術、嵌瓷以及喬托的壁畫，更要到羅馬臨摹古畫，以了解文藝復興以來偉大的古典教化，才能自覺無誤地跟隨大師的腳步，自在地作畫，傳統就這樣被保持下來。他們也熱切苦修歷史和文學，自我培養人文精神，設法到義大利各地探訪文物古蹟，這方面並不只限於得到羅馬大獎的那些幸運者，許多藝術家在一生都把此列為一件要事。理解古代藝術，義大利自然是藝術家們心中的聖地。畫家們不僅在藝術上努力，有不少也

瓊‧保羅‧羅蘭
勒基約，杜尼宮殿圓天井中央
人物習作
油彩畫布　45×36cm

瓊‧保羅‧羅蘭
火災
油彩木板　41×53.5cm

芳丹‧拉度
水果與盆花
油彩畫布　55×68.5cm
1865
聖彼得堡艾米塔吉美術館藏

雷紐奧（Regnault）
未經審判的處決
油彩畫布　300×145cm
1870　巴黎奧塞美術館藏

隸屬於當時的某些文學團體，是波特萊爾或左拉的朋友，又與象徵主義詩人或具理想主義者的音樂家相往來。他們還參加和希臘廟堂哲學相關的沈思活動。

一八七〇年爆發普法戰爭，印象主義的畫家雖然並不富有，但也找到辦法避難倫敦或布魯塞爾，富有的塞尚則找人代替，逃避兵役。然而「消防員」畫家中的許多人卻投入第一條戰線，較年長的則參與民防。本學醫支持印象派的索爾·巴齊（Seul Bezille）在羅蘭戰死以後幾星期，學院派的亨利·雷紐奧也於布珍瓦陣亡。印象主義畫家似乎對國家保衛不十分在乎，他們對當時震撼全法的政治問題也較冷淡。普法戰爭後不久又有巴黎公社的動亂，學院派畫家對此事件有所反抗。一八九四年法國發生反猶事件。一猶太軍官德雷福（A. Dreyfus）被嫁罪叛國，作家左拉起來維護正義，在報上發表「我控訴」官方因此要通緝他，左拉流亡海外。此事件後來獲平反。過程中也是學院派畫家能支持左拉的戰鬥。

有些評論在談到印象主義畫家的出身往往將之說成經濟困窘者，讓人把他們的處境與工人的貧窮聯想在一起，又把學院派定位為資產級畫家。其實印象主義的畫家出身也多為資產階級。他們的起步並沒有比一般出身低微的學院派畫家來得辛苦。布格羅、裘勒·布列東（J. Breton），瓊·保羅·羅蘭（J.P.Laurens）還有其他一些人是普羅大眾，或小資產階級的子弟。他們白天工作晚間上課，漸爭取到剛夠維持生活的助學金，以開始他們的繪畫生涯，經不斷努力，才有了財富的保障，但金錢和名聲卻把他們變成人們不喜愛的大資產階級者。

印象主義畫家的問題，不在於社會而是美學上的。他們的造形藝術方式不為一般群眾所理解。除了畢沙羅畫農人外，他們從來都不是社會主義者，大多數對窮人和工人並不關心。接近印象主義又獨立於他們的畫家，如竇加或羅特列克對現代生活有自然主義的觀點，卻排除悲憫。他們畫

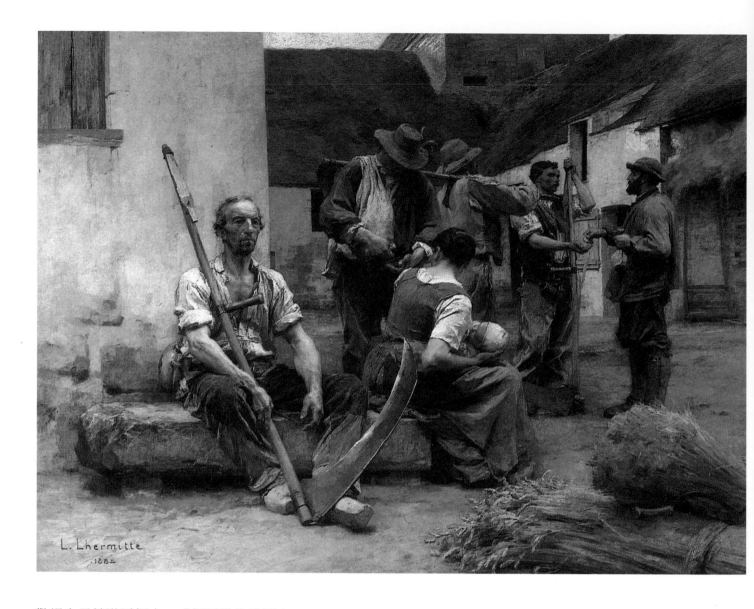

雷密特（Lhermitte）
收穫的報酬
油彩畫布　215×272cm
1882　巴黎奧塞美術館藏

歡場女子蜷臥睡榻上，或揮汗勤作的熨衣女工，沒有尊榮也沒有抗爭，畫家只是以昆蟲學家的眼來細解鋪陳她們。真正傾向社會的反而是「消防員」畫家，他們以尊重的眼光描寫土地的勞動、工廠的操作、罷工的勇氣，表現悲慘與憐憫，例如雷密特的〈收穫的報酬〉、勒帕熱的〈垛草〉、裘勒・布列東（J.Breton，1827-1906）的〈召回拾穗人〉、史提文（A.Stevens，1823-1906）的〈驅趕者〉等都是十九世紀後半葉，對人關懷的重要作品。此時社會正朝現代資本主義的方向走，許多農民、工人面臨剝削，生活十分不幸，「消防員」畫家注意到低層人們的生活，意識到自己在社會教化上的角色，他們也並非都陶醉在對女神的讚頌裡（註44）。

「消防員」繪畫揭示給我們一種完善的藝術運作，而印象主義畫家看來多少是自學的，他們有些也在學院名家下受教，但並無耐心學習，往往在一段時間之後就離去。相對來說，學院派畫家都接受了穩固的藝術教育，他們是經嚴格競試才考進的，而非似印象派者以旁聽的身分去聽課。由於學習完整，技巧磨練堅實，他們對大型的畫面駕輕就熟，懂得出色的佈局，對大色塊能均勻分配，讓光影在畫中循環。經營人物的肌膚、布料織物、動物皮毛，逼真而又絢爛異常。有些畫的局部幾乎就可以獨立成另一件作品，而繪畫本身還是相當豐富可看的。

「消防員」畫家在作品油彩上的運用也慢慢地演進，並非一成不變的。德勒莎・畢羅雷認為弗理昂（Friant）的〈萬聖節〉中的花束與馬奈的〈奧林匹亞〉中的相去

不遠。雷紐奧的〈未經審判的處決〉之血跡幾乎已達到了佛拉格那（Fragonard）畫牛奶流注的效果，予人以強烈的可觸感。他們對材質研究也巧妙用心，黎博（Ribot）或盧勒（Roll）的厚塗法，與庫爾貝的一般牢固。卡羅盧斯・丟朗或傑維克斯與馬奈的〈法・佩斯托〉的畫技何等接近。更往前推，我們看勃德雷的山林女神，可想到文藝復興期科雷喬（Corrége）柔軟的畫法，而布格羅精細光潤如瓷釉般的畫面更叫人聯想到十七世紀荷蘭畫派的大師，皆可印證學院派到晚期油彩表現法也是多樣

的，只要能細心體察就可辨其用心。

「消防員」藝術家最黑暗日子差不多在兩次大戰間，他們被排逐於繪畫的世界之外。史家和藝術家把一八五〇年到一九一四年的繪畫劃分爲兩個營地。一邊是「高貴的」印象主義，另一邊是「糟糕的」學院派官方畫家。十九世紀末印象主義受到輕視，拒絕，轉到下個世代，人們一味地不察輕重，表揚前衛藝術，同時蓄意偏執的排斥學院藝術。這個情形更因藝術市場的壓力和收藏家的見風轉舵而變本加厲。不能只是說印象主義在十九世紀末被打

勒帕熱（Lepage）
垛草
油彩畫布　180×195cm
1887　巴黎奧塞美術館藏

史提文（Stevens）
驅趕者
油彩畫布　172×205cm
1854　巴黎奧塞美術館藏

壓，到廿世紀大家就反過來對學院派踐踏。有些人把學院派繪畫之一段時間遭受輕視，解釋爲世界在大戰的衝擊下已天翻地覆，不願再認知傳統的價值，凡破壞就是好的，如此凝聚出一個個前衛造形藝術的神話，將之作爲進步者意念的表徵，而學院派藝術被輕易打爲與官方和大資產階級的同路分子，創作只爲他們。

今天人們的視域比較寬廣，應該知道這種簡單化機械式分類已經過時，史家、藝評家或觀衆應該眞正無成見地將好的繪畫回歸它應得的地位。無論是莫內、竇加或布格羅、科爾蒙的，只要好就應一視同仁，也要有勇氣拒絕把馬奈或雷諾瓦等某幾幅沒有太大才情表現的繪畫提到名作的地位，要承認基勇姆（Guillaumin）或穆

法拉（Maufra）工作室留下的作品。敢在藝壇說，喜愛科爾蒙的〈該隱之逃亡〉或瓊・保羅・羅蘭的〈聖・堅尼維爾之死〉或布格羅的〈笞刑—鞭打〉等這樣的畫而不覺慚愧(註45)。

長期以來人們譴責「消防員」的藝術沒有創新性，也有人認爲他們的作品在完美的技術下，畫筆有時流於機巧，這也是事實，當然整個「消防員」繪畫的成就不可能是一致的，除了一部分特殊豐美華麗，許多作品流於纖細瑣碎，或囿於狹隘的觀念。如此，有的畫適可，有的卻太過甜美，有的大膽，有的未免可笑，這些也都是無可否認的，一如其他的藝術流派。

法國藝壇曾在高捧印象主義時，不斷地羞辱學院派末期的「消防員」繪畫，說他

科尼耶（Cogniet）
雷貝加與吉貝樹林的伯里安爵士（畫家靈感取自華特・司各特小說《伊凡諾埃》段落）
油彩畫布　90×117cm
1828

雷維（Levy）
奧菲之死
油彩畫布
189×118cm
1866

傑拉　雷卡米埃夫人
油彩畫布　225×148cm
巴黎卡納瓦勒美術館藏

傑拉　莫雷凡杜伯爵夫人及其女兒，學習音樂
油彩畫布　200×143cm
美國舊金山美術館藏

[右頁圖]
布格羅
祈願　油彩畫布
134.5×96.5cm
1865
奇美博物館藏

[左圖]
德羅涅
青年拖比亞斯的歸還
油彩畫布
134.5×96.5cm
1856
巴黎國立美術學院藏

格斯塔夫·摩洛（G.Moreau）
賈松和美岱
204×115.5cm
1865　巴黎奧塞美術館藏

大衛
邱比特與賽姬
油彩畫布　148.2×241.6cm
1817　美國克利夫蘭美術館藏

基洛德・德・盧西
睡眠的恩底彌翁
油彩畫布　37.8×46.3cm
紐約私人收藏

德羅涅（Delaunay）
羅馬鼠疫　油彩畫布　131×176cm　1869

[右頁上圖]謝弗　雷米尼的法蘭切斯卡
油彩畫布　170×238cm　1835

彭規以（Penguilly l'Haridon）
杜芬阿爾卑斯山腳築的羅馬城　油彩畫布　131×268cm　1870

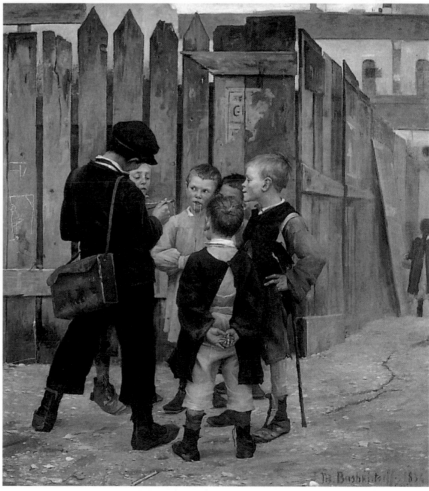

芳丹・拉度
鬱金香與水果
油彩畫布　47.7×39cm　1865
聖彼得堡艾米塔吉美術館藏

瑪麗・巴斯吉塞弗（Marie Bashkirtseff）
集會
油彩畫布　193×177cm
1884　巴黎奧塞美術館藏

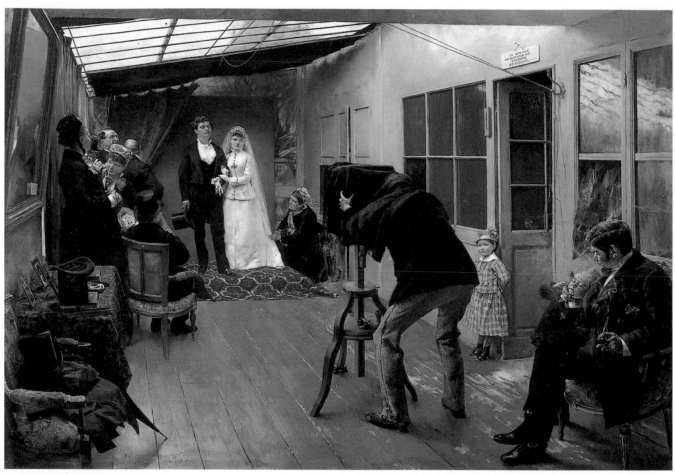

達仰—布維瑞（Dagnan-Bouveret）
攝影師家中婚禮　油彩畫布　85×122cm　里昂市美術館藏

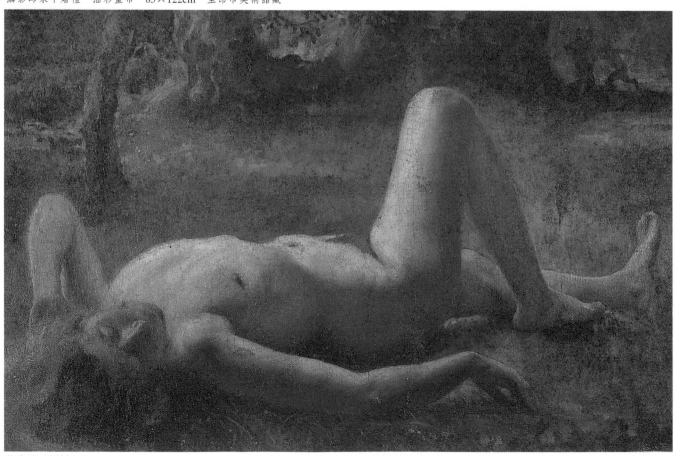

徐悲鴻　裸婦
油彩畫布　96×61cm　1920～21　日本私人收藏
（中國著名畫家徐悲鴻為達仰・布維瑞的學生，其畫風亦受其老師的影響）

166

羅蘭（Laurens）
虔誠羅勃被逐出教會
油彩畫布　130×218cm
1875

們是「愚蠢的十九世紀的果實，消防員畫家則是藝術傾頹的負責人」[註46]把所有的錯誤都推在這些畫家身上，顯得有失理性。實際上，巴黎在這個世紀卻是歐洲和美國藝術家的明燈，許多人來此工作學習[註47]。當然寫實主義的庫爾貝其獨立的精神引來比利時的查理・德・庫克斯（Charles de Groux）或其他德國寫實主義畫家前來效法；印象主義也有美國人瑪麗・卡莎特（Mary Cassatt）或惠斯勒等熱心支持。然而差不多整體的外國畫家和雕刻家都是為了沙龍的得獎人和作品、美術學院的盛譽，或像柯拉羅西學院（L'Académi Colarossi）或「朱利安學院」（Académi Julian）等巴黎私人畫室的名聲而趕到。因為如此煌耀，致有大群的義大利、德國、美國，甚至日本的大畫家等都要來巴黎接受法國最孚眾望的教授，如葛斯塔夫・摩洛、科爾蒙、瓊・保羅・羅蘭或拉斐葉・柯倫等的指導、薰陶。他們的教化，在廿世紀竟被歪曲，說他們毀了十九世紀的歐洲藝術，甚至牽連到美國的藝術。若根據事實，他們是為世界藝壇吹進一股生命元氣，繁榮豐盛了整個世界的藝壇，其斐然成就應令後人欽敬！

註43：　西方以前不少畫家識字不多，學院派不可能有此現象。
註44：　有關這方面的對照，見《William Bouguereau》回顧展畫冊，Thérése Burollet所寫前言，關於「消防員藝術」（l'Art Pompier），作者對學院派已有較同情的態度，而非一味地抹殺。畫冊於1984年由小皇宮美術館出版。
註45：　以上觀點摘自T. Burollet之〈消防員藝術〉文中看法。
註46：　同上註。
註47：　這個時代也是所謂的「唯美時代」（La Belle Epoque），巴黎的一切，包括藝術都深深吸引世界各地的人，有人認為這是巴黎最繁榮的年代，「花都」之名遠播。

主導十九世紀法國畫壇得力者以十八世紀末十九世紀初的大衛為首要。大衛在一七七四年得羅馬大獎，赴羅馬之梅迪奇莊園——法蘭西學院潛修。六年中精研古代希臘與羅馬藝術。新古典主義在他手下光大。大衛也是非凡的教師，他所培養的學生成為十九世紀其繪畫理念的傳人。一七八九年法國大革命，雅各賓黨人主控大局。一七九一年頒佈法令，羅浮宮為美術館。一七九三年，法王路易十六與王后被斷頭處決。同年羅浮宮向大眾開放，法國平民初次見識王族貴冑所專享的藝術品真面目。大衛也是雅各賓黨要員，他對舊式學院進行改革，本人旋之被任命為新設的研究院院士。雅各賓黨行恐怖統治，社會動盪不安。一七九五年拿破崙乘亂而起，平定時局。大衛得拿破崙賞識，在他建議下一七九七年前中斷數年的羅馬大獎重行開辦。正統的羅馬大獎持續到　八六三年，此年起法蘭西美術院改革，不再裁決羅馬大獎。但原設獎目的、命題方式及選拔程序仍然保留多年。

十九世紀大衛諸門生中以安格爾的影響力為最大，他在一八○一年得羅馬大獎，其後成為新古典主義的掌門人和嚴格的學院教授。安格爾和他的門生堅守新古典教化並以之對抗時興的浪漫派。新古典主義的理想至安格爾的門生漸呈教條與僵化。十九世紀中葉以後學院派的格局已形成。一七九八年拿破崙遠征埃及時，同年設置一由十五人組成的沙龍評審團，決定入選與得獎作品。此方式直到一八八一年國家（官方）放棄對沙龍的控制時止。此年法國美術家協會設立。十九世紀中葉以後，正統的學院派與在野的藝術家對峙中，首先受創者是庫爾貝，接著是馬奈與隨之來到的印象派畫家們。當學院派勢力開始式微時，一八八一年馬奈終於獲得沙龍的二等獎，同年獲夢寐以求的榮譽軍團勳章。一八八二年他在沙龍展出〈弗利・貝傑酒吧間〉，官方再授予榮譽大勳章，隔年即病重而逝。馬奈在沙龍的獲獎與得勳章，象徵學院派左右畫壇的勢力正在瓦解。一八八一年畢卡索誕生，預示廿世紀最大的現代藝術創作者的到來。

年表因此以一八○一至一八八一年間的八十年為主，是法國學院派繪畫盛極而衰的一段。為使讀者便於對照，此表將八十年中之法國社會紀事與羅馬大獎獎題和得獎人並列，以簡約比較時代紀事與羅馬獎。得獎人除少數特別知名者外，今人都已陌生，但他們都是十九世紀法國繪畫中最傑出的年輕精英，得獎後隨即成為當時畫壇的知名之士。讀表時可以見到參加競賽羅馬大獎者以第一獎為重，為獲第一獎，不少已得二、三名的畫家仍在隔年陸續參賽，希望晉身為第一，因這才是真正的榮耀，也是到羅馬進修的先決條件。在此不厭其詳列出，因資料甚為難得。獎題與得獎人見於巴黎美院羅馬大獎專著。

年代	政經軍事文化藝術紀事	羅馬大獎話題與得獎人
1801	拿破崙軍佔領埃及後海戰被英所敗，陸戰也敗於英之同盟，至卡諾普一役再失利，法軍撤離埃及。	〈阿加曼農派遣使者向阿契勒乞求參戰〉 第一獎：安格爾（J.A.D.Ingres） 第二獎：孚替耶（Jules Antoin Vantier）
1802	拿破崙成為終身第一執政、統治法國。作家夏多布里昂出版《基督教的真諦》維萬一德龍（V.-Denon）男爵出版《下埃及和上埃及之旅》（其貢獻使羅浮宮之一館以他為名）	〈維斯帕西安的撒比奴斯和艾達尼勒〉 第一獎：孟鳩（Alexandre Menjaud） 第二獎：德坎普（G.D.J.Descamps）
1803	羅馬大獎獲獎人取消羅馬之旅，換取1000法郎的金額。	〈艾內背負其父安契斯〉 第一獎：勃隆戴爾（Mery-Jophe Blandel） 第二獎：夏色拉（C.A. Chasselat）

1804	拿破崙完成拿破崙法典 拿破崙自行加冕爲帝 大衛畫〈拿破崙加冕〉成爲皇帝第一畫家 （加冕圖於1808年完成） 格羅畫〈拿破崙訪加法鼠疫區〉	〈福雄之死〉 第一獎：奧德瓦爾（Joseph-Penis Odevaere） 第二獎：朗格羅瓦（J.M. Langlois）
1805	拿破崙大軍入德，於鳥勒穆一役勝奧。 英海軍在納爾遜指揮下勝法西聯合艦隊	〈德摩戴那之死〉 第一獎：勃阿色里耶（Fleix Boisselier） 第二獎：朗格羅瓦（J.M. Langlois）
1806	奧國承認拿破崙爲義大利王，德境諸邦以 拿破崙爲「保護者」。 神聖羅馬帝國在拿破崙威脅下告終	〈浪子回家〉 第一獎：勃阿色里耶（Fleix Boisselier） 第二獎：海姆（F.-J. Heim） 第三獎：卡米納德（A.-F.Caminade）
1807	法軍於芬德蘭一役大敗俄國 法俄結盟抗英。	〈戴塞-米諾陀爾之得勝者〉 第一獎：海姆（F.-J. Heim） 第二獎：卡米納德（A.-F.Caminade） 第三獎：基葉莫（A.-C. Guillemot）
1808	格羅男爵畫〈阿布奇的戰役〉，拿破崙擊 垮三次大同盟，主宰歐洲，分封其兄弟姊 妹爲佔領國之王。	〈安提歐丘斯的病因〉 第一獎：基葉莫（A.-C. Guillemot） 第二獎：德・尊尼（F.L. de Juinne）
1809	拿破崙創立以研究埃及考古物之埃及研究 所，編纂《埃及描敘》第一卷出版，接著 陸續出版21卷，至1828年最後一卷結束。 拿破崙與約瑟芬后離婚	〈普理安向阿契斯索回其子之體〉 第一獎：朗格羅瓦（J.M. Langlois） 第二獎：帕里爾（L.V.L. Palliére）
1810	拿破崙迎娶奧國公主瑪琍露易絲 格羅男爵畫〈金字塔戰役〉	〈阿契勒的憤怒〉 第一獎：德羅鈴（M.-M.Drolling） 第二獎：阿貝爾（A.-D.-J.Abel）
1811	羅馬之王（拿破崙子）出生 作家夏多布里昂出版《巴黎到耶路撒冷之 路》	〈里居羅讓出王位給拉塞德莫尼人〉 第一獎：阿貝爾（A.-D.-J.Abel） 第二獎：彼柯（F.-E.Picot）
1812	拿破崙以60萬大軍征俄，俄敗行焦土政 策，冬季法軍面臨酷寒，潰敗而返。	〈尤里西斯和鐵勒馬克殺死屏芮洛普的追求者〉 第一獎：帕里爾（L.V.L. Pallière） 第二獎：弗瑞斯提爾（H.-J.Forestier）
1813	俄、普、英、奧、西、瑞聯合抗法，來比 錫一役拿破崙大軍潰敗，法軍優勢盡失。	〈雅各伯之死〉 第一獎：弗瑞斯提爾（H.-J.Forestier） 　　　　彼柯（F.-E.Picot） 第二獎：杜馬（A.J.B.Thomes） 　　　　佑雄（J.B.Vinchon）
1814	拿破崙屢戰失利，聯軍入巴黎，致無條件 退位。 舊波旁王朝在聯軍扶持下重掌政權 拿破崙流放到厄爾伯島（l'île d'Elbe）	〈兒子們舉起勝戰的狄阿果拉〉 第一獎：佑雄（J.B.Vinchon） 第二獎：阿盧（J.Alaux） 　　　　里歐（L.E.Rioult）
1815	拿破崙潛回，行百日復辟，滑鐵盧一役再 敗，被流放到聖海倫島。首席畫家大衛流	〈向阿契勒投降的布里塞在帳篷中發現帕托克的 屍體〉

	亡到布魯塞爾。依據維也納條約，拿破崙對外戰爭所獲的藝術品應歸還原地。 盧森堡宮的收藏轉存填補羅浮宮美術館 路易十八登基爲法王	第一獎：阿盧（J.Alaux） 第二獎：柯尼耶（Leon Cogniet）
1816	德拉克洛瓦入巴黎美術學院，進格蘭畫室。 法王赦免流亡的弒君者（投票處死路易十六者）返國 保皇黨在選舉中失利 關閉法蘭西文物美術館	〈特洛城被圍時歐諾尼拒絕營救巴里斯〉 第一獎：杜馬（A.J.B.Thomes） 第二獎：朗克隆（F.F.Lancrenon） 　　　　許內茲（J.V. Schnetz）
1817	沙龍，創立每四年一次的歷史風景畫羅馬獎。此年畫題爲〈德莫克利特和阿伯德利坦人〉 第一獎：米夏隆（A.Michallon） 第二獎：勃阿色利耶（A.F. Boisselier） 第三獎：普巴特（A.A. Poupart）	〈海倫由其兄弟卡斯托和波留克斯交出〉 第一獎：柯尼耶（Leon Cogniet） 第二幾：杜伯阿（F.Dubois）
1818	巴黎盧森堡宮美術館開放。該館供展出法國當代藝術家作品，而在畫家死候五年或十年之間，作品便轉放羅浮宮美術館或外省某美術館。此規定並未嚴格執行，致最有名的畫在盧森堡宮長期留展，直到1937年此批收藏才分散。 聯盟軍撤出法國（阿享會議決定）	〈菲雷蒙和包西斯接見衆彼得和麥丘里〉 第一獎：海斯（N.-A. Hesse） 第二獎：古東（P.A. Coutant）
1819	傑里柯的〈梅柳絲之伐〉在沙龍展大獲成功	〈戴米斯托克勒逃到摩洛哥王阿德麥特處〉 第一獎：杜伯阿（F.Dubois） 第二獎：拉利維爾（C.P.Larivière）
1820	希臘反土耳其的獨立戰爭，畫家德拉克洛瓦帶頭響應，利於浪漫派的發展。 詩人拉馬丁發表《沈思集》 拿破崙之母以其子患病爲由，要求同盟准其返國被拒。	〈奧林匹克大賽中阿奇勒向內斯托要求智慧獎〉 第一獎：古東（P.A. Coutant） 第二獎：蒙瓦山（P.R.J.Monuoisin） 第三獎：拉利維爾（C.P.Larivière）
1821	拿破崙死於聖海崙島 建築上新哥德式（復興的哥德式）挑戰新古典主義風格 希臘獨立戰爭開始 此年歷史風景畫題〈蒲魯東劫走普羅塞賓〉 第一獎：雷蒙（J.C.J. Remond） 第二獎：維勒呢弗（L.F. Villeneuve）布爾喬亞（A.Bourgeois） 第三獎：培然（Alphonse Perin）	〈達麗拉出賣參遜給菲利斯坦人〉 第一獎：古東（P.A. Coutant） 第二獎：杜伯阿（F.Dubois） 第三獎：培然（J.B.S.A.Perin）
1822	德拉克洛瓦畫〈西奧的屠殺〉 保皇黨不得民心，設法加強其政治勢力。	〈奧瑞斯特和彼拉德〉 第一獎：從缺 第二獎：德拜（A.-H. Debay） 　　　　畢修（F.Buchot） 第三獎：諾爾伯蘭（S.L.Norblin）

1823	法國干預西班牙革命 史丹達出版《拉辛與莎士比亞》第一部份	〈艾亟思得以為找到死去的奧瑞斯的屍體，發現卻是克利田耶斯特的〉 第一獎：德拜（A.-H.Debay）、畢修（F.Buchot） 第二獎：弗榮（E.-F.Feron）
1824	查理第十登基 英國詩人拜倫在米索隆基逝世 德拉克洛瓦展出〈西奧的屠殺〉，表現有關希臘獨立戰爭中最殘酷慘烈的一頁。 傑里柯去逝 1824沙龍，史丹達爾（Stendhal）發動浪漫主義運動。	〈阿西彼亞德之死〉 第一獎：拉利維爾（C.P.Larivière） 第二獎：內瓊（Eligidor Naigeon）
1825	新古典主義畫家大衛死於布魯塞爾 史丹達爾出版《拉辛與莎士比亞》第二部份 歷史風景畫獎畫題為〈梅列亞柯的狩獵〉 第一獎：基盧（A.Giroux） 第二獎：伯拉斯卡撒（J.Brascassat）吉伯特（J.-B.Gilbet）	〈安提貢尼理葬波利尼斯〉 第一獎：諾爾伯蘭（S.L.Norblin） 第二獎：貝扎（J.L.Bejard）
1826	德拉克洛瓦完成〈米索隆基虛墟中的希臘〉	〈彼提亞斯·達蒙和暴君德尼斯〉 第一獎：弗龍（E.-F.Feron） 第二獎：丟伯瑞（F.X. Dupré）
1827	莎士比亞的戲劇在巴黎演出大獲成功 土耳其艦隊在納瓦蘭（Narvarin）灣為法英聯合海軍所敗，有利希臘獨立。	〈柯里歐蘭在佛斯克斯王丟留斯家中〉 第一獎：丟伯瑞（F.X. Dupré） 第二獎：弗雪雷（T.Vauchelt）
1828	西班牙畫家哥雅不滿當地政情自我放逐於法，逝於波爾多市，年82歲。對其後的法國繪畫有所影響。	〈尤里西斯和尼歐普陀林到林諾斯島上尋找菲羅克鐵特〉 第一獎：從缺 第二獎：裘迪（P.Jourdy）
1829	歷史風景畫獎題〈阿都尼斯之死〉 第一獎：吉貝爾（J.B.Gibert） 第二獎：福如（H.Fourau）波阿德萬（E.M. Poidevin） 希臘獨立成功	〈雅各伯拒絕交出班加曼〉 第一獎：貝扎（J.L.Bejard） 弗雪雷（T.Vauchelt） 第二獎：辛紐（E. Signol） 羅傑（E. Roger） 第三獎：修班（H.F. Schopin）
1830	七月革命，查理第十遜位，路易-菲利蒲·德·尼爾良繼王位。 雨果〈厄納尼〉，戲劇首演成功 法國進軍阿爾及利亞 巴爾札克出版《荒漠激情》	〈梅列阿柯應其妻之請重執干戈〉 第一獎：辛紐（E. Signol） 第二獎：修班（H.F. Schopin）
1831	沙龍改為每年一展 畫家瑪利哈陪隨馮·鬱格男爵到東方作為期兩年之旅。 德拉克洛瓦展出〈自由女神引領群眾〉，浪漫派繪畫已獲成功。	〈宗特人追逐阿契勒〉 第一獎：修班（H.F. Schopin） 第二獎：勃朗（P.A.Blanc）
1832	德拉克洛瓦追隨莫耐公爵到摩洛哥旅行路易－菲利普在凡爾賽內創設凡爾賽歷史美術館，所展作品以記載法國歷史大事的繪	〈戴塞為父所認〉 第一獎：弗朗德蘭（J.H.Flandrin） 第二獎：吉貝爾（A.P.Gibert）

	畫爲主。這些畫來自羅浮宮及其他皇宮，官方並向當代畫家荷拉斯、維爾內、德拉克洛瓦等訂購作品	第三獎：侯菲（H.D.Holfeld）
1833	歷史風景畫獎題〈尤里西斯和諾西卡〉 第一獎：帕里爾（R.E.G.Prieur） 第二獎：夏塞拉（H.J.St.-Ange Chasselat）基拉德（P.Girard） 第三獎：布都拉（E.F.Buttura）	〈摩西與艾然的蛇〉 第一獎：羅傑（E. Roger） 第二獎：龔麥拉（P.Comairas） 拉皖那（L.V.Lavoine）
1834	德拉克洛瓦展出〈室內的阿爾及利亞婦女〉爲其東方風情之主要作品	〈荷馬在希臘吟誦其詩〉 第一獎：裘迪（P.Jourdy） 第二獎：從缺
1835	拉馬丁（Lamartine）出版四大冊《回憶，印象，思考和風景—在一次東方之旅中》（1832～1833記事）	〈托比還父親以視力〉 第一獎：從缺 第二獎：盧蘭（L.F.M.Roulin） 勃朗夏德（C.O.Blanchard） 第三獎：勒羅瓦（J.B.A.Leloir）
1836	浪漫派作家繆塞出版《一個世紀的懺悔》 巴黎凱旋門落成典禮 學院派畫家德拉羅虛爲巴黎美院從事半圓劇場裝飾，至1841年完成。	〈摩西擊石〉 第一獎：帕佩蒂（D.L.F.Papety） 勃朗夏德（C.C.Blanchard） 第二獎：繆拉（J.Murat） 基格內（J.B.Guignet）
1837	歷史風景畫獎題〈阿波羅在阿德麥特家看守牧群，創製了七弦琴〉 第一獎：布圖拉（E.F.Buttura） 第二獎：拉奴也（F.H.Lanoue）賓奴維爾（J.A.Benouville） 第三獎：艾斯伯拉特（Esbrat） 凡爾賽歷史美術館開幕	〈諾亞的祭獻〉 第一獎：繆拉（J.murat） 第二獎：古圖爾（T.Couture） 布里塞（P.N.Brisset） 基格內（J.B.Guignet）
1838	法國干預墨西哥政治 羅浮宮展出西班牙路易·菲利普收藏500件，包括格列科、維拉斯蓋茲等作，對法國繪畫一特別是庫爾貝影響甚大。	〈聖彼得在廟前治癒一跛足人〉 第一獎：皮爾斯（I.A.A.Pils） 第二獎：杜瓦·勒卡謬（J.A.Duval-Lecamus fils）
1839	達格雷（Daguerréotype）照相法發明	〈在班加明的袋中找到的約瑟夫之酒杯〉 第一獎：艾貝爾（A.A.E.Hébert） 第二獎：盧鳥（P.-L.Roux）
1840	安格爾展出〈後宮女奴〉 巴黎巴士底廣場七月圓柱碑落成（紀念大革命而設） 拿破崙棺木運回法國	〈該尤·格拉許斯被上議院傳訊，出發到羅馬去〉 第一獎：布里塞（P.N.Brisset） 第二獎：勒布依（A.Lebouy）
1841	官方向德拉克洛瓦訂一件〈十字軍佔領君士坦丁堡〉置於凡爾賽宮 夏瑟里歐展出〈艾斯特的梳妝〉 歷史風景畫獎題〈亞當和夏娃被逐出地上樂園〉	〈約瑟夫的衣服呈給雅各伯〉 第一獎：勒布依（A.Lebouy） 第二獎：加拉貝（C.F.Jalabert） 諾丹（J.A.F.Nardin）

第一獎：拉奴也（F.H.Lanoue）
第二獎：勃朗夏德（T.C.Blanchard）西尼
爾（A.C.P.Cinier）

1842	拿破崙墓石在榮軍英雄館（今之軍事博物館）立 歐仁・蘇（Eugène Sue）出版《巴黎的祕密》大獲成功	〈撒姆爾祝福大衛王〉 第一獎：編奴里（V.F.E.Biennourry） 第二獎：丟孚（L.J.N.Douveau） 第三獎：巴里阿斯（F.J.Barrias）
1843	學院派畫家尤金・福羅蒙（E.Fromentin）首次旅行阿爾及利亞，成爲東方風情畫主要創作者之一。 法國歐馬勒公爵領騎5000人擄獲北非阿布德・埃・卡德酋長及其主要部落頭目、家族、衆二萬人，佔領此Smalah酋長宮殿、珠寶等。	〈厄迪帕斯從底比斯城自我放逐〉 第一獎：達美里（E.J.Damery） 第二獎：賓奴維爾（F.L.Benouville） 第三獎：克朗巴德（H.A.Grambard）
1844	亞力山大・杜馬出版《三劍客》 巴黎克呂尼（古羅馬人浴池改建）博物館落成	〈辛辛納都接見上議院的代表〉 第一獎：巴里阿斯（F.J.Barrias） 第二獎：勒呢普弗（J.E.Lenepveu）
1845	作家福樓拜爾到阿爾及利亞旅行 波特萊爾出版沙龍首集評論 亨利・繆吉（H.Murger）在 "LeCorsaire"刊登〈波希米亞人的生活〉 畫家荷拉斯、維爾內完成巨幅〈酋長一行人的擄獲〉此作係國王路易・菲力普爲凡爾賽歷史美術館之訂件。	〈審判廳裡的耶穌〉 第一獎：賓奴維爾（F.L.Benouville） 第二獎：卡巴內爾（A.Cabanel）
1846	夏瑟里歐承君士坦丁的回教領袖之請到阿爾及利亞旅行，此前一年他曾作此領袖之肖像。 巴黎朋奴維商場展出71幅油畫中有大衛10幅、安格爾13幅，波特萊爾爲此展作評。 歐洲經濟危機	〈亞歷山大之病〉 第一獎：從缺 第二獎：克魯克（C.A.Crauk）
1847	傑羅姆展出〈鬥雞〉確立了所謂新希臘或龐貝的風格 法殖民統治阿爾及利亞開始	〈維特里歐之死〉 第一獎：勒呢普弗（J.E.Lenepveu） 第二獎：勃德雷（P.J.A.Baudry）
1848	二月革命，第二共和建立 拿破崙之姪路易・拿破崙在十二月被選爲總統。 此年沙龍取消評審團，近5000件作品湧進展場。 馬克斯發表共產黨宣言	〈聖彼得在瑪琍家中〉 第一獎：從缺 第二獎：布朗傑（R.C.Boulanger） 　　　　布格羅（W.A.Bougureau） 第三獎：鳥瑟茲（C.G.Houseg）
1849	阿菲德・德歐登克（A.Dehodencq）訪安達盧西 福樓拜爾和麥心・丟・坎普（M.duCamp）到東方旅行 繆吉的〈波西米亞人的生活〉導引作曲家蒲契尼譜寫歌劇〈波西米亞人〉	〈尤里西斯被乳母尤里克利認出〉 第一獎：布朗傑（R.C.Boulanger） 第二獎：夏沙（C.C.Chazal）

此年歷史風景畫獎題為〈克羅同的米隆之死〉
第一獎：勒龔伯（C.J. Lecombre）
第二獎：庫宗（M.A. de Curzon）

1850	庫爾貝畫〈奧蘭的葬禮〉寫實主義繪畫之重要起點 巴爾扎克去世	〈阿拉克斯岸邊找到的哲諾比〉 第一獎：勃德雷（P.J.A.Baudry） 　　　　布格羅（W.A.Bougureau） 第二獎：賓恩（J.B.Bin） 　　　　馬約（T.P.N.Maillot） 第三獎：希弗拉（F.N.Chifflard）
1851	路易·拿破崙政變，施行專制，第二共和結束。 柯落在沙龍中獲好評 傑拉·德·涅瓦（G. de Nerval）出版《東方之旅》	〈培里克列在垂死兒子的床側〉 第一獎：希弗拉（F.N.Chifflard） 第二獎：賈寇摩提（F.N.Giacomotti） 　　　　雷維（E.Levy）
1852	福樓拜爾和麥心·丟·坎普的攝影照相集出版 拿破崙第三稱帝加冕行獨裁統治	〈傑爾女兒的復甦〉 第一獎：從缺 第二獎：弗西（F.Fossey）
1853	夏瑟里歐在沙龍展出〈古羅馬公共浴室〉 福羅拜爾出版《阿爾及利亞如畫之旅》影集 此屆歷史風景畫無人獲獎，次年再度舉行一次。	〈耶穌趕走廟前的商人〉 第一獎：從缺 第二獎：彼古（H.P.Picou） 　　　　德羅湟（J.E.Delaunay）
1854	遵從皇家法令，此年沙龍因次年五月的大博覽會而延後一年。 歷史風景畫獎題〈黎希達與梅里斯〉（取自魏吉爾的田園詩） 第一獎：貝納爾（J.F.A.F. Bernard） 第二獎：修維爾（T.N.Chauvel） 第三獎：夏奴（F.G. Chaigneau） 克里梅戰爭（至1856）	〈亞拉伯罕為三天使洗足〉 第一獎：賈寇摩提（F.N.Giacomotti） 　　　　馬約（T.P.N.Maillot） 第二獎：雷維（E.Levy） 第三獎：羅馬尼（C.E.Romagny）
1855	世界博覽會在巴黎舉行 英國展出前拉斐爾派大獲成功 庫爾貝設立寫實沙龍（Salon du Réalisme）以對抗官方沙龍拒展其〈奧蘭的葬禮〉和〈畫室〉。此兩作雖有名評論家香弗勒里（Champfleury）在《藝術家》上為文介紹，但觀眾仍反應冷淡。	〈小船上的凱撒〉 第一獎：從缺 第二獎：克列爾（J.F.C.Clere） 　　　　德寇尼克（P.L.J.de Coninck）
1856	傑羅姆與一群朋友造訪開羅，中有貝利（L.Belly）和貝謝爾（N.Berchère） 福樓拜爾的《君士坦丁堡》出版 福羅蒙坦（Fromentin）出版《沙哈拉沙漠的一個夏天》 巴黎合約	〈年輕托壁的歸來〉 第一獎：克雷蒙（F.A.Clément） 　　　　德羅湟（J.E.Delaunay） 第二獎：米謝（E.B.Michel）
1857	歷史風景畫題獎〈耶穌和撒馬利坦人〉 第一獎：迪迪爾（J.Didier）	〈拉扎爾的復活〉 第一獎：塞里爾（C.F.Sellier）

	第二獎：德・朋尼（C.O.de Penne）	第二獎：勒盧（L.H.Leroux） 朋納（J.F.L.Bonnat） 佳作獎：烏爾曼（B.Ulmann）
1858	福羅蒙坦出版《沙耶爾中的一年》	〈亞當和夏娃找到阿貝爾的屍體〉 第一獎：恩湟（J.J. Henner） 第二獎：烏爾曼（B.Ulmann） 佳作獎：勒費普弗（J.J.Lefebvre）
1859	波特萊爾《1859年的沙龍》評論文印行 德拉克洛瓦最後一次參加沙龍 法國及薩丁尼亞對奧作戰	〈柯里歐朗在孚爾斯克絲之王丟留處〉 第一獎：烏爾曼（B.Ulmann） 第二獎：勒費普弗（J.J.Lefebvre） 第三獎：利克斯（F.T.Lix）
1860	德拉克洛瓦在義大利大道的馬帝內畫廊展 出33件油畫	〈索福克莉斯爲其諸子控告〉 第一獎：米謝（E.B.Michel） 第二獎：萊蘿（F.J.S. Layraud） 第三獎：孟夏勃隆（X.A.Manchablou）
1861	歷史風景畫獎題〈西列呢的行軍〉（此獎 爲最後一次頒發） 第一獎：基拉（P.A.Girard） 第二獎：居雍姆（G.A.Guillaumet） 佳作獎：朋呢弗阿（A.H.Bonnefoy）	〈普里安之死〉 第一獎：勒費普弗（J.J.Lefebvre） 第二獎：勒羅阿（A.L.Leloir） 基拉（M.F.F.Girard） 佳作獎：羅伯・弗勒里（T.R.Fleury）
1862	安格爾展出〈土耳其浴〉 福樓拜爾出版《沙朗柏》（Salammbô）， 以古代非洲部落爲題的小說	〈柯里奧蘭腳下的維丟里〉 第一獎：從缺 第二獎：盧德（A.Loudet） 孟夏勃隆（X.A.Manchablou） 佳作獎：雷紐奧（A.G.H.Regnault）
1863	皇家命令設立「落選沙龍」，以展出沙龍 拒絕的畫家。 主導沙龍的維爾內去世 法蘭西美術學院改革，從此不再裁決羅馬 大獎 八月十三日德拉克洛瓦去世	〈約瑟夫爲其兄弟認出〉 第一獎：萊蘿（F.J.S. Layraud） 副　獎：孟夏勃隆（X.A.Manchablou） 第二獎：布爾喬亞（L.P.U.Bourgeois） 丟普依（P.Dupuis） 佳作獎：麥拉（D.U.N.Maillart）
1864	學院派畫家格雷爾畫室停辦 馬內兩畫在沙龍展未得好評 塞尙初參展沙龍落選	〈荷馬在西羅島上〉 第一獎：麥拉（D.U.N.Maillart） 副　獎：勒羅阿（A.L.Leloir） 第二獎：提里翁（E.Thirion）
1865	拿破崙第三旅行阿爾及利亞殖民地 馬奈〈奧林匹亞〉在沙龍展遭惡評 莫內畫〈草地上的午餐〉巨幅油畫	〈奧菲在地獄〉 第一獎：馬夏（J.L.Machard） 副　獎：基拉（M.F.F.Girard） 第二獎：賈克森・德・拉・雪弗勒斯 （M.L.F.J.de la Chevreuse）
1866	馬奈參加沙龍展落選 塞尙參展沙龍落選，寫信給法國美術總監 抗議沙龍的做法。 庫爾貝利用世界博覽會時自設畫展，與官 方的組展對抗。	〈戴提斯帶孚爾坎鍛造的兵器給阿契勒〉 第一獎：雷紐奧（A.G.H.Regnault） 格雷茲（P.P.L.Glaize） 第二獎：勃朗（J.Blanc） 第三獎：勃朗夏爾（E.T.Blanchard）

1867	世界博覽會在巴黎舉行，庫爾貝再自組寫實繪畫沙龍以抗議官方沙龍的甄選作品方式。 由拿破崙第三安插的哈布斯堡之麥西米連一世爲墨西哥皇帝被推翻後遭處決。馬奈以此事件爲題的畫作參加沙龍時，由於政治原因被拒絕。 波特萊爾去世 塞尙、畢沙羅、莫內、雷諾瓦、巴濟等參展沙龍落選	〈奧迪帕思戮殺賴猷〉 第一獎：勃朗（J.Blanc） 副　獎：烏班（L.P.Urbain） 第二獎：勃朗夏爾（E.T.Blanchard）
1868	左拉爲文讚譽馬內和畢沙羅參展沙龍品 庫爾貝拒絕入美術研究院，以抗議官方對藝術家的不公。	〈阿斯提帛納之死〉 第一獎：勃朗夏爾（E.T.Blanchard） 副　獎：勃朗-加藍（E.S.Blanc-Garin）
1869	蘇彝士運河開航，皇室參加慶典，畫家傑羅姆、貝謝爾、福羅蒙坦等式官方代表成員，得伊斯馬依邀請前往。	〈曼哈東的士兵〉 第一獎：梅頌（L.O.Merson） 副　獎：馬丟（P.O.Mathieu） 第二獎：維蒙（E.Vimont） 第三獎：西維斯特（J.N.Sylvestre）
1870	七月法向德宣戰（普法戰爭） 九月色當（Sedan）之役，法軍失利，帝國崩潰，另設政府以領導國家之防衛。第三共和建立。 庫爾貝拒接官方榮譽勳章，並發表給美術部長的一封公開信。	〈梅撒林之死〉 第一獎：勒馬特（J.F.F.Lematte） 副　獎：查理（A.C.Charles） 第二獎：馬格斯特（L.H.Marqueste）
1871	三月拿破崙第三和皇后歐琴妮流亡到英國的肯特郡 德軍進佔巴黎 巴黎公社成立，與設立在凡爾賽的政府對峙。公社顛覆，亂局結束，提爾（Thiers）任第三共和總統。 浮爾第歌劇〈阿依達〉在開羅初演 德意志帝國建立	〈奧迪帕斯向約卡斯特，艾鐵歐克勒和波利尼斯的屍體告別〉 第一獎：圖杜茲（E.Toudouze） 副　獎：維蒙（E.Vimont） 第二獎：勒弓特（J.A.J.Lecomte）
1872	普法戰爭結束，法盡最大努力賠款，政府沈重負債。 藝術家們公開抗議，反對由新的美術部來任命審查委員 雷諾瓦在沙龍落選	〈洪水的一幕〉 第一獎：費里爾（J.M.A.G.Ferrier） 副　獎：梅達（E.I.Médard） 第二獎：龔梅爾（L.F.Comerre）
1873	法面臨經濟破產，接著是六年的經濟不景氣。 馬奈在沙龍中獲得好評 塞尙畫〈現代奧林匹亞〉 高更開始作畫	〈猶太人在巴比倫被俘〉 第一獎：莫羅（A.N.Morot） 副　獎：德巴・彭松（E.B.Debat-Ponsan） 第二獎：東坦（E.J.Dantan）
1874	4月15～5月15日，30位被稱爲「印象派」者在卡普辛大道35號攝影家納達工作室舉辦第一次聯合展覽。 竇加的〈練舞〉以五千法郎賣出	〈地莫法尼之死〉 第一獎：貝斯納（P.A.Besnard） 副　獎：龔梅爾（L.F.Comerre） 第二獎：東坦（E.J.Dantan）

1875	米勒、柯洛，雕塑家卡波、作曲家比才逝世 年輕之印象派畫家組辦作品標賣，莫內畫價在165〜625法郎，雷諾瓦每幅100法郎，席勒50〜300法郎。	〈向牧羊人宣告（聖母懷胎）〉 第一獎：龔梅爾（L.F.Comerre） 副　獎：巴斯田・勒帕熱（J.B.-Lepage） 第二獎：貝朗傑（C.F.Bellanger）
1876	4月印象派第二次聯合展覽會參加者19人 貝爾發明電話機 莫內畫巴黎聖拉札火車站組畫共八幅（至1877年） 雷諾瓦畫〈煎餅磨坊的舞會〉 高更以一萬五千法郎賣下馬奈、塞尚、畢沙羅、席勒、杜米埃等一些畫。	〈普里安向阿契勒索求艾克托的屍體〉 第一獎：文克（J.Wencker） 副　獎：達仰-布維瑞（J.A.P.Dagnan-Bouveret） 第二獎：從缺
1877	庫爾貝於十二月卅一日逝於瑞士（因支持公社失敗後流亡該國） 愛迪生發明留聲機 印象派第三次聯合展覽會	〈佔領羅馬之後，帕彼留斯被一名高盧人辱罵〉 第一獎：夏譚（T.Chartran） 副　獎：弗里鐵（P.Fritel） 第二獎：古圖阿（G.C.E.Courtois）
1878	巴黎世界博覽會 杜列出版《印象派畫家》 杜比尼去世 馬奈在世界博覽會展落選 修拉進巴黎美術學院	〈奧古斯都在亞歷山大城探訪亞歷山大的墳墓〉 第一獎：修麥（F.Schommer） 副　獎：杜賽（H.L.Doucet） 第二獎：必朗（J.E.Buland）
1879	印象派第四次聯合展，參加者15人 愛迪生發明電燈 古圖爾、杜米埃去世	〈德莫斯戴涅之死〉 第一獎：勃藍投（A.H.Bramtot） 副　獎：必朗（J.E.Buland） 第二獎：彼修（E.Pichot）
1880	法國藝術家國家基金會設立，負責沙龍展覽行政 印象派第五次聯合展，參加者18人 左拉出版《新藝術評論集》 福樓拜爾、作曲家奧芬巴赫去世	〈尤里西斯與鐵列馬克在厄梅的木屋裡互相認出〉 第一獎：杜賽（H.L.Doucet） 副　獎：圖呂弗（G.Truffot） 第二獎：羅耶-里昂涅（F.N.Royer-Lionel）
1881	印象派第六次聯合展覽會，參加者13人 國家放棄對沙龍之控制，法國美術家協會成立 馬奈作品入選沙龍並獲二等獎 畢卡索於10月25日誕生	〈米娜娃平撫阿契勒的憤怒〉 第一獎：福尼爾（P.E.Fournier） 副　獎：東傑（H.C.Danger）

本名單依畫家外文字母序列。主要以十九世紀中葉與學院派關係密切之畫家為主。他們的師輩：安格爾、格蘭、彼柯等資料易得就不列入。本文中所提到之畫家可參讀此系略傳，以便了解其生平。

◆1.

阿摩里・丟瓦（AMAURY-DUVAL, Amaury-Eugènne-Emmanuel Pineu-Duval）1808年生於巴黎南郊的蒙撫須城，1885年逝於巴黎。

阿摩里・丟瓦是安格爾的學生，1872年出版《安格爾的畫室》一書，敘述他對該畫室的種種回憶。畫家自1830年起於沙龍展出，1831年獲得二等獎牌。同時代的評論家將他的作品與卡巴內爾和保羅・勃德雷等名家相比較。

阿摩里・丟瓦受到他老師安格爾深重影響，但未能獨創出大格局。在《安格爾的畫室》書中他也很自覺地提到：「他跟我談及（指其師安格爾）在我身上所看到的，也嘉獎我過得去的天資。他對我說：『你可能不會是一個……。』那時他做了一個舉起重物的姿勢，把手握得緊緊的。接著才又講：『一個米開朗基羅式的畫家……，但是』，說到此，老師又改變表情，帶著渾圓和優雅的姿態，續說：『您在天賦中有雅緻、謙遜的特質……，您將是一位令人喜愛的畫家。』」這是安格爾對他這位門生最直接的評論。

◆2.

奧古斯特（AUGUSTE, Jules-Robert，又名「奧古斯特先生」Monsieur Auguste）1789年生，地點不詳，1850年逝於巴黎。

奧古斯特是一位富有的珠寶商暨法國十八世紀藝術鑑賞家的兒子。他稍長喜愛洛可可風的藝術，這種藝術在當時已為人所嫌棄。1810年他獲得羅馬大獎雕刻獎，但在支持他的傑里科的建議下，他集中精力於繪畫。接著，在一段長遊東方，希臘、阿爾巴尼亞的旅行之後，於1820年回到巴黎。此時，他曾因與德拉克洛瓦有親密的交往而聞名。他的畫法較接近德坎普或迪亞茲，特別注意畫面的光澤。於旅行期間，他搜集了大批服飾與配件，並慷慨地借給著迷於東方的朋友德拉克洛瓦使用。奧古斯特後來也被認為是東方主義的畫家。

◆3.

巴里亞斯（BARRIAS, Félix-Joseph）1822年生於巴黎，1907年於巴黎去世。

巴里亞斯的父親是袖珍畫（細密畫）和瓷繪專家。他將兒子送到藝術學校雷翁・科尼耶的畫室學習。1841年，他開始在沙龍展出，於1844年獲得羅馬大獎。作為一個歷史畫家他持續不斷在沙龍展出六十五年，自古代、中古世紀的神話、歷史故事或當代的傳說取得靈思。

巴里亞斯為巴黎、倫敦和聖彼得堡的重要建築物作了許多壁畫。1859年獲榮譽勳章，以八五高齡去世。他的弟弟路易・愛倫斯特・巴里亞斯，是一位有名的雕刻家，也得到羅馬大獎，並獲榮譽勳章。

◆4.

勃德雷（BAUDRY, Paul-Jacques-Aimé）1828年生於波旁・旺德，1886年逝於巴黎。

圖見28頁

勃德雷年輕時師事沙托里，後進入巴黎美術學院德羅鈴教授畫室。1847年獲羅馬大獎第二獎。1850年更獲第一獎（與已知名的布格羅分庭抗禮）。

得獎後，赴義大利期間，他潛心研探文藝復興時代威尼斯畫家，特別是提香的作品。當時的文學家暨批評家波特萊爾並不十分欣賞他的才華，在一篇談1859年沙龍勃德雷參展作品〈維納斯的梳妝〉的文中寫道：「我們恐怕勃德雷先生只是一位高雅的人。」這樣的評斷，兩年之後，麥心・丟・康普也附和了，他在評1861年勃德雷參加沙龍展出的〈夏洛特・柯戴〉說：「我們一看到勃德雷先生的畫，很快就知道，他在藝術上只有一些層次平庸的想法。」

儘管評論家對他的畫有看法，但自義大利回法國後，勃德雷迅速成為一位極為著名的肖像畫家。1857年他第一次參加沙龍就獲二等獎牌。隨即得到許多私人府宅的訂件，並於1866～1874年負責巴黎歌劇院休息大廳的裝飾。他的成功，使其在1869年成為軍官榮譽勳章的得獎人，1875年

又獲得更高的司令官榮譽勳章。勃德雷去世時五十八歲，來不及完成他為巴黎先賢祠所作的以〈聖女貞德〉為題的裝飾畫。1886他去世之年，巴黎美術學院為他籌組了一個回顧展。

◆5.

圖見33、59頁

貝朗傑（BELLANGE, Joseph-Louis-Hippolyle）1800年生於巴黎，1866年於巴黎逝世。

　　貝朗傑十六歲開始習畫，是在名師格羅的監護之下。由於受友人石版畫家夏雷的影響，他學習版畫，作了幾幅石版畫描繪幾個穿士兵服裝的人。接著他專注於軍事油畫。1822年起開始在沙龍展出。他是第一個接到凡爾賽宮軍事美術館訂畫的畫家，繪製了十四幅軍事畫，即時獲得極大的讚譽。〈操練場一日巡禮〉是1862年與阿德利安·鬥扎茲合作的，現存展於羅浮宮。1836至1852年間出任盧昂美術館館長。1834年獲得騎士榮譽勳章，1861年昇得軍官榮譽勳章。

◆6.

圖見81頁

貝利（BELLY, Léon-Adolphe-August）1827年生於聖·歐梅，1877年逝於巴黎。

　　貝利先在彼柯的畫室短暫逗留，後轉隨風景畫家康斯坦·特洛揚學習。他也同時受到德坎普和瑪利哈的影響，1849年移居巴松。1850年第一次到東方，隨行的有地圖繪製員蘇爾西和作家愛德華·德雷瑟，同造訪了黎巴嫩、巴勒斯坦和埃及。1853年，愛德華·德雷瑟出版了《受咀咒的城市：索多姆、哥摩爾、瑟伯姆、阿達馬、左阿之旅》。貝利則在沙龍展出繪寫貝魯特、開羅、那不勒斯的風景畫。

　　貝利又於1855-1856及1857-1858年間兩度重遊埃及。畫巨幅作品〈前往麥加的朝聖者〉獲沙龍一等獎章，此畫由國家收藏並展於盧森堡宮美術館。1862年結婚以後，他只在法國境內旅行。但除了繪諾曼第或索隆涅的風景外，仍繼續追憶東方，畫出充滿東方風情的作品參加沙龍。1867年他創作唯一的歷史大畫〈尤里西斯和海妖們〉為國家收藏，再送其家鄉聖·歐梅的美術館展出。貝利於1862年獲榮譽勳章。

◆7.

貝謝爾（BERCHÈRE, Narcisse）1819年生於艾當普，1891年逝於安尼爾。

　　貝謝爾是東方主義畫家雷蒙的學生，在巴黎美術學院只待了很短的時間，因想望能去羅馬，就參加1841年的歷史風景畫大展，但未獲入選。

　　風格上，他先受巴比松畫派的影響。1849和1850年，他到埃及、敘利亞、小亞細亞、土耳其、希臘，在長時間的旅行之後，發現自己的職分還是表現東方風情。1856年他陪傑羅姆再到埃及，1860年又重遊，被費迪南·德·雷瑟普甄選為蘇彝士運河公司的畫家和素描家。他把旅行的經歷也描寫入1863年出版的〈蘇彝士沙漠—在伊斯特米的五個月〉的散文中。1869年，與傑羅姆、福羅蒙坦、杜尼敏、基勇姆和藝術報發行人查理·布朗等人參加歐琴妮皇后剪綵的蘇彝士運河開航式。他對東方的沈迷帶給他諸多成功。貝謝爾在沙龍上獲數面獎牌，並於1870年得榮譽勳章。

◆8.

圖見28、101頁

波納（BONNAT, Léon-Joseph-Florentin）1833年生於巴黎，1922年逝於蒙須的聖·艾羅（瓦斯）鎮。

　　波納年輕時代有部分在馬德里度過，追隨馬特阿左門下，回巴黎後進入雷翁·科尼耶畫室，接著是德拉克洛瓦畫室。自1857年開始在沙龍展出，成為當時最有名的肖像畫家。他同時是歷史畫家。深受西班牙畫派，特別是黎貝拉和維拉斯蓋茲畫的影響，也受義大利十七世紀波隆尼畫派的啟發。

　　波納是學院派負盛名的畫家，一生事業輝煌。他又是一位大收藏家，擁有達文西、米開朗基羅和拉斐爾的素描。他把這批收藏捐贈給故鄉拜雍市，陳列於後來設立的波納美術館。

◆9.

圖見12、14、15、17、21、49、81、99、102、106、161頁

布格羅（BOUGUEREAU, Adolphe-Willam）1825年生於拉·羅歇爾，1905年逝於該城市。

　　布格羅係一酒商的兒子，自幼在拉·羅歇爾受教育，直到1846年才到巴黎，進巴黎美術學院彼柯的畫室。1848年獲羅馬大獎二等獎。1850年與勃德雷同獲第一獎。他在羅馬停留四年，回巴黎

後，於1854年的沙龍展出〈殉難者的勝利〉此畫由國家購藏，1856年展於盧森堡宮美術館。此後他的聲名與財富接踵而來，美國的收藏家為他的作品競相爭價。他持續不斷在沙龍展出，直到1905年逝世為止。他已成為學院派最著稱的畫家之一。

布格羅的畫極精微細緻。菲利普‧德‧先尼維爾談到：「像布格羅這樣的人真該有一些！你可以不喜歡，但如果不承認他們手指運作下是何等驚人的完美，那就不公正了，法國繪畫傳統都在此。」

布格羅一生全奉獻於繪畫，1904年一場疾病突發，回到故鄉，次年以八十高齡去世。

一九八四年巴黎大皇宮國家畫廊曾舉辦他一次盛大的回顧展，被認為是對學院派畫家恢復名聲的表示。

◆10.

布朗傑（BOULANGER,Gustave-Charence-Rodolphe）1824年生於巴黎，1888年於巴黎逝世。

圖見69、75頁

羅道夫‧布朗傑與浪漫派路易‧布朗傑並非同一人，他是保羅‧德拉羅須的學生，1849年獲羅馬大獎第　獎。1848年他在沙龍展出〈戲豹的印度人〉和〈摩爾人的咖啡館〉，作為新古典主義風格的歷史畫家，他也投入東方風情的描寫。1882年，布朗傑成為美術學術院的院士。〈拿破崙皇家吹笛人的排演〉是他畫巴黎中心蒙田大道拿破崙王子龐貝式宮殿裡真實的一景。此宮殿以磚和矽漿建造，傑羅姆也作有壁畫在此，重建想像中的新古典。

這個時代所謂新古典主義究竟為何？都雷‧布傑在談及1861年沙龍時說：「這是真正的節慶，此類古色古香的贗品，都是依據自然，並以真人穿上古裝而模擬出來的。我們真的誤以為是法蘭西喜劇院的戴奧菲‧高替耶先生和男女演員們穿著他們所扮角色的戲服，演練著古代人的姿容和架式。這些人物和這座羅馬式的宮殿是多麼合成一氣。古典式的喬裝配置上現代人的頭又是多麼相稱。還有，有趣的是看到傑羅姆先生的希臘玩意兒，差不多跟油畫一般有力呢！」

◆11.

卡巴內爾（CABANEL, Alexandre）1823年生於法南蒙帕里耶市，1889年逝於巴黎。

圖見45、104、148頁

卡巴內爾於1840年入巴黎美術學院，成為彼柯的學生。1844年開始在沙龍展出。1845年獲羅馬大獎。他是歷史畫家和肖像畫家，卻仍維繫著偉大的古典繪畫的傳統。卡巴內爾的作品廣獲成功，官方和私人都手相訂購。拿破崙三世私人收藏了他展出於1863年沙龍的〈維納斯的誕生〉。1855年卡巴內爾就已得騎士榮譽勛章的提名。1863年，則獲選為研究院院士，並成為巴黎美術學院的教授。他的學生中知名的有勒帕熱（因其知如何在學院畫風裡融進印象主義色彩）、科爾蒙、德巴—蓬松、弗里安、勃朗夏（1866，1867，1868年獲羅馬大獎）、傑維克斯和羅瓦耶。

作家和批評家奧大維‧米爾勃說他：「一隻熟悉變幻造形的手，巧玩線條的特性，一種符合於羅馬大獎的精神，和一只攝影師的眼睛，這就是卡巴內爾先生。」卡巴內爾是印象主義的死敵，與傑羅姆同樣，特別憎厭馬奈。他在沙龍定期展出，直到逝世。

◆12.

夏瑟里奧（CHASSERIAU,Théodore）1819年生於聖‧多明哥，1856年逝於巴黎。

圖見77、79、80、81、97、118、119、120、121頁

夏瑟里奧很早就開始藝術生涯。經由阿摩里‧丟瓦的引介，十四歲即進入安格爾的畫室。1836年十七歲時第一次參加展覽。〈貞潔的蘇珊〉在1839年的沙龍展出，呈顯了他藝術的早熟。夏瑟里奧一直恪守安格爾線條的嚴謹，但神往於德拉克洛瓦色彩的富麗。1846年他赴北非旅行，深深激勵了他的藝術。所作東方風情的繪畫常與德拉克洛瓦相提並論。

1853年，夏瑟里奧在〈古羅馬公共浴室〉一畫裡又找回早年的繪畫特質，此畫為官方收藏，後入盧森堡宮美術館，現展於羅浮美術館。1855年他以〈高盧人的抗衛〉參展世界博覽會，與會者都是法國近廿年著名畫作，此畫不甚獲好評。批評家認為這畫與格列爾1858年作的〈被奴役的羅馬人〉一樣，以作為一個古典主義畫家說來，那樣的構圖太特殊，顏色太顯亮，出人意外。

夏瑟里奧逝世於三十六歲英年，來不及完成〈後宮內室〉此畫先已得文學評論家高替耶熱烈讚揚。他去世後數日，保羅‧豪茲悼念說：「哀哉，播種人在收穫之前走了……。」

◆13.

圖見158頁科尼耶（COGNIET, Léon）1794年生於巴黎，1880年於巴黎逝世。

科尼耶是格蘭的學生，1817年得羅馬大獎，是風格接近德拉羅須的歷史畫家。他後來成為名肖像畫家雷翁·波納的老師。科尼耶1824年以〈馬利歐在迦太基的廢墟〉一畫成名，此畫現展於土魯斯美術館。1846年，獲榮譽勛章，並展出他最著名的作品〈丁多雷為死去的女兒畫像〉。1849年入研究院，人們感謝他為羅浮宮的兩個大廳作裝飾，所畫取材於拿破崙出征埃及的戰役。官方也向他購買數幅油畫，供凡爾賽歷史美術館藏展。

◆14.

圖見36、128頁康斯坦（CONSTANT, Jean-Joseph-Benjamin，一般稱Benjamin Constant）1845年生於巴黎，1902年在巴黎逝世。

康斯坦年輕時代有部分在土魯士度過，進該城的美術學校。1866年他到巴黎，入美術學院繼續學業。1867年追隨卡巴內爾門下，1869年第一次展於沙龍。1870年戰爭時入伍。之後旅行西班牙，於格納達認識福爾東尼。一次的摩洛哥之旅後，他在風格上有了決定性的轉變，成為東方主義的畫家。

1880年以後，康斯坦致力於肖像畫和裝飾。他為英國維多利亞女王和俄國亞歷山大王后畫像，也替當時藝術家的大贊助人——羅浮大百貨公司的創建者阿菲德·舒夏作肖像。

◆15.

圖見89頁科爾蒙（CORMON, Fernand-Anne-Piestre）1845年生於巴黎，1924年於巴黎逝世。

科爾蒙在比利時開始藝術的養成，受歷史畫家波太爾的監督。稍長，回巴黎入卡巴內爾畫室，也就教於尤金·福羅蒙坦。1863年第一幅參加沙龍的畫〈穆罕默德之死〉即受福羅蒙坦影響。此後又畫了其他東方風情的畫。再則，又轉繪一些令人聯想到史前時期的畫。他的最有名之巨幅油畫〈該隱之逃亡〉現藏展於巴黎奧塞美術館。

科爾蒙較後成為巴黎美術學院的老師。羅特列克曾是他畫室的學生。科爾蒙隨後又晉升為研究院的院士。受託為巴黎小皇宮和自然歷史博物館作裝飾。

◆16.

圖見3、11頁古圖爾（COUTURE,Thomas）1815年生於桑里，1879年逝於維里爾·勒·貝爾。

古圖爾是修鞋匠的兒子。1831年進巴黎美術學院，成為格羅的學生。1835年格羅去世後，他追隨德拉羅須。經過六次的徒勞嘗試，終於在1837年得到羅馬大獎第二獎。1840年開始參展沙龍，作有歷史主題的繪畫，也繪作肖像。1847年以〈墮落時代的羅馬人〉一畫贏得名聲，獲第一等獎牌。其代表作〈墮落時代的羅馬人〉現藏展巴黎奧塞美術館。

古圖爾在沙龍按期展出只到1855年為止，之後自己專心作多種研究。一些官方重要的訂件畫都沒有完成。他大半的時間獻身於教學，先是巴黎，後是故鄉桑里鎮。1860年結婚以後，他又遷居維里爾·勒·貝爾鎮，過安靜不受干擾蒔花移草的日子。他學生中最有名聲的是馬奈和夏宛。由於古圖爾教學非常嚴格專制，馬奈短期跟隨他後即離去，從此在參加沙龍展時屢受挫折。

◆17.

圖見166頁達仰·布維瑞（DAGNAN-Bouveret, Pascal-Adolphe-Jean）1852年生於巴黎，1929年逝於昆西。

達仰是傑羅姆的學生，1876年得到羅馬大獎第二獎，並在同年以兩幅神話題材的畫參展沙龍。較後，他轉呈現當代生活的場景，以某種特殊的精神來描寫，特別是以〈攝影師家中的婚禮〉的一組畫最受人注目，現藏展於里昂美術館。達仰在友人勒帕熱的影響下，也嘗試了幾幅宗教畫。他是法國貴族社會中極為知名的肖像畫家，繪畫生涯十分輝煌。（按：達仰也是徐悲鴻在巴黎美術學院學習時的老師。）

◆18.

圖見150頁鬥扎茲（DAUZATS,Adrien）1804年生於波爾多，1868年逝於巴黎。

鬥扎茲接受的是風景畫家的養成教育。當時，泰勒男爵從事「古老法國如詩如畫之旅」的活動，鬥扎茲是參與者之一。由於這個機會得以在全法的各個地區作無數的速寫。接著他造訪西班牙、葡萄牙、埃及和小亞細亞，帶回多樣可入畫的題材。他是位多產畫家，卻時時保持嚴謹的作畫態度，連極微小的細節都十分留心。他的畫色澤飽滿，濃烈。自1831年到去世爲止，他定期地在沙龍展出。

◆19.

德巴·蓬松（DEBAT-PONSAN, Edouard-Bernard）1847年生於土魯士，1913年逝於巴黎。

德巴·蓬松是卡巴內爾的學生。1873年獲羅馬大獎第二獎。漸成知名的肖像畫及學院派畫家。曾被任命爲法國藝術家協會的主席。他的著名畫作〈按摩〉現藏展於土魯士美術館。此畫古典主義技巧和東方主義色彩兼具，特別是畫中黑人和白人膚色的對照，頗引人入勝。

◆20.

德坎普（DECAMPS, Alexandre-Gabriel）1803年生於巴黎，1860年逝於楓丹白露。

圖見25、112頁

德坎普在進入阿貝爾·德·彼究的畫室前，師從歷史畫畫家艾田·布修，此人是他童年朋友菲利貝的父親。德坎普初進一般學校，但不久就放棄普通課程，迅速成爲名聲響亮的畫家。他遍遊瑞士和法國南部。1827年得官方任務，爲期二年中旅行希臘、土耳其，與海戰畫家加尼雷合作，負責收集那瓦蘭戰役的各種資料。此次旅行激勵了他著手從事東方風情最著稱的幾幅畫，如〈卡基長官〉、〈史宏恩的警察首長〉、〈外出巡邏〉、〈土耳其巡邏隊〉等。德坎普又是位善畫猴子的能手，以〈機靈的猴子〉最爲人所知。

畫家在義大利之旅後又繪作不少風景畫，但他希望自己還能是一位歷史畫家（按：在當時藝壇重歷史畫，風景畫家地位不高，甚至被瞧不起，他們只屬次要畫家）就在1834年的沙龍展出〈辛普人的失敗〉，又於1845年推出一組咄咄逼人的描述大力士參孫故事的素描。觀衆對這組素描反應極爲熱烈，波特萊爾好評地說：「德坎普先生爲參孫奇異的詩篇作了壯觀的插圖和堂皇的繪飾。這組素描人們或可譴責幾道牆、幾個物件畫得太逼眞，還有色料和鉛筆混用得太精細奇巧，也許一些新的繪畫意念讓畫面看來太過明亮，但仍然是這位天才畫家給我們最美好驚奇的畫，我們相信畫家會準備再爲我們展出其他。」

德坎普雖然享有盛名，但有二年停筆。他的某些畫作被甄選展於世界博覽會，極受歡迎，如此又鼓舞他重執畫筆。

◆21.

德歐登克（DEHODENCQ, Edme-Alexis-Alfred）1882年生於巴黎，1882年逝於巴黎。

圖見151頁

德歐登克是雷翁·科尼耶的學生，1844年以一幅宗教作品〈聖·賽西勒〉首次參展沙龍。1846年得到一面第三獎牌。1849年，他旅行阿爾及利亞和西班牙，接著到摩洛哥。於是放棄他以歷史和宗教出道的畫題，改畫西班牙平民生活和東方風情的景物，這些畫都十分強烈有力，在法國造成轟動。他的兒子愛德蒙1860年在西班牙出生，也成爲畫家，長於靜物和風俗畫。

◆22.

德拉羅須（DELAROCHE, Hippolyte，外稱：Paul）1797年生於巴黎，1856年於巴黎逝世。

圖見17、50、71、73、74、75、143頁

德拉羅須是風景畫家瓦特列的學生。1817年，參加羅馬大獎歷史風景畫競獎未獲入選，於是放棄風景畫進入格羅的畫室。1822年第一次參展沙龍隨即成爲當時最著名的歷史畫家之一。1837年被任命負責巴黎美術學院半圓劇場的裝飾工作，他繪製一幅十分龐大的構圖，長27公尺，畫出歷史上著稱的畫家、雕刻家和建築師，十分壯觀。

1857年德拉羅須去世後的一年，借其回顧的機會，評論家高替耶注意到德拉羅須並沒有畫家的天然稟賦，他的成功在於他的努力不懈和思考。十年之後，多雷·布傑在世界博覽會的評論上如此寫著：「保羅·德拉羅須是一個非常用腦筋的人，一點都沒有藝術家的隨興本能。他投入繪畫事業，是以頭腦畫畫。」1859年一篇報導外省美術館的文章上，克列蒙·德黎斯談到南特美術學校美術館所展德拉羅須的一些畫作時寫著：「我仔細檢驗這些作品的作者盛名何來？全都來自理智

的斟酌和反覆的思量，來自不斷堅忍的工作，沒有經過再三推敲的東西是不存在的，到處都是苦心經營的痕跡，沒有一點來自才情，似乎德拉羅須是為職責而畫畫。」

上述論點可以知道當時藝評家都受到著名作家和評論家高替耶的影響，頗有人云亦云的傾向。實際上，把這個缺點看成是德拉羅須一人的問題，不如看成是整個學院派的問題。再則，說德拉羅須沒有畫家的天然稟賦也並不公平，學院派時代畫家的天然稟賦就是寫形能力，選擇畫家幾乎也以此為標準。高替耶等比較欣賞逐漸強勢的浪漫派，對古典學院的理性、冷靜、孜孜營造畫面完美也漸感不耐，這是完全可以理解的。

德拉羅須是當代最具盛名的畫家之一。他輕視沙龍虛榮浮華的一面，認為繪畫的成功並不需要這個活動，沙龍展出的畫可能很快就被人遺忘，這可看到他有真正的藝術家本色。

◆23.

圖見160頁

德羅涅（DELAUNAY,Jules-Elie）1828年生於南特，1891年逝於巴黎。

德羅涅1848年進入巴黎美術學院，1853年獲羅馬大獎二等獎，同年首次參加沙龍。1856年奪得羅馬大獎第一獎。德羅涅受其師依波利特・弗朗德蘭的影響，特別致力於歷史畫和裝飾。有：南特市的聖母往見會教堂、聖瑪麗教堂、巴黎的聖・法蘭索・扎維爾教堂及行政法院的幾個廳室，還有未能完成的忠烈祠壁畫〈阿提拉和聖・簡涅維也弗〉的裝飾工作。

他擁有一光采的官方畫家的生涯，但停留在過度的古典的完美階段，只有在草圖和某些肖像畫中能顯示他的創意。

◆24.

德泰耶（DETAILLE,Jean-Baptist-Edouard）1848年生於巴黎，1912年於巴黎逝世。

他自幼年即顯其繪畫的天賦，十七歲進入名家梅松尼爾的畫室學習，1867年開始參展沙龍。1868～1869年，他旅行西班牙和阿爾及利亞。回巴黎時正值法德宣戰，在戰爭期間，他在巴黎附近服國民警衛員役。期間，並與好友阿爾芳思・尼維爾共同研習繪畫。戰爭，讓他有機會收集完整的各式軍服和配飾，擺畫室中供繪畫最細微處時參考。從此專注於精確的軍事畫描繪。這些作品現收藏在巴黎軍事美術館中。

德泰耶是十九世紀法蘭西畫派最為人所知的軍事畫畫家。

◆25.

圖見126、127、130頁

德曲（DEUTSCH,Ludwig）1855年生於維也納，1935年逝世，不詳。

德曲係歸化法國的奧國人。他開始習畫於維也納美術學院，然後到巴黎進入羅倫的畫室。他參展於沙龍，在一次旅行埃及後，成為知名的東方情調畫家。德曲追求形式，屬傑羅姆畫系，在十九世紀中是相當突出的。

◆26.

圖見33、35、37、39、80、150頁

弗朗德蘭（FLANDRIN, Hippolytle-Jean）1809年生於里昂，1864年逝於羅馬。

弗朗德蘭的整個家庭都喜愛藝術。父親熱烈鼓勵兒子們學畫。兄弟中瓊・保羅和奧古斯特都走繪畫的路子。1829年以前，依波利特・瓊・弗朗德蘭就讀於里昂美術學院。廿歲時，與弟弟瓊・保羅一起步行來到巴黎。在極度貧困的生活情況下，受教於安格爾，準備羅馬大獎的競賽。1832年終獲第一獎。次年得以造訪義大利。其弟也於1834年得羅馬獎的歷史風景畫獎，也前往羅馬。1835年，他再遇老師安格爾，此年安格爾任梅迪奇莊園主任（也即是羅馬法蘭西學院院長）。

他於1839年返法。旅居羅馬期間，認識了基督教，遂放棄歷史畫改以宗教畫為題。弗朗德蘭負責裝飾聖・賽弗蘭的聖・約翰小教堂，聖・日爾曼・戴・佩瑞的教堂。尼姆的聖・保羅教堂，以及聖・文生・德・保羅的教堂（這些裝飾畫工作在1840-1853年間），1856至1861年他又補充巴黎聖・日耳曼教堂的裝飾及至完成。弗朗德蘭同時是位名聲響亮的肖像畫家，以回絕多於二百件以上的訂畫而聞名。

畫家因青少年時極度窮困，營養不良致身體羸弱，1863年由家人陪同前往羅馬休養。六個月後不幸感染天花。1864年以55歲過世。

圖見100頁

◆27.

弗里昂（FRIANT, Emile）1863年生於迪也茲，1932年逝於巴黎。

　　弗里昂曾在巴黎美術學院卡巴內爾畫室學習。於1882年第一次在沙龍展出。1883年獲羅馬大獎第二獎。官方購其最知名的一幅畫。〈萬聖節〉，展於盧森堡宮美術館。法國名裝飾畫家弗以亞十分讚賞畫中人物所持的花束，認為在傷感情調和平凡的主題下顯示了畫家真正的才華。

圖見120、122頁

◆28.

福羅蒙坦（FROMENTIN,Eugene）1820年生於拉‧羅歇爾，1876年逝於聖‧摩里斯。

　　福羅蒙坦為醫生之子，年少時準備從事法律。1843年決心改行走繪畫之路。他的父親是位大藝術愛好者，曾在貝爾坦門下習畫，就將他送至貝爾坦的學生風景畫家雷蒙的畫室。福羅蒙坦不久倦於古典的風景，遂離開雷蒙轉入受德坎普影響的浪漫派風景畫家卡巴的畫室。1844年，瑪利哈的東方風情畫令他神往，於1846年赴北非第一次旅行，而於1847年首次參展沙龍，畫題取於與阿爾及利亞相關者。1848、1852年他兩次遊該地，從此被列為是東方主義的畫家。

　　他曾出版兩冊描寫非洲的書。1875年旅行比利時、荷蘭之後，又寫《昔日的大師》發表於1876年《兩個世界的雜誌》。他後來成為沙龍的評審，是唯一能坦護寫實主義庫爾貝的畫家。

　　1855年，他再到阿爾及利亞，與後來成為象徵派大家的格斯塔夫‧摩羅共一畫室，並成為摩羅的親密友人，於56歲時死於意外。

◆29.

加雷（GALLAIT, Louis）1810年生於圖爾奈，1887年逝世於布魯塞爾。

　　加雷屬比利時著名的歷史畫家，曾在巴黎德拉羅須畫室學習。他的作品曾展於歐洲的一些大城，被視為比德拉羅須更年輕的一代，介於古典主義和浪漫主義之間的代表，很受群眾的喜愛。

圖見18、20、21、24、27、40、82、84、88、94、124、125、126、128、134、135、136、137、149頁

◆30.

傑羅姆（GEROME,Jean-Leon）1824年生於維蘇，1904年逝於巴黎。

　　傑羅姆係金銀匠之子。1839年入德拉羅須畫室前，曾在維蘇的高中研習素描。很快地成為德拉羅須最得意的門生，於1844年伴隨其師旅行義大利。義大利停留一年後，轉到格雷爾門下繼續研習。他並沒有得羅馬大獎，但1847年即開始參加沙龍，以〈鬥公雞〉一畫獲得一等獎牌。評論家戴歐菲‧高替耶於報上刊登文章熱烈讚揚，認為是一傑作。傑羅姆以此畫一舉成名。

　　〈鬥公雞〉的成功，鼓勵了傑羅姆繼續這類畫作，而格雷爾畫室的多位學生也競相模仿。高替耶很欣賞這種新風格，名之為「新希臘」或「龐貝式」，原因是畫家們自古希臘陶瓶上繪有的圖樣及早期羅馬式建築的壁畫上取材聯想衍生而出的風格。他的〈鬥公雞〉一畫現藏展於巴黎奧塞美術館。

　　1847年在沙龍展出獲得大獎之後，傑羅姆得許多重要的訂畫，有工藝美術館的裝飾，1852年聖‧賽維蘭教堂的禮拜堂裝飾，1855年世界博覽會的裝飾，1858年巴黎蒙田大道拿破崙王子龐貝式宮殿裡的壁板畫等。1855年他展出大畫〈奧古斯特的世紀和耶穌的誕生〉有人以二萬法郎的重金購去。

　　1856年傑羅姆與四位友人旅行埃及，在當地停留了八個月，找到諸多東方風情畫景的靈感。他的作品因此結合了細緻的東方風情，新古典主義歷史畫的壯觀，拿破崙時代的主題，以及穿著當時人服裝的十七世紀場面等等趣味。傑羅姆1863年被任命為巴黎美術學院的教授，執教了卅九年，直到去世前兩年才離開該校畫室。

　　傑羅姆在1878年也投身雕塑的創作，但他重名利，生活奢華，使他也必須繼續賣畫支付。他的晚年大部分時間致力於對抗印象主義，特別是針對馬奈。他成了學院主義最勇猛的捍衛者，卻是印象主義最可憎的誣蔑者。傑羅姆是他時代最著名的幾位畫家之一，但榮耀並未讓他永生。死後，他的畫被反學院者沈重的打擊。近些年人們重新對他作品關懷，然還是有許多人對他太工整的寫形覺得反感。

◆31.

圖見100、105、
107頁

傑維克斯（GERVEX,Henri）1852年生於巴黎，1929年逝於巴黎。

他是卡巴內爾及福羅蒙坦的學生。1873年起開始在沙龍展出。傑維克斯是學院派中罕見傾慕印象派畫家者，曾設法讓馬奈參展沙龍。他自己也嘗試過一段印象主義的畫法，自覺徒勞，而決心專志於學院主義。他接獲許多官方的訂畫，特別是巴黎市政廳的天花板和喜歌劇院休息大廳的裝飾。1878年，他以〈羅拉〉一畫引起群意嘩然，因不道德的理由，被沙龍拒展。但〈羅拉〉此畫與〈培歐醫生在聖・路易醫院〉同為社會寫實主義的大作。

◆32.

吉羅德（GIRARDET,Eugène-Alexis）1853年生於巴黎，1907年逝於巴黎。

尤金・阿歷克西・吉羅德，是瑞士籍歷史畫家和版畫家保羅・吉拉德的兒子。曾在巴黎美術學院傑羅姆畫室學習，專長於東方主題的油畫和版畫。他的兄弟保羅・阿爾芒・吉羅德，在巴黎美術學院卡巴內爾畫室，也成為畫家和版畫家。

◆33.

吉羅德・卡爾（GIRARDET,Karl）1813年生於勒・羅克，1871年逝於巴黎。

他是瑞士藝術家查理・山姆・吉羅德的兒子。自1822年定居巴黎，追隨雷翁・科尼耶習畫，卻致力於德拉羅須風格的歷史畫。1836年起開始參展沙龍。他的風俗畫很受好評，法皇路易・菲利普曾送他和其弟愛德華到埃及和義大利旅行，以收集資料，繪製一幅送往凡爾塞歷史美術館的作品。接著他被派往西班牙描繪蒙彭西爾公爵的婚禮。1848年革命以後，他轉居布里安茲城。吉羅德是寫實主義的先驅。他的東方風情畫也令人讚賞。

◆34.

吉羅（GIRAUD,Vicfor-Julien）1840年生於巴黎，1871年於巴黎逝世。

維克多・朱力安・吉羅之父尤金・吉羅是歷史畫、東方風情畫和諷刺畫畫家。兒子曾受教於其父。接著從學於歷史畫家彼柯門下。1863年開始在沙龍展出。

◆35.

圖見65頁

格雷茲（GLAIZE,Auguste-Barthélemy）1807生於蒙帕里耶，1893年逝於巴黎。

他是阿契勒和尤金・德維黎亞的學生。1836年起開始在沙龍展出歷史畫、風俗畫和肖像。1864年於沙龍展出〈生命的暗礁〉令人想起格雷爾的〈失落的幻象〉。其子彼爾生於1842年，也從事繪畫生涯。彼爾初始受教於其父，後入傑羅姆門下，1866年獲羅馬大獎第一副獎。彼爾的兒子生於1880年，後也成為畫家，不幸於1914年世界大戰之初捐軀。

◆36.

圖見84、85、119、
141、143頁

格雷爾（GLEYRE,Marc-Gabriel-Charles）1806年生於弗德地方的謝維利市，1874年逝於巴黎。

格雷爾八歲時成了孤兒，與兩個兄弟一起住到里昂的一位叔伯家。他很早就顯現藝術的稟賦，導引他走向繪製布料花紋的行業。經由師父的鼓勵，才轉往純粹繪畫之道發展。格雷爾前往巴黎入厄爾山的畫室。1828至1834年，到義大利住了一長段時期，與寄宿在梅迪奇莊園的羅馬大獎得獎人和當時莊園的主持人荷拉斯・維爾內均有來往。

1834年，伴隨一位富有的美國人前往東方，造訪了科孚島、希臘和土耳其，接著離開這位沾他便宜的旅伴，獨自在蘇丹住了一年，致貧病交加，幾乎失明。

帶病回到里昂親戚家調養，於1838年北上巴黎，此時他的東方行旅已給他藝術生涯上確切的影響。雖然仍處窮困，1843年終於以〈黃昏〉又名〈失落的幻象〉一畫獲得成功。隨後，他接手德拉羅須著名的畫室，成為巴黎美院的教授。他領導這個畫室直到1870年，到過他畫室走動的學生有惠斯勒，雷諾瓦，莫內和其他年輕人，不少後來成了名家。他教導學生對光的重要認識，認為光是獨立於氣氛和空間之外的繪畫元素，也開啓一種繪畫新觀念的道路。

他後來退隱到米索尼城，仍受學生們圍寵。他只全心致力於學院派的教學，尊崇學院的技巧，

但也並不淹沒學生藝術家的才情。格雷爾接獲巴黎與瑞士幾件重要的訂畫。因越來越厭煩世俗，他拒絕參展沙龍，也拒受官方頒給他的榮譽勛章。晚年歸隱瑞士，於六十八歲生日前三天病倒去世。

◆37.
居雍梅（GUILLAUMET,Gustave-Achille）1840年生於畢斗，1882年逝於巴黎。

居雍梅1857年入巴黎美院彼柯和巴里亞斯畫室。1861年開始展出於沙龍。同年獲羅馬大獎第二獎。熱中於東方，在繪畫中呈顯其靈韻。1868年繪〈沙漠〉一畫，使他獲得「我們東方風情的第一畫家」的美名。他的家人在他去世後，把〈沙漠〉捐贈給羅浮宮。1886年人們為他舉辦回顧展。他的作品深刻真誠，極受讚賞。

◆38.
阿蒙（HAMON,Jean-Louis）1821年生於法國北海岸的聖—路—德—普勞，1874年逝於聖·拉飛爾。 圖見185頁

阿蒙父親任職海關，原希望他從事神職，但因天資出眾，就允許他發展自己的藝術性向。其父給他五百法郎膳宿費，經由安格爾的建議，於1842年進入巴黎美術學院，並成為格雷爾畫室的學生，在該畫室他又認識了傑羅姆。

1847年，他開始參加沙龍，此年傑羅姆以〈鬥公雞〉贏得極大成功。他也適時跟隨，第二年，傑羅姆、彼柯和他被評論家高替耶封為「新希臘風」或「龐貝風」的畫家。他以油畫〈我的妹妹不在〉展於1853年，因刻有版畫而風行，自此步上成名之途。1848到1853年，他以製圖師的身分任職於塞弗的製造廠。1855年獲榮譽騎士勛章。

◆39.
艾貝爾（HEBERT,Ernest-Antoine-August）1817年生於以謝爾省的拉同須市，1908年逝於格勒諾勃市。

艾貝爾出身中產階級家庭，同時在法學院和美術學院上課。美術學院中他追隨蒙瓦山、大衛·德·安傑和德拉羅須三位先生。1839年獲羅馬大獎並開始在沙龍活動。1851年以〈瘧疾〉一畫得一等獎，自此名聲大揚，並得官方訂件，更平步青雲。1855年世界博覽會他又得一等獎，接二連三獲贈所有的榮譽勛章。1900年他再成為大軍官勛章者。1861-1867年，1886～1891年，他兩度被任命為羅馬法蘭西學院的院長。1874年他是美術研究院院士，1882年出任美術學院教授。他的多數作品在故鄉拉同須展出。〈瘧疾〉一畫在1851年由官方收藏。巴黎並有艾貝爾美術館的成立。美術館館址位在85, rue du cherche-midi巴黎第六區。

◆40.
恩涅（HENNER,Jean-Jacques）1829年生於上萊茵河省的貝恩維勒，1905年逝於巴黎。 圖見146頁

恩涅1844年以十四歲的年紀入史特拉斯堡的加布里爾·葛蘭繪圖學校。1846年底到巴黎進德羅鈴畫室，1847年入巴黎美院受教於彼柯門下。1855年返阿爾薩斯探望重病的母親，耽擱了兩年，只畫了一些肖像。

1858年再回巴黎，獲羅馬大獎，到義大利鑽研繪畫六年。1863年開始參展沙龍，得三等獎。1864年自義大利歸，於巴黎維里爾大道43號的宅邸定居下來，過十分安靜的日子，但盛譽盈門。1873年得榮譽騎士勛章，1878年又得榮譽軍官勛章，並獲世界博覽會一等獎。他所住的維里爾大道43號逝後成為恩涅美術館。

除了幾幅農村人物和風景畫外，他的作品主要是對風景中女性裸體的一再研繪，並觸及死亡問題的宗教畫，其中仍以裸體佔主位。

◆41.
烏瑟茲（HOUSEZ,Charles-Gustave）1822年生於列斯克河上的拱戴鎮，1880年逝於瓦倫西安。

1838年，烏胡瑟茲入巴黎美術學院前，曾就學於瓦倫西安學院。1848年獲羅馬大獎第三獎。他參加沙龍展則開始在1845年，此後即定期展出直到逝世。作品以歷史畫和風俗畫為多，也有些肖像。他曾任教於瓦倫西安學院。

◆42.

瓊摩（JANMOT,Anne-François-Louis，又名Jean-Louis）1814年生於里昂，1892年於里昂去世。

　　1832年，瓊摩來到巴黎進入安格爾畫室前，曾在里昂美術學院就讀。1834年在擅長新古典和聖經主題的歷史畫家奧塞爾畫室停留小段時間後，他到羅馬再追隨時任梅迪奇莊園主任的安格爾。同行者有弗朗德蘭兄弟。回巴黎後，他致力於宗教畫。1845年，他以〈原野的花〉展於沙龍，引起文學和評論家波特萊爾的注意，說：「這樣單純的人物，肅靜又憂鬱，素描細緻，而稍強的色澤，令人想起從前的德國大師——優雅的阿伯特・丟勒，只這點就夠我們充滿好奇心去發掘畫中其餘的引人之處。」

　　作品中見證他野心勃勃的是〈靈魂的詩篇〉，一組十八幅的畫，1855年展於世界博覽會，但並未受到好評，雖然德拉克洛瓦大加讚揚，文學家高替耶也早在一年前就在《世界通報》上為文介紹，但此事難免使他不快。後又因家庭緣故，在生命結束前幾年，他擱置油畫筆，只致力於素描。1887年他出版《一位藝術家對藝術的見解》，書中收集他對藝術看法的文章與書信。此書提供今人看過去「前衛」畫家和作家許多方面的訊息，頗富趣味。

◆43.

朗德勒（LANDELLE, Charles）1821年生於拉瓦，1908年逝於馬恩河上的先尼維爾市。

　　1839年，他進入巴黎美術學院，是德拉羅須與謝弗的學生。一趟北非之旅後，見聞廣增，繪畫臻於成熟。1841年，首次參加沙龍，1842年即獲第三獎，1845年得第二獎，1848年終獲得第一獎。1855參展世界博覽會取得第三獎，同年又獲國家榮譽勳章。

　　朗德勒長於宗教畫和歷史畫，對風俗畫與人物畫也精研，1866年他畫〈費拉女子〉參加沙龍，受到熱烈讚賞，拿破崙三世選購為私人收藏。此事迫得他又複繪廿幅以滿足其他的收藏者。

◆44.

羅蘭（LAURENS,Jean-Paul）1838年生於上加隆省的福格孚市，1921年逝於巴黎。

　　早年即顯現優異的繪畫天賦，因家境清寒，在困難的情況下進入土魯士美術學校。後得上加隆省的一份獎學金得以前來巴黎進科尼耶畫室，再入亞歷山大・比達畫室。

　　1863年，他開始參展沙龍，於1872年獲第一獎。羅蘭是接受這種過時榮銜的最後一位大歷史畫家。他被派負責新巴黎市政廳1870年戰後重建的壁面裝飾，又捐贈〈聖・簡涅維也弗之死〉一畫作為先賢祠的牆飾。梅松尼爾逝後，他頂替了其在學術院院士的位置，較後又成為土魯士美術學院的院長。

◆45.

勒弓・丟・奴以（LECOMTE DU NOUY, Jules-Jean-Antoine）1842年生於巴黎，1923逝於巴黎。

　　前後師從格雷爾、西紐爾和傑羅姆。1863年開始參加沙龍，擅長歷史畫和宗教畫，肖像畫更精到。1871年獲羅馬獎第二獎。1872年則以〈惡耗的傳訊人〉得到沙龍的二等獎，此畫由國家購藏，展於盧森堡美術館。

　　他旅行埃及、土耳其和羅馬尼亞，旅行中畫了許多素描，和考古出土物的草圖，皆用於後來的油畫中。勒弓・丟・奴以畫的風格精微細緻，眩人眼目，令人想起其師傑羅姆作品。他又是卓越的肖像畫家，曾為羅馬尼亞國王和皇后繪作肖像，也裝飾了數座羅馬尼亞的教堂。

◆46.

勒格羅（LEGROS,Alphonse）1837年生於第戎，1911年逝於英倫附近的華特福。

　　勒格羅師從勒冠・德・勃阿朋德安。其師同時出有高徒，如：芳丹・拉杜和雷密特，以其對藝術的嚴格要求著稱。勒格羅自1857年開始展出於沙龍。1859年以〈祈禱鐘聲〉一畫引起作家波特萊爾的注意。他定期參展沙龍，但成績有限，1861年沙龍雖有弗朗德蘭出面扶助，企圖說服評審團能頒發獎牌給他的一幅名〈教堂內的還願物〉之畫，但未成功。數次挫敗後，勒格羅接受其友惠斯勒之邀前往英國，名聲迅傳遐邇。1876年被聘為大學學院的教授。

　　他的作品主要是宗教油畫，但也製作了一組很具份量的腐蝕銅版畫，同時還作雕塑和紀念章。

1880年勒格羅入籍英國，作品多數留在當地。

◆47.

雷曼（LEHMANN, Rarl-Ernest-Rodolphe-Heinrich-Salem）1814年生於德國的基爾，1882年逝於巴黎。

　　他是肖像畫家里歐‧雷曼的兒子，風俗畫家魯道夫‧雷曼的兄弟。雷曼先在他父親的指導下習畫，後進巴黎美術學院安格爾的畫室，是安格爾優秀學生中的一位。依培羅貴1858年出版的《當代藝術家袖珍字典》上的記評：「安格爾的學生通常較易取得官方訂畫機會，雷曼是其中一人，大家都知道他一心一意想成就大風格，其實他只是手藝能巧，但所說的把戲粗俗，把摩登德國的東西與安格爾先生的攪在一起，這樣的拼湊以我看來，糟糕透頂，但相信可以討好建築師，他們把這種五花八門的炒雜碎說成大風格。」

　　雷曼較後入籍法國，以亨利為名。自1835年起開始展於沙龍。所繪以肖像為多數，還有風俗畫、歷史和宗教畫，以及許多裝飾畫。1835年沙龍他獲二等獎，1840年獲一等獎。1864年成為研究院院士。1875年被任命為巴黎美術學院教授。雷曼是學院派傳統頑強的捍衛者，設有獎賞鼓勵後進。

◆48.

勒尼普弗（LENEPVEU, Jules-Eugène）1819年生於安傑，1898年逝於巴黎。

　　他是彼柯的學生。1847年以歷史畫獲羅馬大獎，並迅速展開其官方畫家的職業生涯。1861年得騎士勛章，1876年晉獲軍官勛章，1869年為研究院院士，1873年被任命為羅馬法蘭西學院的院長（即梅迪奇莊園的主持），留任該職至1878年。勒尼普弗是學院藝術的擁護者，畫有相當數量的壁畫和一些著名的肖像，頗為人讚賞。

◆49.

雷維（LEVY, Emile）1826年生於巴黎，1890年於巴黎去世。

圖見159頁

　　雷維係阿貝爾‧德‧皮究和彼柯的學生，1847年進巴黎美術學院。1854年獲羅馬大獎。1848年開始參加沙龍，以歷史主題和風俗場景引人注目。1867年獲榮譽勛章。1885年他負責巴黎第十六區市政廳的裝飾工程，於去世那年正好完成。

◆50.

雷維（LEVY, Henri-Leopold）1840年生於南希市，1904年逝於巴黎。

　　1856年進巴黎美術學院，為彼柯和卡巴內爾的學生，他同時也追隨福羅蒙坦門下。1856年開始參展沙龍。1872年以大畫〈埃洛迪亞德〉讓他得到榮譽勛章，接著他參與忠賢祠和巴黎新市政廳的裝飾畫工作。

◆51.

盧米耐（LUMINAIS, Evarist-Vital）1822年生於南特市，1896年逝於巴黎。

　　盧米耐係科尼耶和風景畫家康斯坦的學生。1843年開始展於沙龍。擅長風俗畫和歷史畫，得過數面獎碑。1869年獲榮譽勛章。

◆52.

瑪利哈（MARILHAT, Prosper-Georges-Antoine）1811年生於皮依‧德‧都姆的維特宗市，1874年逝於提爾市。

圖見25、110、118頁

　　他是深受東方感召的風景畫家。1851年開始參加沙龍。同年以製圖人的身分加入馮‧鬱格男爵的科學考察隊遠赴希臘、埃及和小亞細亞。這次旅行長達三年。1836年他與柯洛結伴造訪法國外省，但他的畫終其一生都在東方風情的影響下。他的繪畫活動至1844年，三年之後，以卅六歲英年去世。

圖見23、29、90、
97、132頁

◆53.

梅松尼爾（MEISSONIER, Jean-Louis-Ernest）1815年生於里昂，1891逝於巴黎。

　　童年在巴黎度過，復回出生地里昂接受中學教育。後隨家遷往格勒諾勃。曾進一家藥房當學徒。他說服其父供給他上繪畫課的學費。先到波提爾畫室，再進受十七世紀荷蘭畫派影響的科尼耶的畫室，梅松尼爾也運用巴比松畫家們「戶外繪畫」的方法作畫。

　　1834年開始參加沙龍的展出，並到義大利繼續繪畫的研習。之後，他的父親把他安頓在巴黎的一個畫室，直到1845年他定居波阿西。1855年他以〈毆鬥〉一畫展於沙龍，奠定了名聲。此畫讓他得到大榮譽獎，並由拿破崙三世購下，送給來法訪問的阿伯特親王以為留念。他隨從軍旅經驗了義大利戰役之後，決定描繪整個拿破崙世代。如此開始了他大幅的歷史繪畫。其中最精彩的是描繪1807年的〈芬德蘭戰役〉和1814年的〈法國戰役〉。前者現藏紐約大都會美術館，後者現藏巴黎奧塞美術館。

　　梅松尼爾的畫大都為小尺寸精雕細琢的傑作，奇蹟般的手藝，過人的靈巧，細部極盡苦心的經營，〈芬德蘭戰役〉一畫費去了他十五年光陰。他的小畫都極為成功，在奧塞美術館和瓦拉斯收藏館可看到他的許多作品。格蘭傑1860年出版《十九世紀的藝術》一書裡說：「梅松尼爾大部分的畫都小，但可說是珠寶！」

　　梅松尼爾極享盛名，整個生涯綴滿榮譽，1840年，卅一歲時已獲榮譽勛章，1861年被提名為研究院院士，1869年由鼓掌聲通過成為國際美術評審團的主席。

◆54.

圖見23頁

繆勒（MULLER, Charles-Louis）1815年生於巴黎，1892年在巴黎去世。

　　1831年進入巴黎美術學院，在格羅和科尼耶的畫室學習。他參加羅馬大獎競獎未有結果。於1834年開始展出於沙龍，陸續參展直到逝世。繆勒漸成具有名望的歷史畫家，為凡爾賽史美術館盡力良多。得過數次勛章，包括1849年的騎士榮譽勛章，1850年的軍官榮譽勛章。他的巨構，特別是〈恐怖事件中最後蒙難者的呼號〉曾賺人許多眼淚，但不久就被人遺忘。

◆55.

德‧那維勒（NEUVILLE, Alphonse-Marie de）1835年生於聖‧歐嵋，1885年逝於巴黎。

　　雖遭雙親反對，德‧那維勒還是學習了藝術，首先師彼柯，接著獲德拉克洛瓦的指導。1859年開始參展沙龍，迅速成為他同時代最有名的軍事畫家之一。他對畫中最小的細節都十分謹慎經營。搜集有一整套的軍人配件以為作畫參考。1870年的普法戰爭供給他多件藝術題材。他曾與另一戰畫家德泰耶合作〈雷宗城戰役〉和〈香匹尼戰役〉的巨幅畫，展於凡爾賽歷史美術館。

◆56.

圖見23、29、44頁

帕佩蒂（PAPETY, Dominigue-Louis）1815年生於馬賽，1849年逝於馬賽。

　　他是科尼耶畫室學生。1836年獲羅馬大獎。赴羅馬梅迪奇莊園研習，逗留期間，受安格爾強烈的影響。1843年開始展出於沙龍。1845年作家波特萊爾提到他說：「帕佩蒂原很有前途，但他自義大利回來後，大家似乎不當心，給他太過獎了。」波特萊爾也批評他的風格太過學院。帕佩蒂在一次東方之旅途中病倒，逝於三十四歲英年。

◆57.

圖見164頁

彭規以（PENGUILLY L'HARIDON, Octave）1811年生於巴黎，1870年亦於巴黎逝世。

　　彭規以‧拉里東原是砲兵軍官，隨夏雷習畫，1835年在沙龍展出素描，1842年展出油畫，1847年以後定期參展受到相當的讚賞，評論界，特別是波特萊爾注意到他1859年沙龍展出的〈小海鷗〉，畫中奇妙的景色引起詩人寫下詩般的評論：「水和天一片湛藍，兩壁岩石拱成門開向無窮穹蒼──要知道無窮穹蒼因擠壓而更深遠──是一層雲，一叢簇的白鳥群，如雪崩如傷口的孤獨感。請細細思量推敲這些，親愛的朋友，然後告訴我彭規以會缺少詩情嗎？」

　　他是優秀的風俗、歷史和風景畫家，繼續軍旅生涯。1868年成為法國著名工程師養成所綜合科技學院的學督。

◆58.

皮爾斯（PILS, Isidore-Alexandre-Augustin）1813年生於巴黎，1875年逝於杜阿尼內茲。

　　就讀巴黎美術學院時，先在基雍‧勒提爾畫室，後在彼柯的指導下習畫。1838年獲羅馬大獎。他以宗教畫起家，別出心裁又充滿才華，在克里梅半島戰爭中，發現自己的稟賦在軍事畫，遂致力於此，而獲得名聲。

◆59.

普羅泰依（PROTAIS, Alexandre）1826年生於巴黎，1890年逝於巴黎。

　　曾師德斯慕蘭。1857年開始參加沙龍。克里梅戰爭，他奮勇參加，也誘發許多靈感，為親臨戰役實況他三次嚴重受傷。1863年沙龍普羅泰依以〈出擊之前〉一畫贏得相當的喝采，奠下成功的基礎。

◆60.

雷紐奧（REGNAUT, Henri-Alexandre-Georges）1843年生於巴黎，1871年逝於布震瓦市。　　　　圖見155頁

　　他是塞弗製造廠廠長維克多‧雷紐奧之子。1859年進安格爾學生拉莫特的畫室。1860年入巴黎美術學院。1863年又追隨卡巴內爾門下。1866年獲羅馬大獎，到義大利逗留兩年。1867年留義期間開始參展沙龍。1868年旅行西班牙，結識該國名畫家馬利安諾‧弗突尼。曾造訪格內那達、安達盧西與阿爾巴拉等地，激發他畫出一幅相當粗野殘忍的作品〈不經審判的處決〉。接著1870年又到摩洛哥短住，畫了〈莎樂美〉一作。

　　雷紐奧愛上北非，在東傑市買了土地，營造自己的畫室，實現他構繪夢想中的傑作，一幅壯觀的東方風情畫。然而1870年普法戰爭爆發，他決定回到巴黎投入軍旅。1871年一月巴黎淪陷之時，他也在布震瓦殉難。1872年人們為他舉辦回顧展。其代表作〈不經審判的處決〉今展奧塞美術館。

◆61.

羅伯‧弗勒里（ROBERT-FLEURY, Joseph-Nicolas）1797年生於德國科隆，1890年逝於巴黎。　　圖見45頁

　　原居德國，由家人送來巴黎，進吉羅德、格羅和維爾內的畫室學習。曾赴義大利長期旅遊。1824年開始參展沙龍，隨即得二等獎牌。他畫思出眾，技藝穩定，很受同代人敬重，特別是在路易‧菲利浦統治時期尤受注意。1836年獲榮譽勳章。1867年晉升得司令官榮譽勳章。1850年他即入研究院為院士，而於1865年起主持羅馬的法蘭西學院（梅迪奇莊園）。文學評論家高替耶評他的畫說：「羅伯‧弗勒里先生值得人稱為大師，他的作品卓越，可以長留久遠，然而他似乎自己幽閉在畫面圖象和繪畫的圈圈裡，好像不曾到廣大的戶外去看過自然。他畫的色調沈暗，有時像燒焦了一般。」

◆62.

東尼‧羅伯—弗勒里（ROBERT-FLEURY, Tony）1837年生於巴黎，1911年逝於維洛弗萊。

　　他是約瑟夫—尼古拉‧羅伯—弗勒里之子。追隨德拉羅須及科尼耶，成為傳統學院派的歷史專家和風俗專家。他的藝術生涯幾與其父成就相當。1884年獲騎士榮譽勳章。1907年又得司令官榮譽勳章。

　　1873年，肖像畫和風俗畫家盧道夫‧朱利安創立朱利安美術學院，布格羅和勒費普弗兩位羅馬大獎的得獎人在此校任教，但東尼‧羅伯—弗勒里是最有影響力的教師之一。朱利安美術學院原則上脫離學院傳統，先知畫派主要畫家多出於該校。

　　東尼‧羅伯—弗勒里也負責巴黎主宮醫院與撒佩特雷爾醫院的裝飾，還有巴黎市政府的部分裝飾也出自他的手。

◆63.

謝弗（SCHEFFER, Ary）1795年生於荷蘭鐸德瑞曲特，1858年逝於巴黎近郊阿堅德以。　　圖見26、36、41、165頁

　　他是住在荷蘭原籍德國的肖像畫暨風俗畫家謝弗和荷蘭女業餘藝術家柯內利亞‧蘭姆的兒子。阿里‧謝弗及兄弟亨利受雙親極力鼓舞，早年即決定獻身藝術。阿里‧謝弗早慧，1809年十四歲父親過世後，即自行前來巴黎學畫，進蒲魯東的畫室，1811年進巴黎美術學院格蘭的畫室。1814

年，開始參加沙龍，展出風俗畫和一組描寫聖·路易生活的插圖畫，隨即贏得名聲。

1820年，他在傑里科和德拉克洛瓦的影響下，也選擇希臘獨立奮鬥的故事為畫題，成為路易·菲利普國王最寵幸的畫家，被派指導王子們的習畫課程。此後，他也自宗教和文學故事裡取材，畫〈聖·奧古斯丁和聖·莫尼克〉和〈雷米尼的法蘭切斯卡〉，令他名氣倍增。評論家多雷·布哲談到〈聖·奧古斯丁和聖·莫尼克〉時說：「表現在臉龐上的宗教狂喜沒有比這畫中更精彩的了，聖女的靈魂似乎蛻去她塵世的軀殼，在凝視的光中，昇引直至天神。」

但，這樣的看法並不為波特萊爾和艾特克斯所同意。前者認為此畫相當可笑。後者則以為此畫中的人物只不過是謝弗自己及他母親。這見解又被證實有誤。原來聖·莫尼克是以「荷蘭夫人」為對象。她是一位高貴的慈善家，巴黎文學沙龍的一個成員，也是一位保皇主義者。她的畫像展於倫敦的國家畫廊。波特萊爾把她歸類為「某種愛美的女人，以演奏宗教樂曲來突顯自己如白花的貞廉。」謝弗十分受德國浪漫主義的影響，他也自哥德，席勒的文學作品中取到多樣的畫題。

圖見34、37、99頁

◆64.

許內茲（SCHNETZ,Jean-Victor）1787年生於凡爾賽，1870年逝於巴黎。

他師從巴提斯特·雷諾、大衛、格羅和傑拉等四位畫家。1817年赴義大利，第二年結識李歐泊·羅伯。如其友羅伯，許內茲在1819年以聖安琪古堡被俘的強盜為題作畫。此後，他又在羅馬的鄉間瀏覽，拾獲不少義大利風俗景致，所作之畫深受歡迎。1835年，接獲騎士榮譽勳章，1866年再獲最高的司令官榮譽勳章。1837年，他主政巴黎美術學院，至1841年。1841年至1847年，及較後的1853至1866年，則任羅馬梅迪奇莊園的法蘭西學院院長。

◆65.

許瑞耶（SCHREYER, Adolf）1828年生於法蘭克福，1899年逝於克隆堡。

許瑞耶先習畫於法蘭克福的史塔戴學院，後進杜塞道夫學院。1849年起居於維也納。克里梅戰爭他以官方畫家身份隨從軍伍，接著旅遊北非，對東方沈迷不已，激勵他畫了多幅的東方風情作品。1862到1870年在巴黎居住。1862和1864年兩次得沙龍的獎牌。但他在法國的成就不如在德國及荷蘭，在荷蘭他是鹿特丹和阿姆斯特丹學院的院士。

圖見131頁

◆66.

杜尼敏（TOURNEMINE, Charles-Emile Vacher de）1812年生於杜隆，1872年於杜隆去世。

他是將軍之子，屬於法國貴族階層。隨依薩貝習畫。先在諾曼第和布列塔尼的景中尋找靈思，後受土耳其、埃及和非洲其他地區風物的感動，作了許多畫，被列於東方主義風情的畫家。

1867年世界博覽會，愛倫斯特·夏瑟奴評德·杜尼敏的畫說：「德·杜尼敏的畫作長期以來受到群眾的熱愛，我們不知道東方是否真如他描繪的那般俏麗，絢爛和迷人……德·杜尼敏以亞洲的土耳其塑造起他畫家的王國，沒有藝術家能有他那樣的天分把迷惑他的國度表現得也令我們喜愛不已。」

圖見27、42、59、90、113、116、117、119、131、142、147頁

◆67.

維爾內（VERNET,Emile-Jean-Horace）1789年生於巴黎，1863年於巴黎逝世。

維爾內是著名藝術家的後代，他的父親卡勒·納爾內住於羅浮宮工作室，他自幼也生活其中。他的祖父約瑟夫·維爾內是一位傑出的風景畫家。荷拉斯·維爾內首先由父親指導習畫，後跟安德烈·萬森學習。1810年以一幅取材拿破崙戰役的軍事畫開始參加沙龍，讓擁護拿破崙者十分高興，但在復辟期間，此畫便不甚為人欣賞，後又因奧爾良公爵的喜愛才恢復了名聲。

1820年，維爾內陪同其父造訪羅馬。此次旅行構思的畫幅由於政治的原因，為1820年的沙龍所拒絕。1826年，他成為研究院的院士，隔年任羅馬法蘭西學院的院長。1833年，他跟隨法軍遠征阿爾及利亞，著迷於東方。1839年與1844年他又兩度遊北非。

他的重要作品有1835年自義大利回法時畫的〈獵獅〉，是他第一幅東方風情畫。凡爾賽美術館的籌建他居重要地位。1845年完成的〈阿伯德·埃·卡德酋長家族的擄獲〉是一巨畫，即送置於該美術館。維爾內兩度旅行俄國，1836與1842至43年之間由沙皇正式邀請訪問。1825年他得軍官榮譽勳章，1862年昇獲大軍官榮譽勳章。1849年官方向他訂購一幅圍攻羅馬的畫。1855年的世界博覽會主辦單位準備一整個展廳展覽他的作品，使其聲名達於頂點。

國家圖書館出版品預行編目資料

法蘭西學院派繪畫／陳英德著——初版

臺北市：藝術家，民89
面；　　公分——（世界美術全集）
　　　參考書目：面

ISBN／957-8273-70-3（平裝）

1. 繪畫—西洋

949　　　　　　　　　　　89010219

世界美術全集
法蘭西學院派繪畫

陳英德◎著　　藝術家雜誌社◎策畫

發行人　何政廣
主　編　王庭玫
編　輯　江淑玲、郭冠英
美　編　李宜芳、柯美麗

出版者　藝術家出版社
　　　　台北市重慶南路一段147號6樓
　　　　TEL：（02）23719692~3
　　　　FAX：（02）23317096
　　　　郵政劃撥：0104479-8號藝術家雜誌社帳戶

總經銷　時報文化出版企業股份有限公司
　　　　倉庫：台北縣中和市連城路134巷16號
　　　　電話：（02）23066842

南部區域代理　台南市西門路一段223巷10弄26號
　　　　　　　TEL：（06）261-7268
　　　　　　　FAX：（06）263-7698

製　版　新豪華彩色製版印刷有限公司
印　刷　欣佑彩色製版印刷有限公司
初　版　2000年（民89）8月
再　版　2007年（民96）5月
定　價　台幣680元

ISBN　957-8273-70-3
法律顧問　蕭雄淋